DESIGN
SERIES 34

KOREAN
TRADITIONAL CUT
ILLUSTRATION

한국화컷

미술도서연구회 편

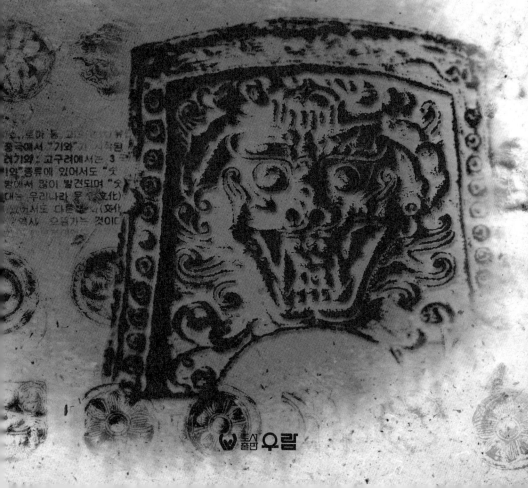

도서
출판 오람

머 리 말

오늘날 미술 분야의 도서가 속속 간행되고는 있지만 일러스트에
종사하는 사람이면 누구나 자료 부족으로 아쉬움을 느끼는 부분이
바로 고증에 입각한 한국화일 것이다. 이러한 실정은 비단 미술
이외의 국문학이나 의상학, 고고학, 군사학, 건축학... 등에 몸담고
있는 사람 역시 마찬가지일 것이다.

이 책은 내용면에서 볼 때 크게 기물·의상·풍물·건축편으로
나누었으며 형태와 명칭은 철저하게 고증에 일치시켰고 이를 위해
여러 도서관과 박물관, 교육기관, 언론사 등을 두루 찾아 다니면서
오랜 기간에 걸쳐 자료를 수집한 후, 권위자로 하여금 자문을 구한
나머지 제작에 착수한 것이다. 비록 하나의 작은 책자로 세상에
빛을 보게는 되었지만 제작 과정에 있어서 오랫동안 수많은 인원이
동원되었으며 특히 원고의 마무리 단계에서는 20여명의 일러스트
레이터들이 사진이나 낡은 고화 등을 펜화로 완성시키는데 무려
1년이란 시간을 소요한 사실로 봐서 심히 어려운 작업이 아닐 수
없었다.

본사에서는 있는 힘과 성의를 다해 만들었지만 간혹 독자의
요구에 누락되거나 미비한 점이 없으리라고는 생각지 않는다.
이러한 점은 중판을 위한 검토과정에서 다시 보강·수정할 것을
약속드리는 바이다.

편 저 자

CONTENTS

KOREAN
TRADITIONAL
ILLUSTRATION

01_기물편

가구(家具)

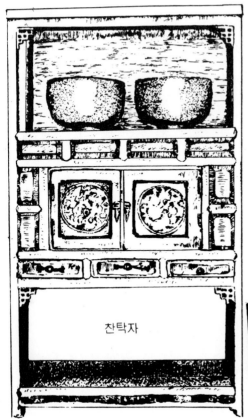

찬탁자

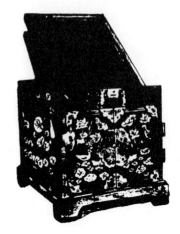

나전주칠 경대

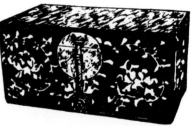

나전흑칠당초문함

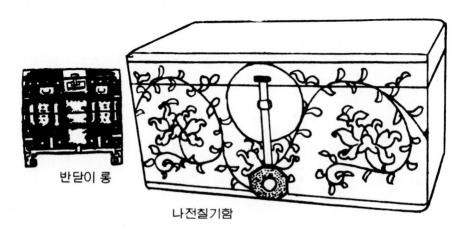

반닫이 롱

나전칠기함

8

가구(家具)

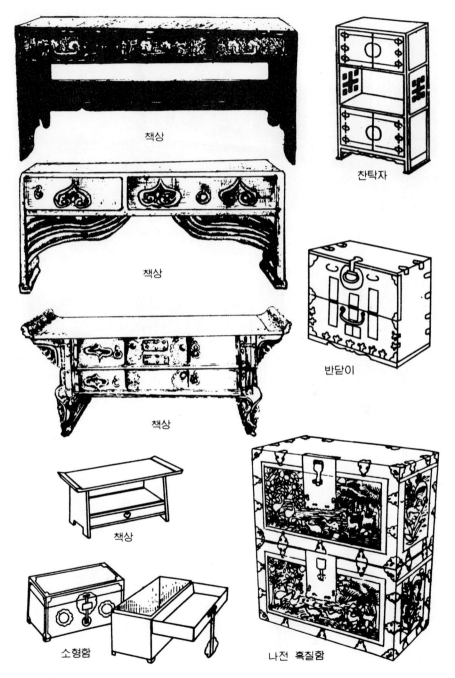

책상

찬탁자

책상

반닫이

책상

책상

소형함

나전 흑칠함

가구(家具)

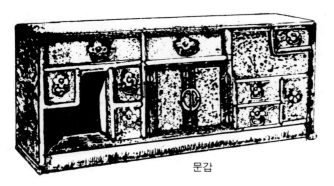

문갑

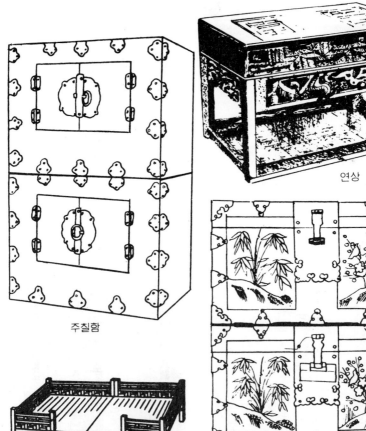

주칠함

연상

살평상

나전소함

가구(家具)

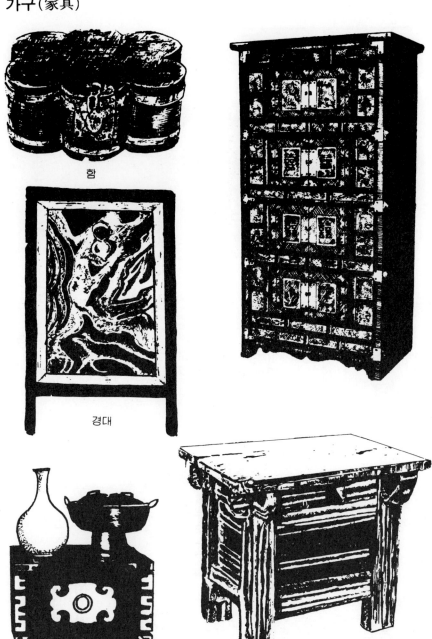

함

경대

장롱

뒤주

가구(家具)

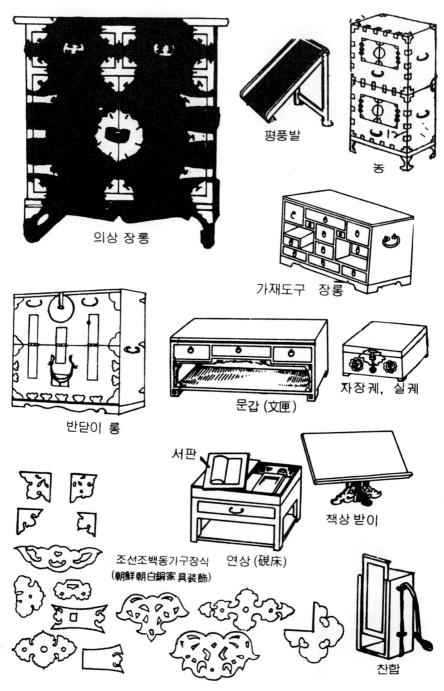

의상 장롱

평풍발

농

가재도구 장롱

반닫이 롱

문갑 (文匣)

자장궤, 실궤

서판

책상 받이

조선조백동가구장식
(朝鮮朝白銅家具裝飾)

연상 (硯床)

찬합

가구 · 화로

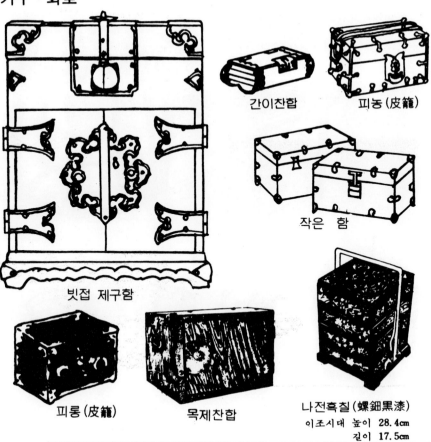

간이찬합

피농(皮籠)

작은 함

빗접 제구함

피롱(皮籠)

목제찬합

나전흑칠(螺鈿黑漆)
이조시대 높이 28. 4cm
길이 17. 5cm

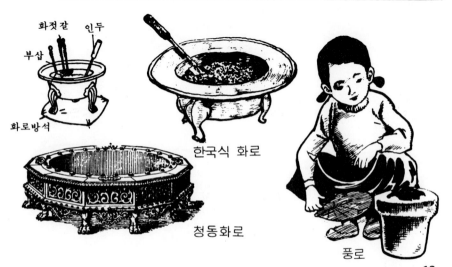

화젓갈 인두

부삽

화로방석

한국식 화로

청동화로

풍로

13

소반(小盤)

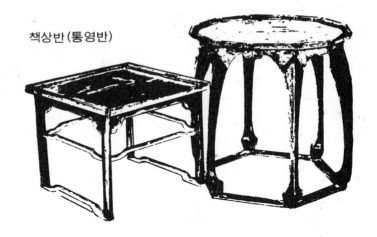

책상반(통영반)

호족반-나주반(羅州盤)

단각반

돌상 — 팔모반

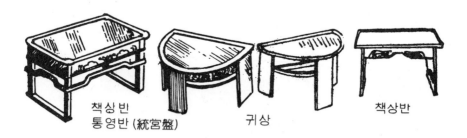

책상반
통영반(統營盤)

귀상

책상반

원반

해주반

공고상

개다리소반

수레

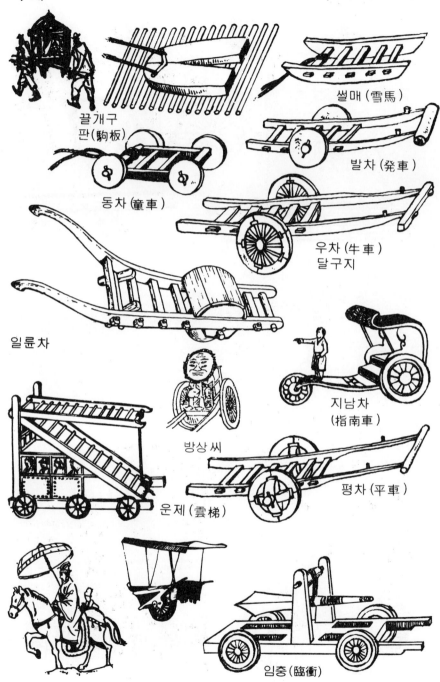

썰매 (雪馬)

끌개구
판 (駒板)

발차 (発車)

동차 (童車)

우차 (牛車)
달구지

일륜차

지남차
(指南車)

방상 씨

운제 (雲梯)

평차 (平車)

임충 (臨衝)

수레 · 가교(駕轎)

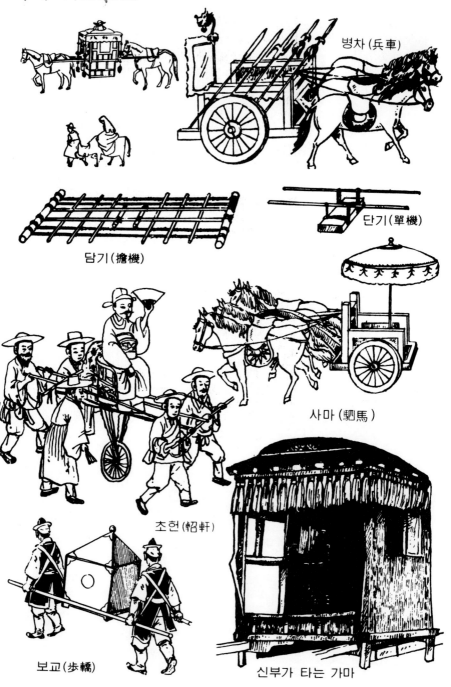

병차(兵車)

담기(擔機)

단기(單機)

사마(駟馬)

초헌(軺軒)

보교(步轎)

신부가 타는 가마

가교(駕轎)

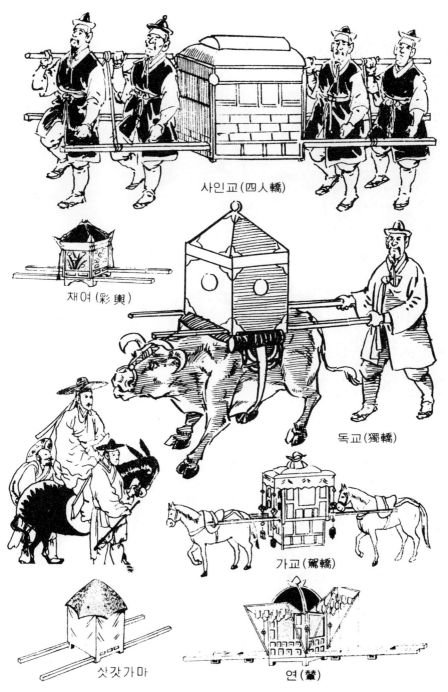

사인교(四人轎)

채여(彩輿)

독교(獨轎)

가교(駕轎)

삿갓가마

연(輦)

가교 · 삼일유가(三日遊街)

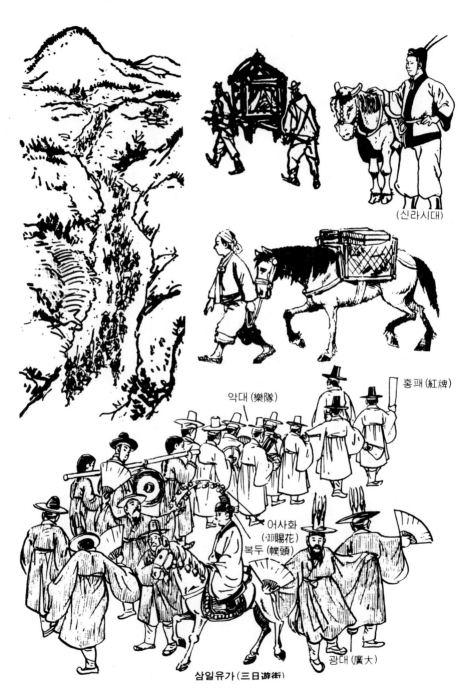

(신라시대)

악대 (樂隊)

홍패(紅牌)

어사화
(御賜花)

복두(幞頭)

삼일유가(三日遊街)

광대(廣大)

가교(駕轎) · 귀인행차(貴人行次)

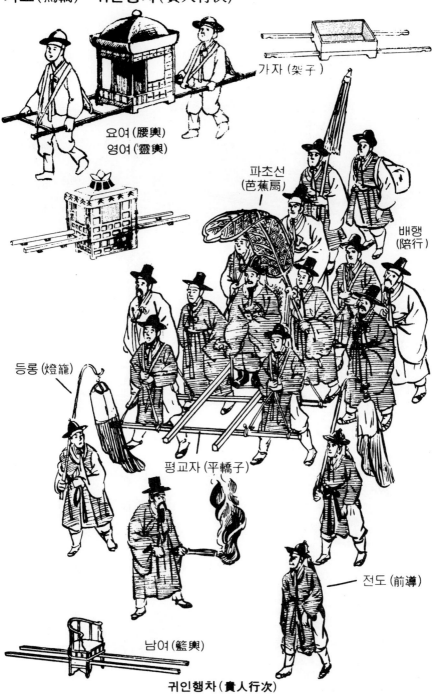

가자(架子)

요여(腰輿)
영여(靈輿)

파초선
(芭蕉扇)

배행
(陪行)

등롱(燈籠)

평교자(平轎子)

전도(前導)

남여(籃輿)

귀인행차(貴人行次)

배(舟船)

돛배

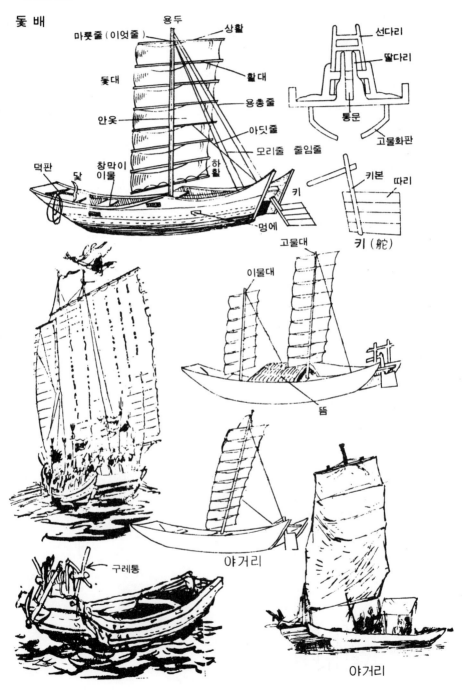

마룻줄(이엇줄)
용두
상황
선다리
딸다리
돛대
활대
용총줄
안옷
아딧줄
통문
고물화판
덕판
창막이
이물
모리줄 줄임줄
닻
하활
키
키본 따리
멍에
키(舵)

고물대
이물대
뜸
야거리

구레통

야거리

야거리

20

배(舟船)

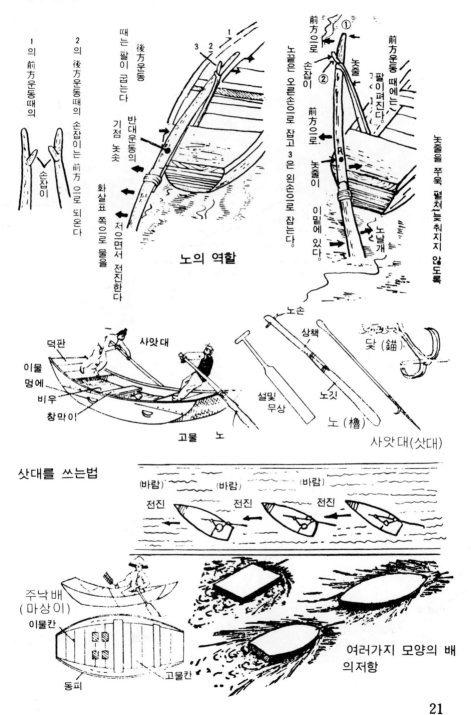

1의 前方운동때의

2의 後方운동때의 손잡이는 前方으로 되온다

손잡이

때는 팔이 굽는다

後方운동

반대운동의 기점 놋솟

화살표 쪽으로 물을 저으면서 전진한다

노의 역할

前方으로 손잡이
②

前方운동 때에는 팔이 펴진다.

前方으로

놋줄

노끝은 오른손으로 잡고 3은 왼손으로 잡는다.

놋줄을 쭈욱 펼쳐늦춰지지 않도록

①

前方운동

놋줄이 이밑에 있다.

노날개

덕판
이물
멍에
비우
창막이

사앗대

고물 노

노손
상책
설맂
무상
노깃

노 (櫓)

닻(錨)

사앗대(삿대)

삿대를 쓰는법

(바람) (바람) (바람)

전진 전진 전진

주낙 배
(마상이)
이물칸

고물칸
동피

여러가지 모양의 배의저항

21

배 (舟船)

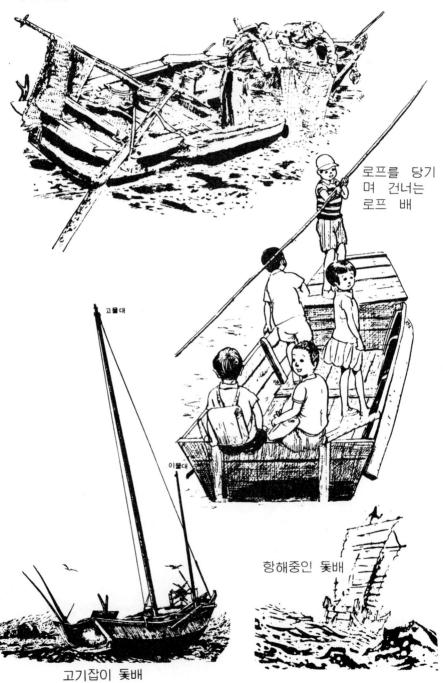

로프를 당기
며 건너는
로프 배

고물대

이물대

고기잡이 돛배

항해중인 돛배

22

제례용구(祭禮用具)

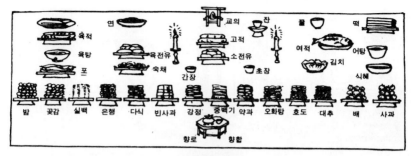

성복 제전

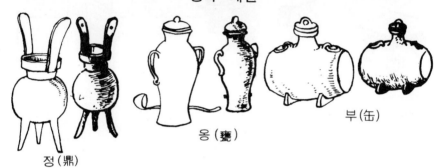

정(鼎)　　　옹(甕)　　　부(缶)

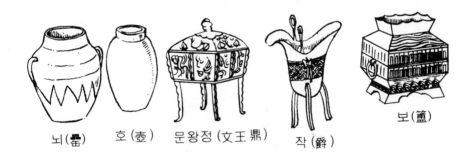

뇌(罍)　호(壺)　문왕정(文王鼎)　작(爵)　보(簠)

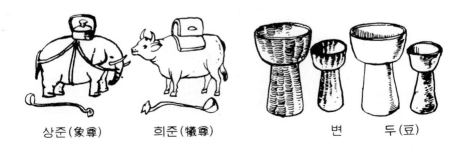

상준(象尊)　희준(犧尊)　변　두(豆)

제례용구(祭禮用具)

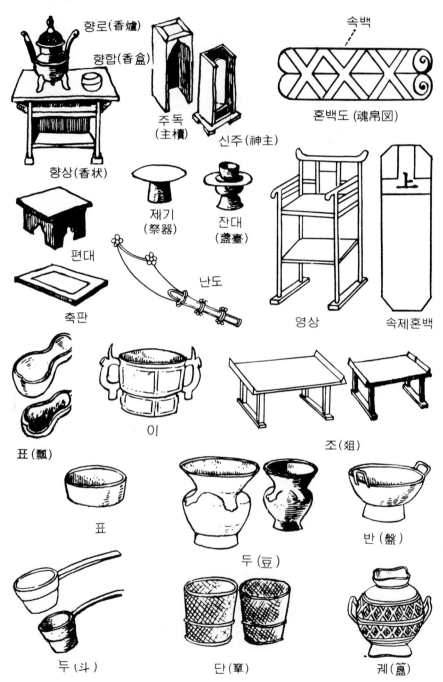

향로(香爐)

향합(香盒)

속백

주독
(主櫝)

신주(神主)

혼백도(魂帛図)

향상(香狀)

제기
(祭器)

잔대
(盞臺)

편대

난도

축판

영상

속제혼백

이

조(俎)

표(瓢)

표

두(豆)

반(盤)

두(斗)

단(簞)

궤(簋)

상례용구(喪禮用具)

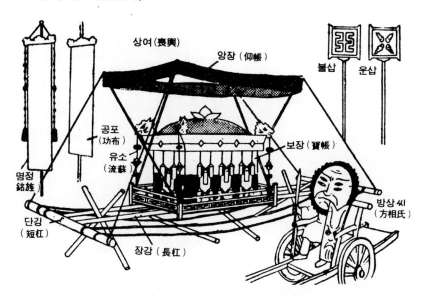

명정(銘旌)
상여(喪興)
앙장(仰帳)
불삽
운삽
공포(功布)
유소(流蘇)
보장(寶帳)
방상씨(方相氏)
단강(短杠)
장강(長杠)

방상씨(方相氏): 발인 행렬속에서 사귀를
물리치는 기능을 가진 기(魅)

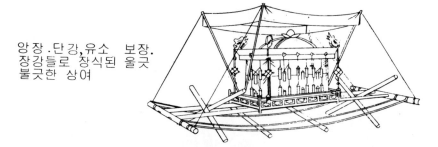

앙장·단강,유소 보장.
장강들로 장식된 울긋
불긋한 상여

국장

상례용구(喪禮用具)

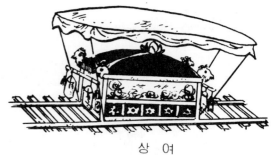

상 여

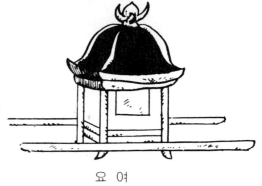

① 방상씨 ② 곡비 ③ 행자
④ 명정 ⑤ 등롱 ⑥ 요여
⑦ 만장 ⑧ 공포 ⑨ 불삽
⑩ 상여 ⑪ 운삽 ⑫ 상주
⑬ 친척 ⑭ 빈객

요 여

발인 행렬

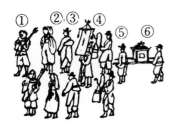

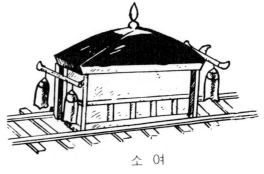

소 여

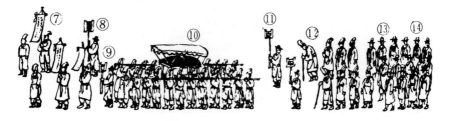

식기(食器)

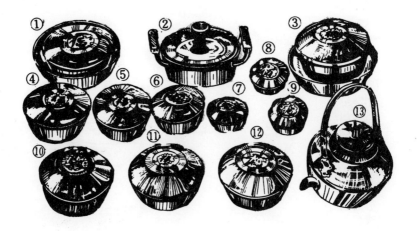

결혼반상기
① 합주발(여자) ② 남비 ③ 대주발(남자) ④ ⑩ 중탕기
⑤ ⑥ 소탕기 ⑦ ⑧ ⑨ 종지 ⑪ ⑫ 대탕기 ⑬ 합주전자

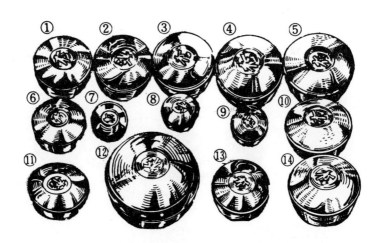

칠첩반상기
①②③④⑤⑥⑦⑩⑪ 소탕기 ⑤ ⑭ 중탕기 ⑦ ⑧
⑨ 종지 ⑫ 대주발 ⑬ 소주발

식기・조리용구(調理用具)

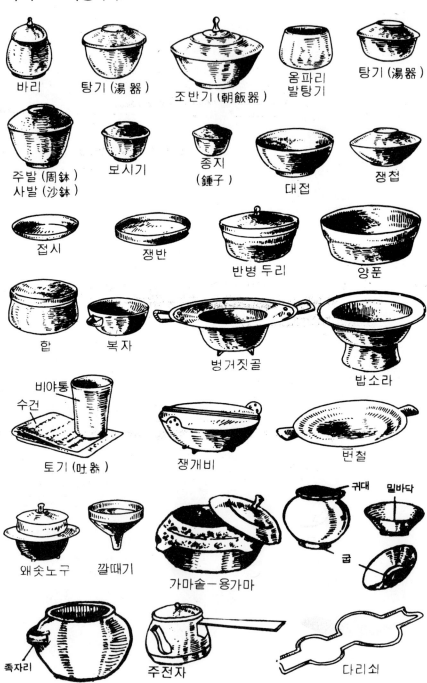

바리

탕기(湯器)

조반기(朝飯器)

옴파리 발탕기

탕기(湯器)

주발(周鉢) 사발(沙鉢)

보시기

종지(鍾子)

대접

쟁첩

접시

쟁반

반병 두리

양푼

합

복자

벙거짓골

밥소라

비야통

수건

토기(吐器)

쟁개비

번철

왜솟노구

깔때기

가마솥ー용가마

귀대

밀바닥

굽

족자리

주전자

다리쇠

조리용구(調理用具)

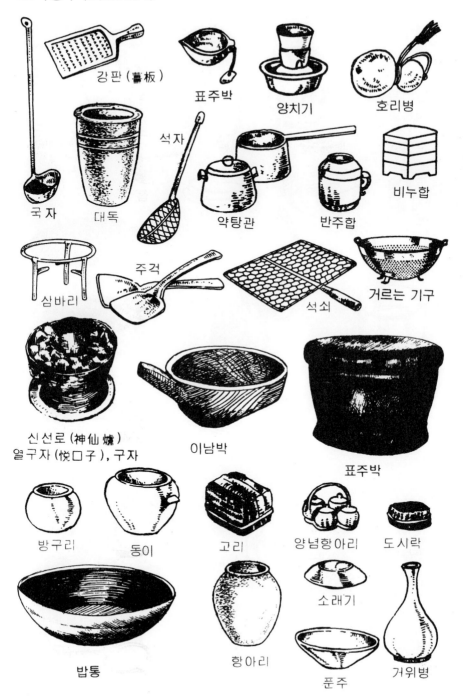

강판(薑板)

표주박

양치기

호리병

석자

비누합

국자　　대독

약탕관　　반주합

삼바리

주걱

거르는 기구

석쇠

신선로(神仙爐)
열구자(悅口子), 구자

이남박

표주박

방구리　　　동이

고리

양념항아리

도시락

소래기

밥통

항아리

푼주

거위병

조리용구 · 맷돌 · 절구

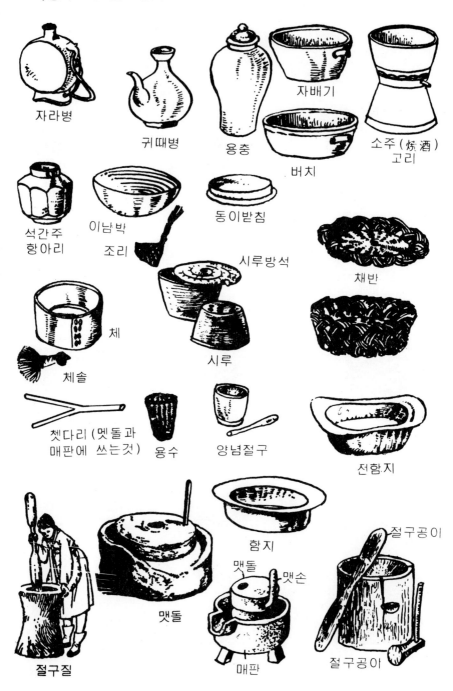

자라병

귀때병

용충

자배기

버치

소주 (燒酒)
고리

석간주
항아리

이남박

조리

동이받침

시루방석

채반

체

체솔

시루

쳇다리 (멧돌과
매판에 쓰는것)

용수

양념절구

전함지

함지

맷돌

맷손

절구공이

절구질

맷돌

매판

절구공이

30

맷돌 · 방아

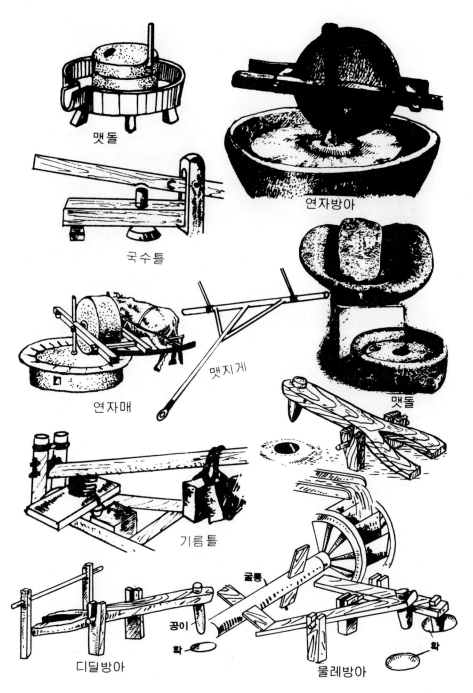

맷돌

연자방아

국수틀

맷지게

연자매

맷돌

기름틀

디딜방아

굴통

공이

확

물레방아

확

자리틀 · 우물

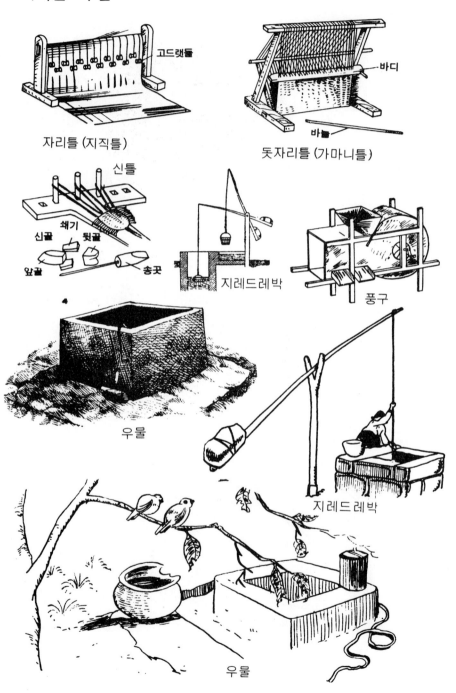

자리틀 (지직틀)

돗자리틀 (가마니틀)

신틀

쇄기

신골 뒷골

앞골 송곳

지레드레박

풍구

우물

지레드레박

우물

농기구(農器具)

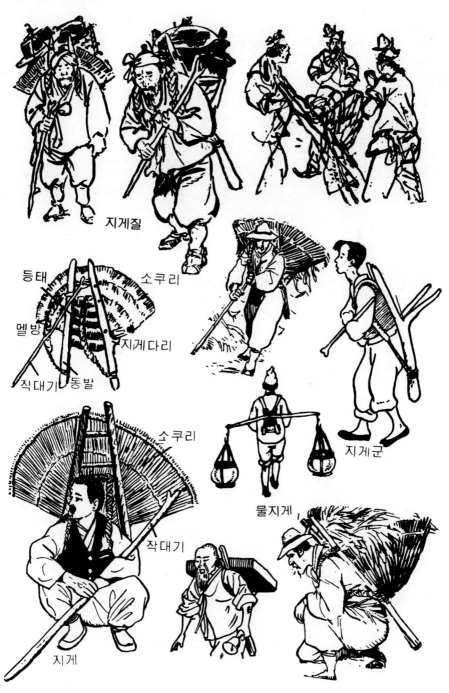

지게질

등태 소쿠리

멜빵 지게다리

작대기 동발

지게군

소쿠리

물지게

작대기

지게

농기구(農器具)

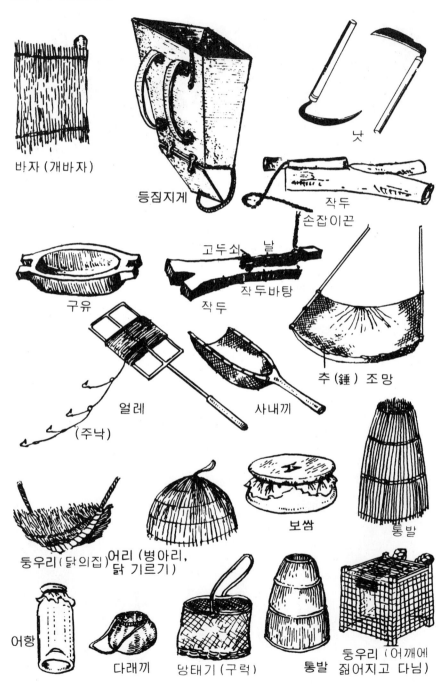

바자 (개바자)

등짐지게

낫

작두
손잡이끈

구유

고두쇠 날
작두바탕
작두

추(錘) 조망

얼레
(주낙)

사내끼

둥우리(닭의집) 어리 (병아리,
 닭 기르기)

보쌈

통발

어항

다래끼

당태기 (구럭)

통발

둥우리 (어깨에
짚어지고 다님)

농기구(農器具)

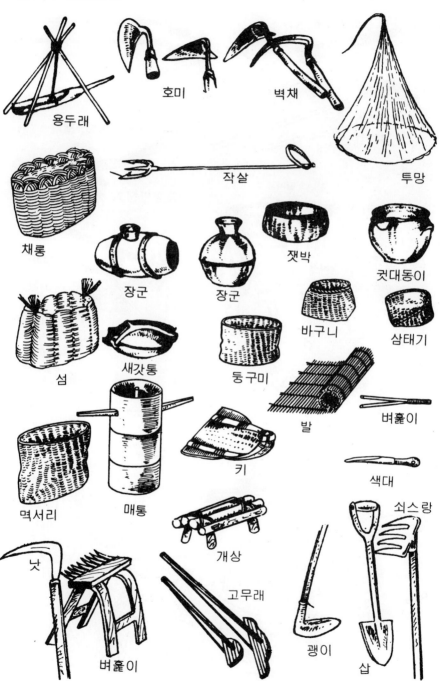

용두래

호미

벽채

투망

작살

채롱

장군

장군

잿박

큇대동이

섬

새갓통

둥구미

바구니

삼태기

멱서리

매통

발

벼훑이

키

색대

쇠스랑

낫

개상

고무래

괭이

삽

벼훑이

농기구(農器具)

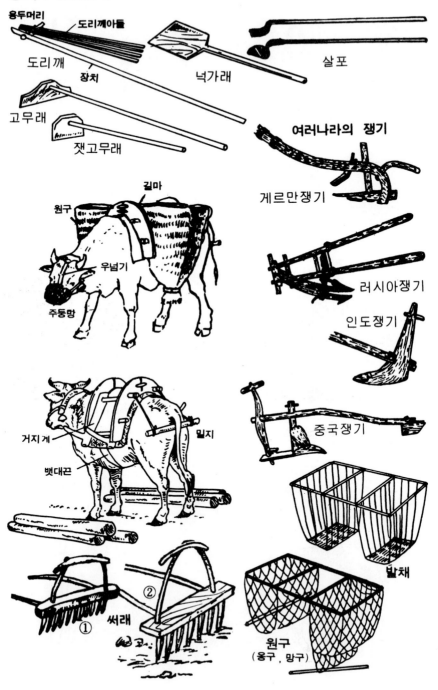

용두머리
도리깨아들
도리깨
장치
고무래
잿고무래

넉가래

살포

여러나라의 쟁기

게르만쟁기

원구
길마
우넘기
주둥망

러시아쟁기

인도쟁기

중국쟁기

거지게
밑지
뱃대끈

① ② 써래

발채

원구
(옹구 , 망구)

농기구(農器具)

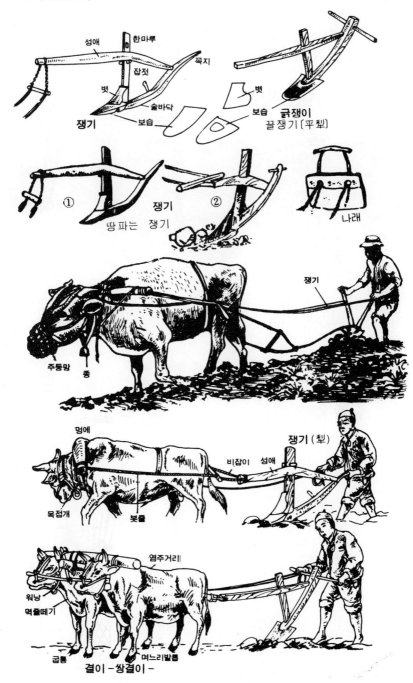

섬애　한마루
잡젓
벳
꼭지
술바닥
보습
쟁기
보습

벳
보습
굵쟁이
끌쟁기(平犁)

①
쟁기
②
땅파는　쟁기
나래

쟁기
주둥망　종

멍에
비잡이　섬애
쟁기(犁)
목접개
봇줄

염주거리
워낭
멱줄떼기
굽통
며느리발톱
겹이-쌍겹이-

등(燈)·촛대

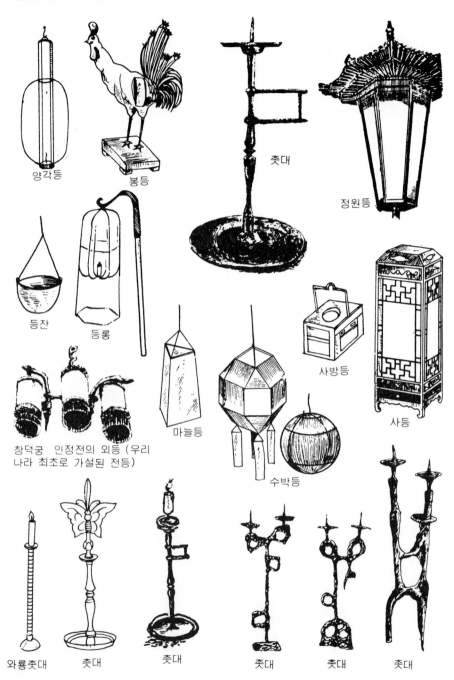

양각등

봉등

촛대

정원등

등잔

등롱

창덕궁 인정전의 외등 (우리
나라 최초로 가설된 전등)

마늘등

수박등

사방등

사등

와룡촛대

촛대

촛대

촛대

촛대

촛대

등 · 촛대 · 부채

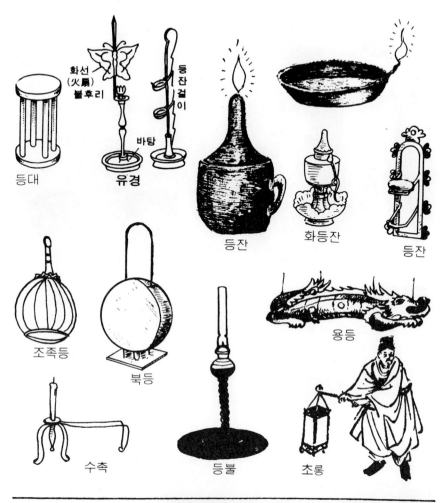

등대

화선 (火扇)
불후리

유경

바탕

등잔걸이

등잔

화등잔

등잔

조족등

북등

용등

수촉

등불

초롱

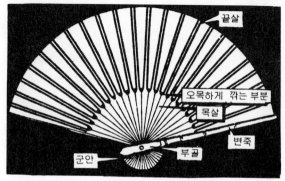

끝살

오목하게 깎는 부분

목살

변죽

군안

부골

합죽선의 구조

부채

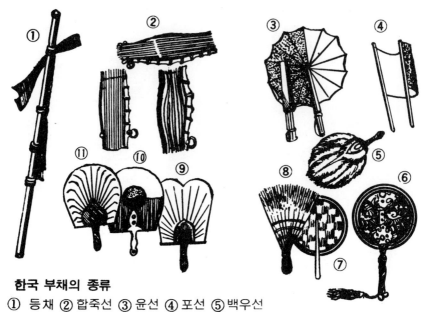

한국 부채의 종류

① 등채 ② 합죽선 ③ 윤선 ④ 포선 ⑤ 백우선
⑥ 진주 부채 ⑦ 부들부채 ⑧ 드림부채 ⑨ 세
미선 ⑩ 태극선 ⑪ 꼽장선

미선을 든 궁녀

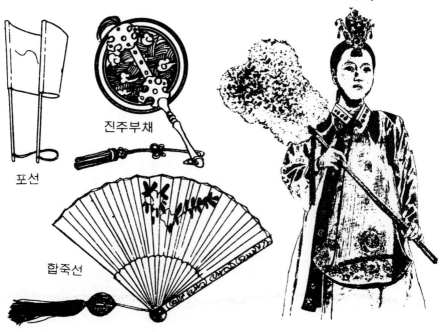

진주부채

포선

합죽선

풀무·부채

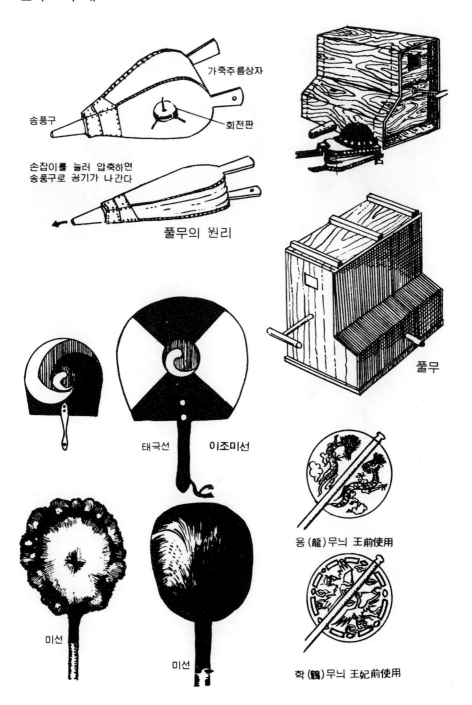

송풍구

가죽주름상자

회전판

손잡이를 눌러 압축하면
송풍구로 공기가 나간다

풀무의 원리

풀무

태극선　이조미선

미선

미선

용 (龍)무늬 王前使用

학 (鶴)무늬 王妃前使用

천문기구(天文器具)・문구류(文具類)

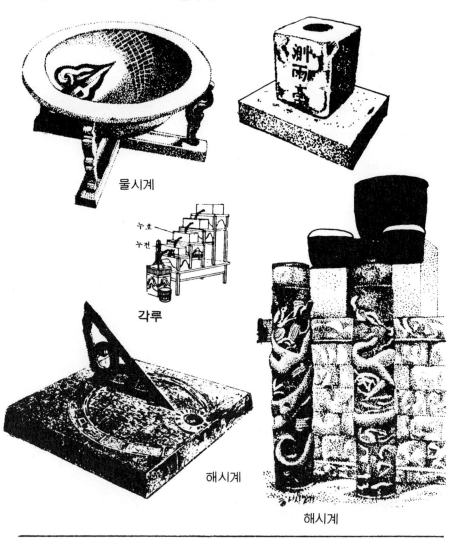

물시계

누호
누전

각루

해시계

해시계

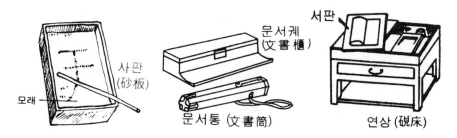

사판
(砂板)

모래

문서궤
(文書櫃)

문서통 (文書筒)

서판

연상 (硯床)

문구류(文具類)

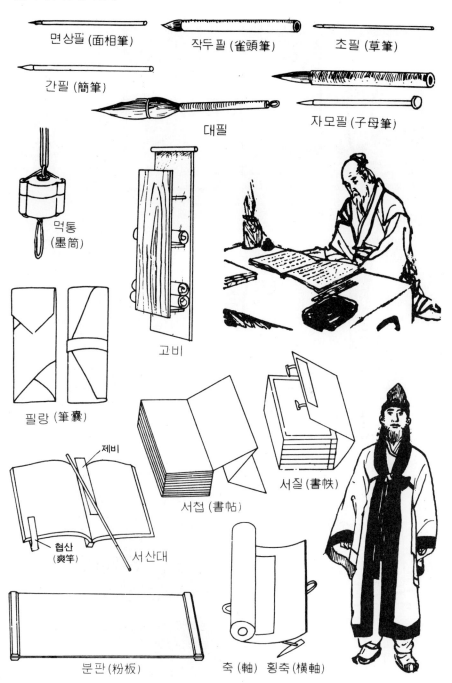

면상필(面相筆)

작두필(雀頭筆)

초필(草筆)

간필(簡筆)

자모필(子母筆)

대필

먹통
(墨筒)

고비

필랑(筆囊)

제비

협산
(爽竿)

서산대

서첩(書帖)

서질(書帙)

분판(粉板)

축(軸) 횡축(橫軸)

문구류 · 베틀

쌍용 여의연
(雙龍 如意硯)

수복연 (壽福硯)

충석 유방연
(忠石 流芳硯)

운연 (雲硯)

운용연 (雲龍硯)

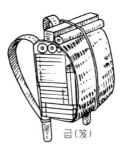

급 (笈)

서산 (書算)

필가
(筆架)

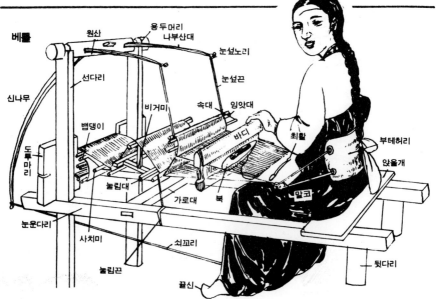

베틀

원산　용두머리　나부산대　눈섶노리　눈섶끈　선다리　신나무　비거미　속대　잉앗대　뱀댕이　바디　최활　부테허리　앉을개　도투마리　눌림대　가로대　북　말코　눈운다리　사치미　쇠꼬리　뒷다리　눌림끈　끌신

44

베틀

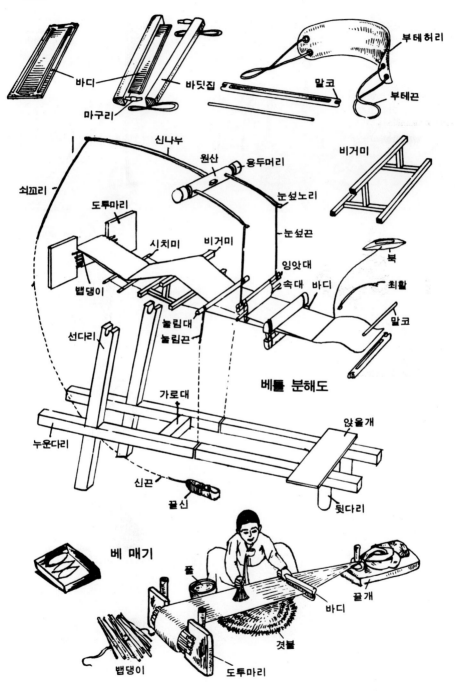

베틀 분해도

바디
마구리
바딧집
부테허리
말코
부테끈

신나부
원산
용두머리
비거미
쇠꼬리
도투마리
눈섶노리
눈섶끈
시치미
비거미
잉앗대
북
뱁댕이
속대
바디
최활
선다리
눌림대
눌림끈
말코
가로대
앉을개
누운다리
신끈
끌신
뒷다리

베 매기

풀
바디
끌개
뱁댕이
겻불
도투마리

45

베틀

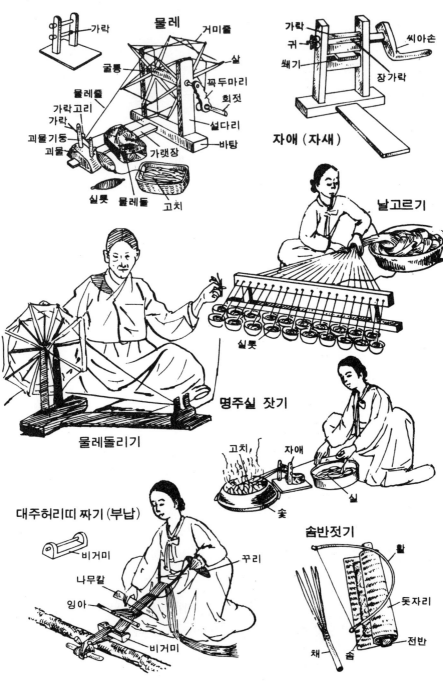

물레

가락

거미줄

살

꾝두마리

회젓

설다리

바탕

굴퉁

물레줄

가락고리

가락

괴물기둥

괴물

가래장

실톳 물레돌

고치

자애 (자새)

가락

귀

쐐기

씨아손

장가락

날고르기

실톳

명주실 잣기

물레돌리기

고치

자애

실

솥

대주허리띠 짜기 (부납)

비거미

나무칼

잉아

비거미

꾸리

솜반젓기

활

돗자리

전반

채 솜

베틀·공구(工具)

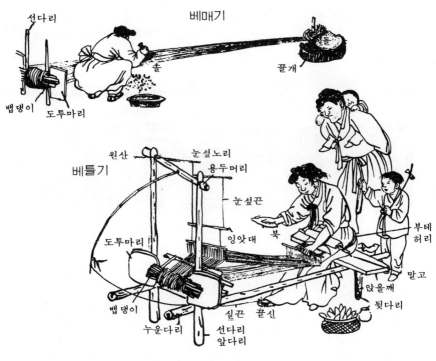

선다리 　　　베매기

뱁댕이　도투마리　솔　끌개

베틀기

원산　눈썹노리　용두머리　눈썹끈

도투마리　잉앗대　북

뱁댕이　누운다리　선다리 앞다리　실끈 끌신

부테 허리　말고　앉을깨　뒷다리

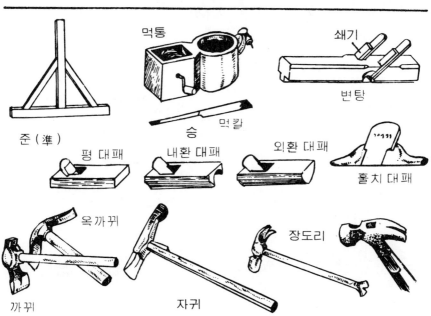

준(準)　먹통　쇄기　변탕

승　먹칼

평 대패　내환 대패　외환 대패

홀치 대패

옥 까뀌　장도리

까뀌　자귀

47

공구(工具)

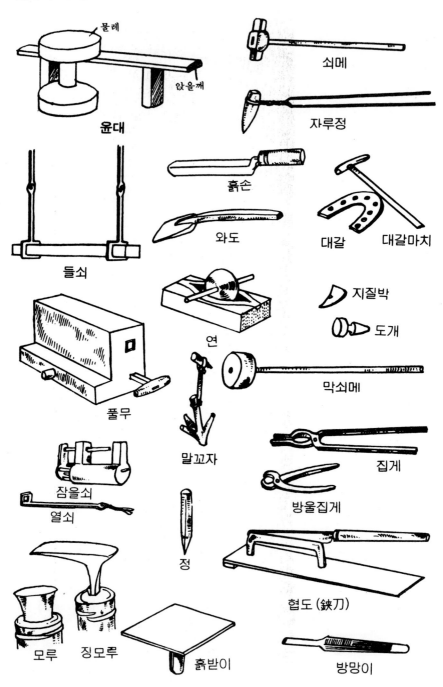

물레

앉을깨

윤대

쇠메

자루정

흙손

와도

대갈 대갈마치

들쇠

지질박

도개

연

막쇠메

풀무

말꼬자

집게

잠을쇠
열쇠

방울집게

정

협도(鋏刀)

모루 징모루 흙받이

방망이

공구(工具)

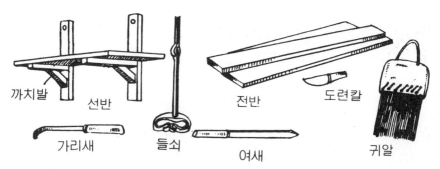

까치발　선반　전반　도련칼

가리새　들쇠　여새　귀알

여러 가지 목공도구

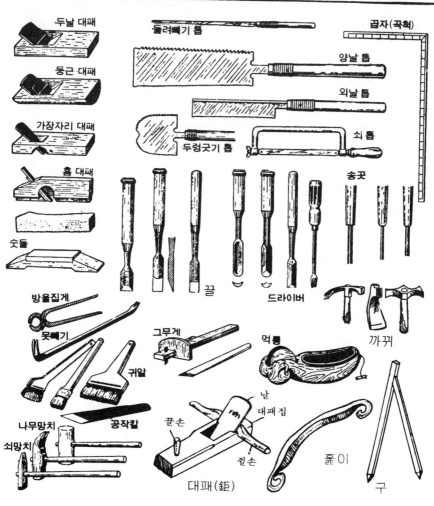

두날 대패　둘러빼기 톱　곱자(꼭쇠)

둥근·대패　양날 톱

가장자리 대패　외날 톱

홈 대패　두렁긋기 톱　쇠톱

숫돌　송곳

방울집게　끌　드라이버　까뀌

못빼기　그무게　먹통

귀알

나무망치　공작칼　끌손　날　대패집

쇠망치　죌손　훑이

대패(鉅)　구

공구(工具)

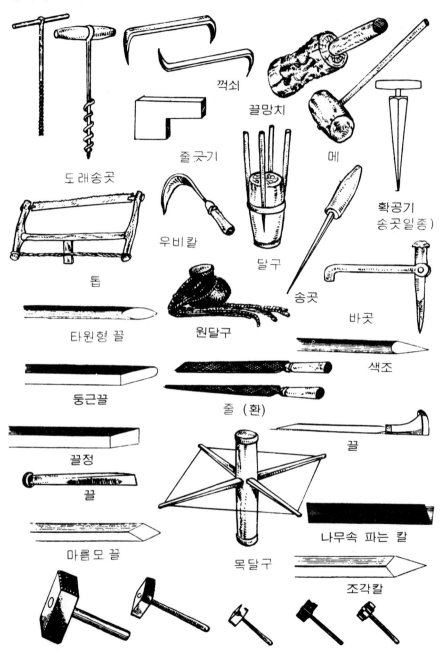

도래송곳

꺽쇠

끌망치

메

줄곳기

확공기
(송곳일종)

톱

우비칼

달구

송곳

바곳

타원형 끌

원달구

색조

둥근끌

줄(환)

끌정

끌

끌

마름모 끌

나무속 파는 칼

목달구

조각칼

석공용(石工用)해머

악기(樂器)

편종(編鐘)

교방고(敎坊鼓)

건고(建鼓)

용고(龍鼓)

운라(雲鑼)

편경(編磬)

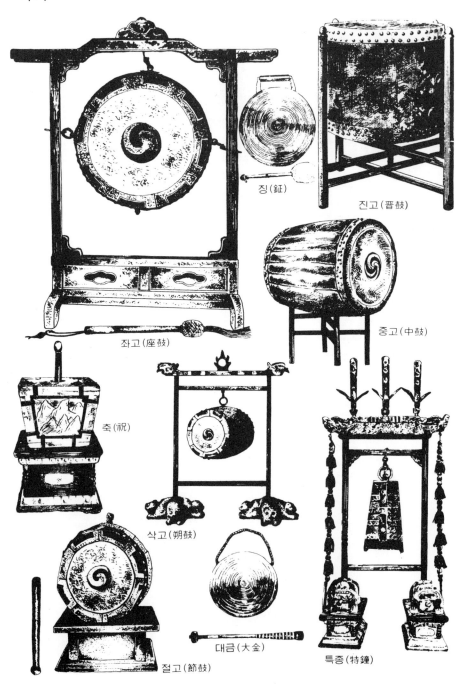

징(鉦)

진고(晉鼓)

좌고(座鼓)

중고(中鼓)

축(祝)

삭고(朔鼓)

절고(節鼓)

대금(大金)

특종(特鐘)

52

악기(樂器)

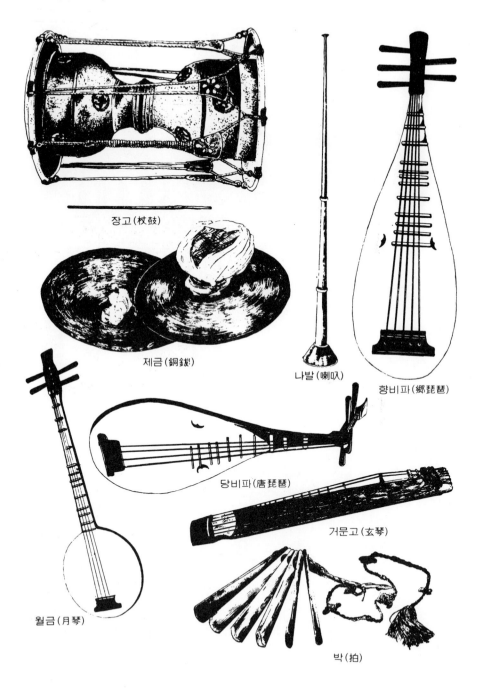

장고(杖鼓)

제금(銅鈸)

나발(喇叭)

향비파(鄕琵琶)

당비파(唐琵琶)

거문고(玄琴)

월금(月琴)

박(拍)

악기(樂器)

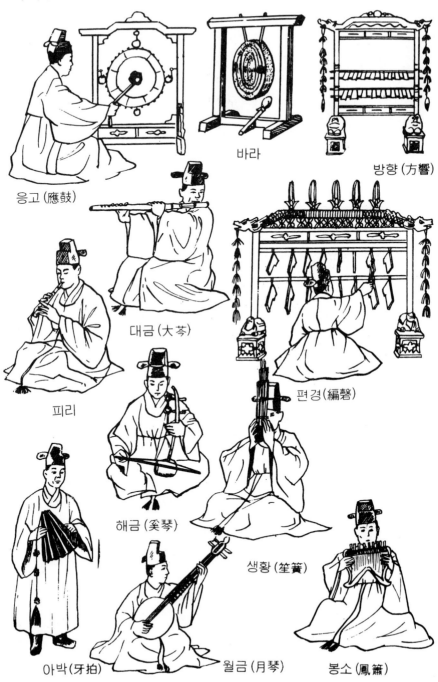

응고 (應鼓)

바라

방향 (方響)

대금 (大芩)

피리

편경 (編磬)

해금 (奚琴)

생황 (笙簧)

아박 (牙拍)

월금 (月琴)

봉소 (鳳簫)

악기(樂器)

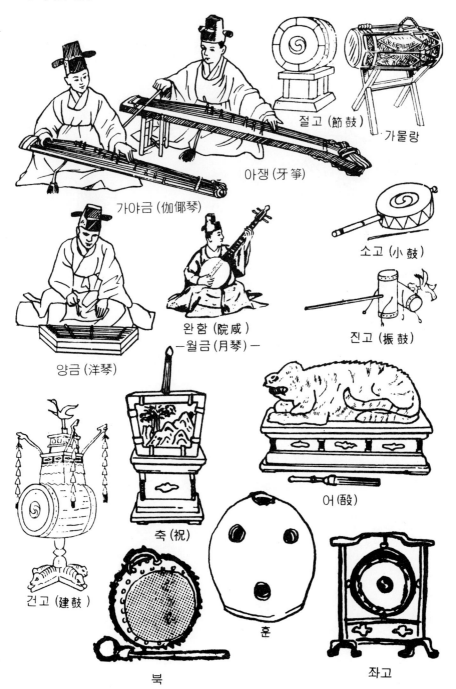

절고(節鼓)

가물랑

아쟁(牙箏)

가야금(伽倻琴)

소고(小鼓)

완함(阮咸)
─월금(月琴)─

진고(振鼓)

양금(洋琴)

어(敔)

축(祝)

건고(建鼓)

훈

북

좌고

악기(樂器)

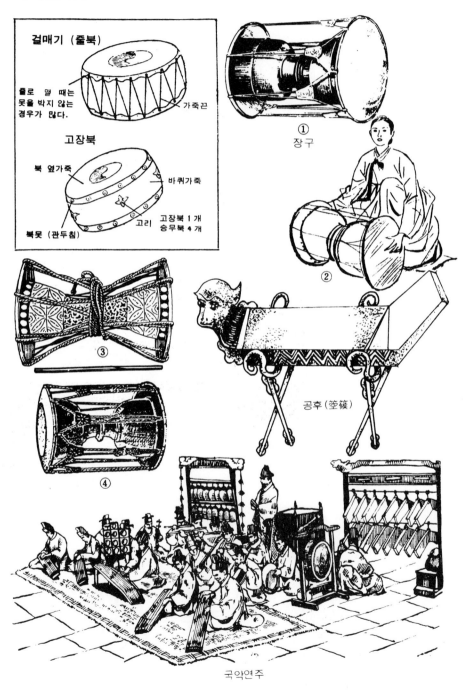

걸매기 (줄북)

줄로 맬 때는
못을 박지 않는
경우가 많다.

가죽끈

고장북

북 옆가죽

바퀴가죽

북못 (관두침)

고리

고장북 1 개
승무북 4 개

① 장구

②

③

④

공후(箜篌)

국악연주

56

악기(樂器)

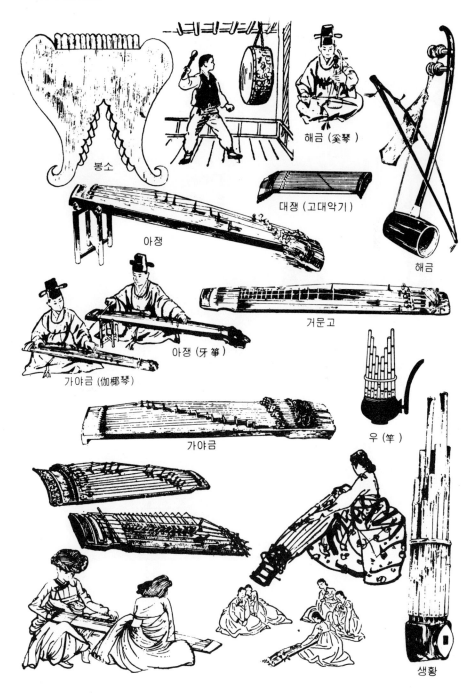

봉소

해금 (奚琴)

대쟁 (고대악기)

아쟁

해금

거문고

아쟁 (牙箏)

가야금 (伽倻琴)

가야금

우 (竽)

생황

악기(樂器)

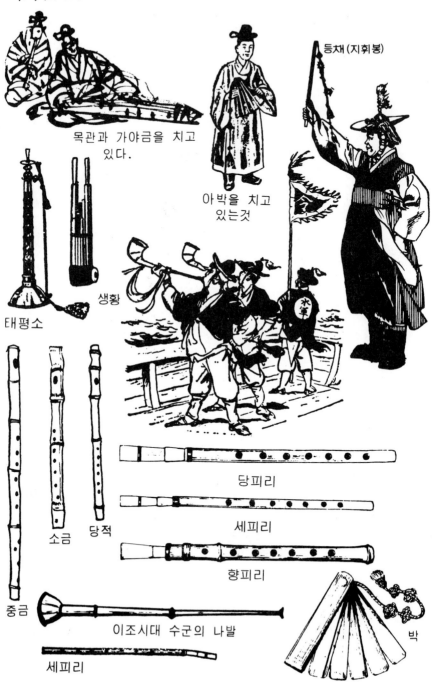

목관과 가야금을 치고
있다.

아박을 치고
있는것

등채(지휘봉)

태평소

생황

소금

당적

중금

당피리

세피리

향피리

이조시대 수군의 나발

세피리

박

악기(樂器)

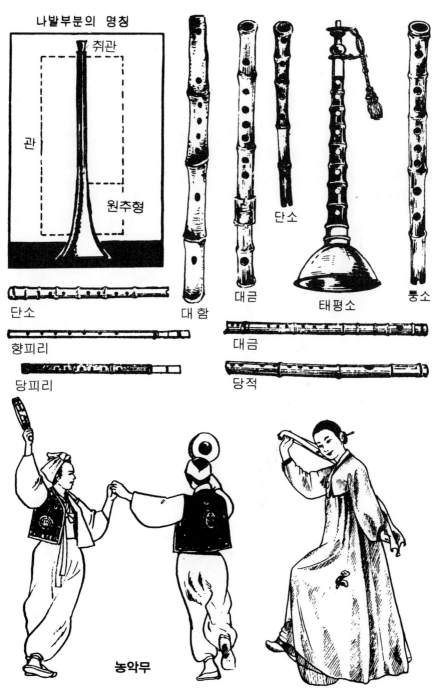

나발부분의 명칭

취관
관
원추형

단소

향피리

당피리

대 함

대금

단소

태평소

통소

대금

당적

농악무

산조

악기 (樂器)

대취타 (옛 군악대)

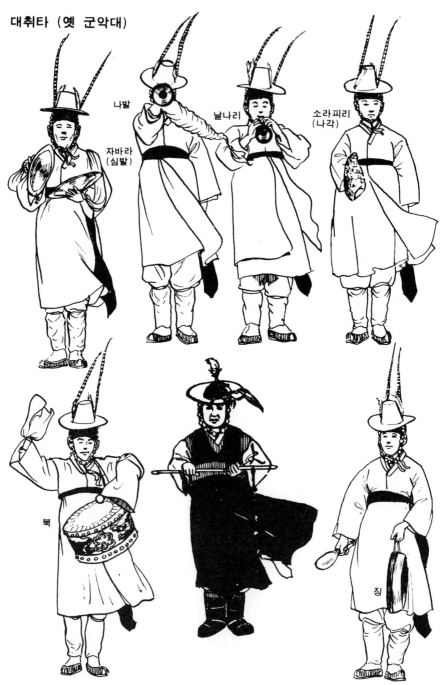

나발

자바라
(심발)

날나리

소라피리
(나각)

북

징

장승

장승의 2종류 ① 목장승
② 돌장승

장승 분류 ① 이정표의 장승
② 부락 수호신의 장승
③ 경계 표의 장승

팽이 · 연

여러가지 팽이

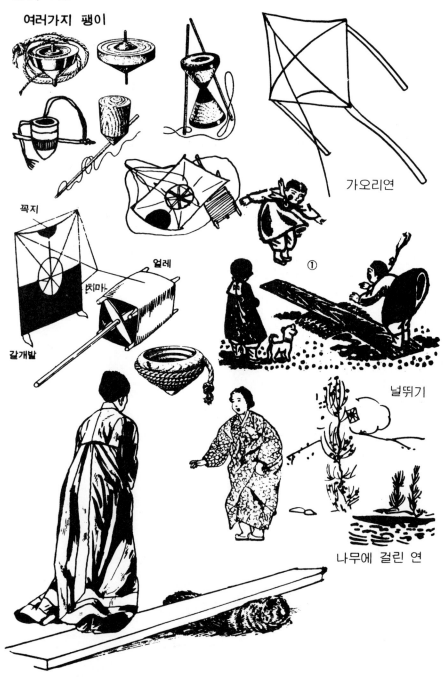

가오리연

꼭지

얼레

치마

갈개발

①

널뛰기

나무에 걸린 연

자기(磁器)

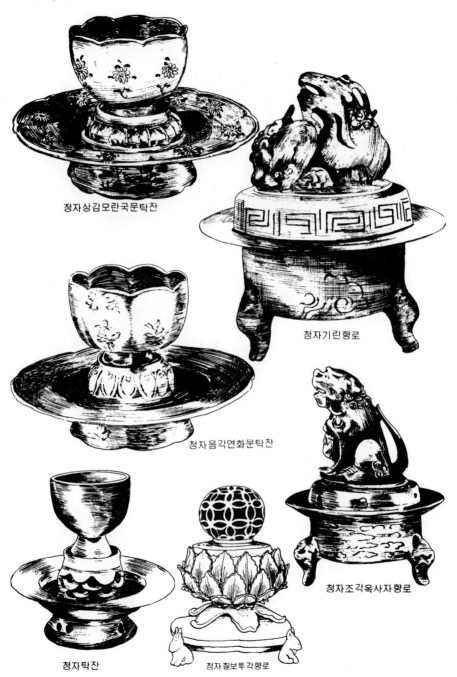

청자상감모란국문탁잔

청자기린향로

청자음각연화문탁잔

청자조각옥사자향로

청자탁잔

청자칠보투각향로

자기(磁器)

이조자기

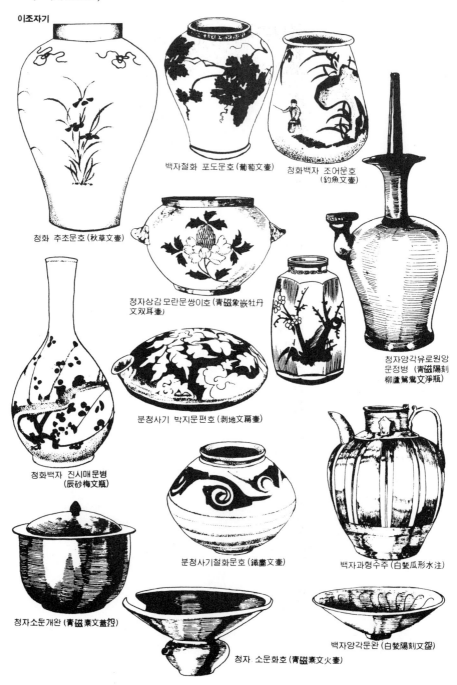

청화 추초문호(秋草文壺)

백자철화 포도문호(葡萄文壺)

청화백자 조어문호
(釣魚文壺)

청자상감 모란문쌍이호(靑磁象嵌牡丹
文双耳壺)

청자양각유로원앙
문정병 (靑磁陽刻
柳蘆鴛鴦文淨瓶)

청화백자 진시매문병
(辰砂梅文瓶)

분청사기 박지문편호(剝地文扁壺)

분청사기철화문호(鐵畵文壺)

백자과형수주(白瓷瓜形水注)

청자소문개완(靑磁素文蓋怨)

청자 소문화호(靑磁素文火壺)

백자양각문완(白瓷陽刻文怨)

창(槍)

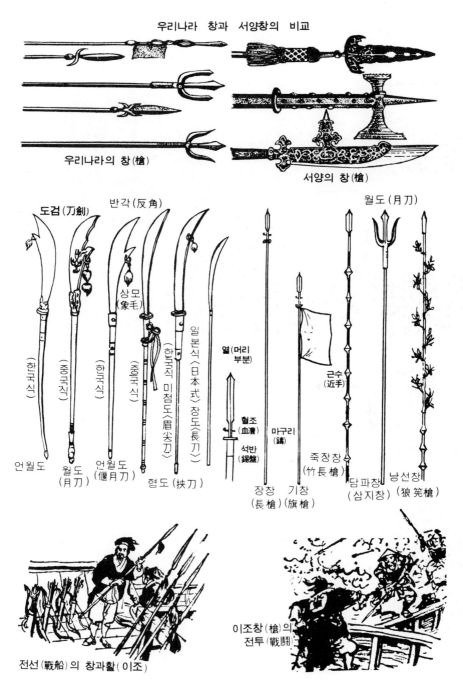

우리나라 창과 서양창의 비교

우리나라의 창(槍)

서양의 창(槍)

도검(刀劍)

반각(反角)

월도(月刀)

상모(象毛)

열(머리 부분)

혈조(血溝)

석반(錫盤)

근수(近手)

마구리(鋳)

(한국식)

(중국식)

(한국식)

(중국식)

(한국식 미첨도〈眉尖刀〉)

일본식〈日本式〉장도〈長刀〉

언월도

월도(月刀)

언월도(偃月刀)

협도(挾刀)

장창(長槍)

기창(旗槍)

죽장창(竹長槍)

담파창(삼지창)

낭선창(狼筅槍)

전선(戰船)의 창과활(이조)

이조창(槍)의 전투(戰鬪)

65

창(槍)

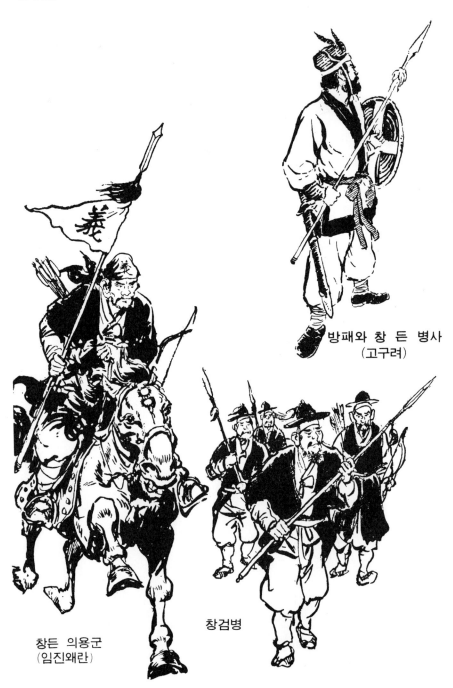

방패와 창 든 병사
(고구려)

창든 의용군
(임진왜란)

창검병

철봉(鐵棒)·편곤(鞭棍)

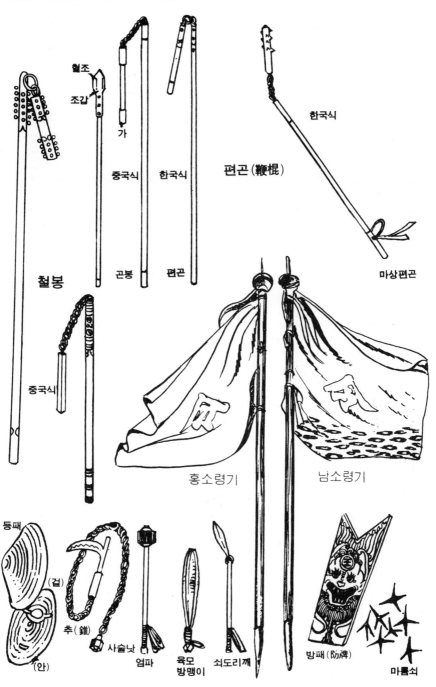

혈조
조갑

가

중국식 한국식

편곤(鞭棍)

한국식

철봉

곤봉 편곤

마상편곤

중국식

홍소령기

남소령기

등패

(걸)

추(錐)

사술낫

(안)

엄파

육모
방맹이

쇠도리깨

방패(防牌)

마름쇠

67

궁시(弓矢)

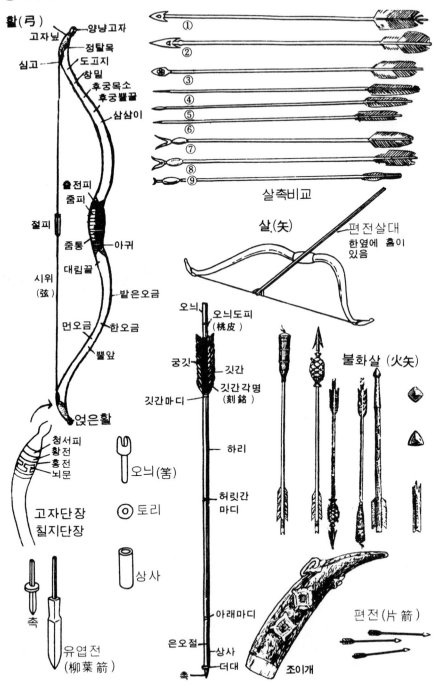

활(弓)

양냥고자
고자닢
정탈목
심고
도고지
창밀
후궁목소
후궁뿔끝
삼삼이

출전피
줌피
절피
줌통
아귀
대림끝
시위
(弦)
발은오금
먼오금
한오금
뿔앞

엎은활

청서피
황전
홍전
뇌문

고자단장
칠지단장

촉

유엽전
(柳葉箭)

오늬(筈)

토리

상사

살촉비교

살(矢)

편전살대
한옆에 홈이
있음

오늬
오늬도피
(桃皮)
궁깃
깃간
깃간각명
(刻銘)
깃간마디

하리

허릿간
마디

아래마디

은오절
상사
촉
더대

불화살(火矢)

조이개

편전(片箭)

궁시(弓矢)

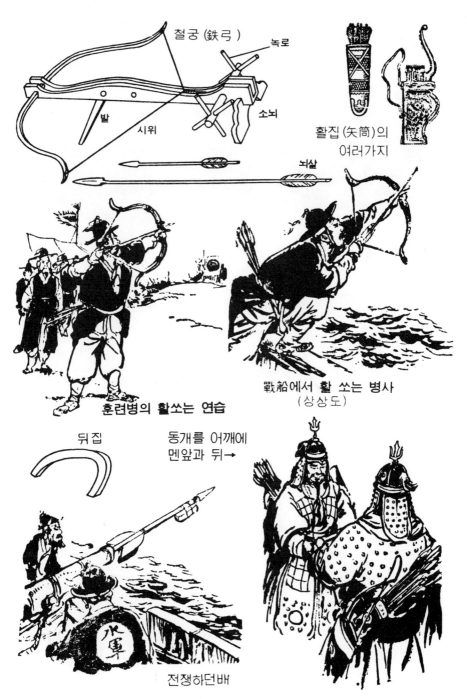

철궁(鉄弓)
녹로
발
시위
소뇌

활집(矢筒)의
여러가지

뇌살

훈련병의 활쏘는 연습

戰船에서 활 쏘는 병사
(상상도)

뒤집
동개를 어깨에
멘앞과 뒤→

水軍

전쟁하던배

69

궁시(弓矢)

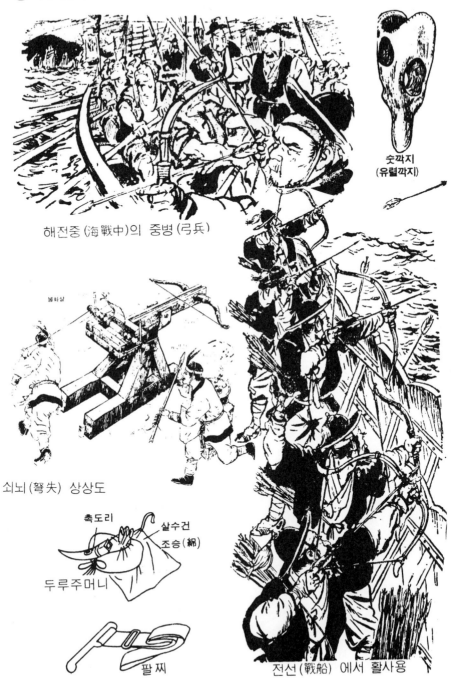

해전중(海戰中)의 중병(弓兵)

숫깍지
(유혈깍지)

쇠뇌(弩矢) 상상도

촉도리
살수건
조승(綿)
두루주머니

팔 찌

전선(戰船)에서 활사용

궁시 (弓矢)

각국의 활

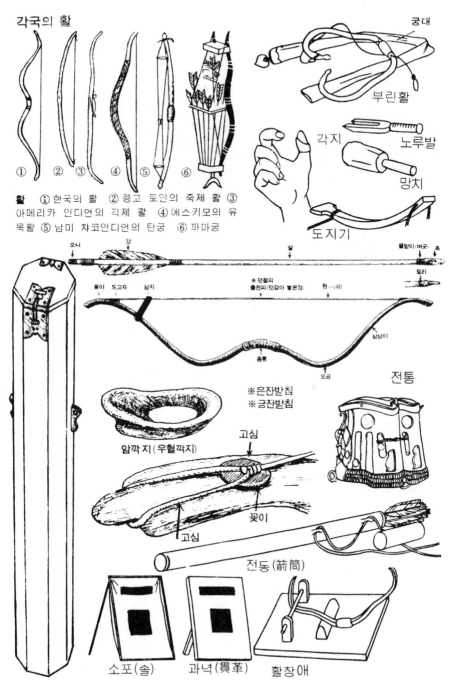

활 ① 한국의 활 ② 콩고 토인의 죽제 활 ③ 아메리카 인디언의 각제 활 ④ 에스키모의 유목활 ⑤ 남미 챠코인디언의 탄궁 ⑥ 파마궁

궁대

부린활

각지 노루발 망치

도지기

오니 깃 살 몰밀이(버곳) 촉

토리

꽂이 도고자 삼지 ※덧철피 올전피(덧감아 놓은것) 현(시위)

삼삼이

촘통 오금

전통

※은잔받침
※금잔받침

암깍지(우헐깍지)

고심

꽂이

고심

전동(箭筒)

소포(솔) 과녁(貫革) 활창애

71

궁시 (弓矢)

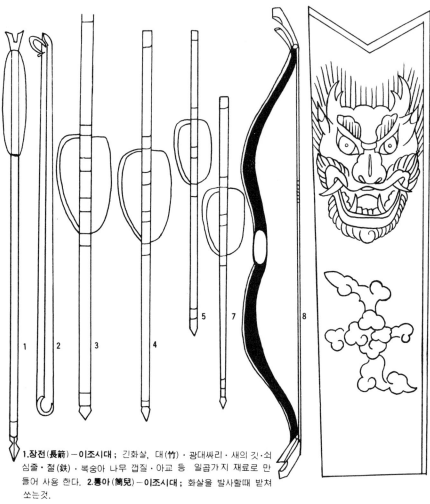

1.장전(長箭) ─이조시대 ; 긴화살, 대(竹)·광대싸리·새의 깃·쇠 심줄·철(鉄)·복숭아 나무 껍질·아교 등 일곱가지 재료로 만 들어 사용 한다. **2.통아(筒兒)** ─이조시대 ; 화살을 발사할때 받쳐 쏘는것.

3.대장군전(大將軍箭) ─이조시대 ; 천자총통에 사용하는 전(箭)이다. 이는 2년생 나무(木)로 만들며, 전신통 장(箭身通長) 11척 9촌. 원경 5촌. 중량 50근. 사정거리는 900여보이다.

4.장군전(將軍箭) ; 지자총통에 사용하는 전(箭)이다. 이는 2년생 나무(木)로 만들며 전신통장(箭身通長) 9척 2촌 3분. 원경 4촌 5분. 중량 33근이며 사정거리는 2천여보이다.

5.피령전(皮翎箭) ─이조시대 ; 황자총통에 사용하는 전(箭)이다. 이는 2년생 나무로 만들며 전신통장(箭身通長) 6척 3촌. 원경 1촌 7분. 중량 3근 8량이며 사정거리는 1천 1백보이다.

6.차대전(次大箭) ─이조시대 ; 현자총통에 사용하는 전(箭)이다. 이는 2년생 나무로 만들며 전신통장(箭身通長) 6척 3촌 7분. 원경 2촌 2분. 중량 7근이며 사정거리는 2천여보이다.

7.간각칠궁(間角漆弓) ─이조시대 ; 나무와 뼈를 합하여 제조한 활인데 이는 개인날이나 비오는 날이나 그힘 이 불변 하다.

8.장패(長牌) ; 괴두(鬼頭)를 그리고 길이는 7척이다. 이는 화살과 돌을 막을 수 있다.

칼(刀)

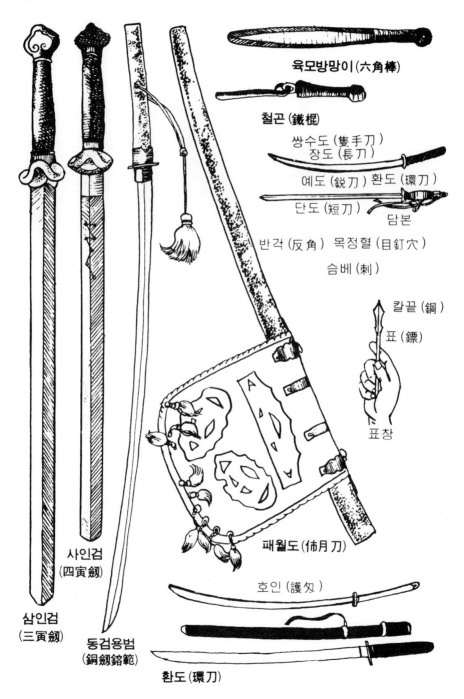

육모방망이(六角棒)

철곤(鐵棍)

쌍수도(隻手刀)
장도(長刀)

예도(銳刀) 환도(環刀)

단도(短刀)

담본

반각(反角) 목정혈(目釘穴)

습베(刺)

칼끝(鋼)

표(鏢)

표창

사인검
(四寅劍)

삼인검
(三寅劍)

동검용범
(銅劍鎔範)

패월도(佩月刀)

호인(護刃)

환도(環刀)

칼·화승총(소총)

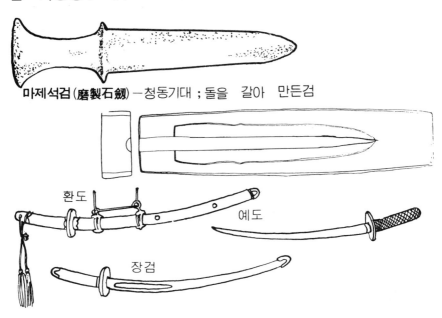

마제석검(磨製石劍) —청동기대 ; 돌을 갈아 만든검

환도

예도

장검

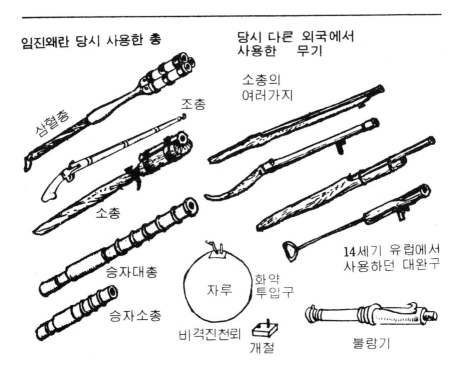

임진왜란 당시 사용한 총

당시 다른 외국에서
사용한 무기

소총의
여러가지

삼혈총

조총

소총

승자대총

승자소총

비격진천뢰

자루

화약
투입구

개철

14세기 유럽에서
사용하던 대완구

불랑기

칼·화승총(소총)

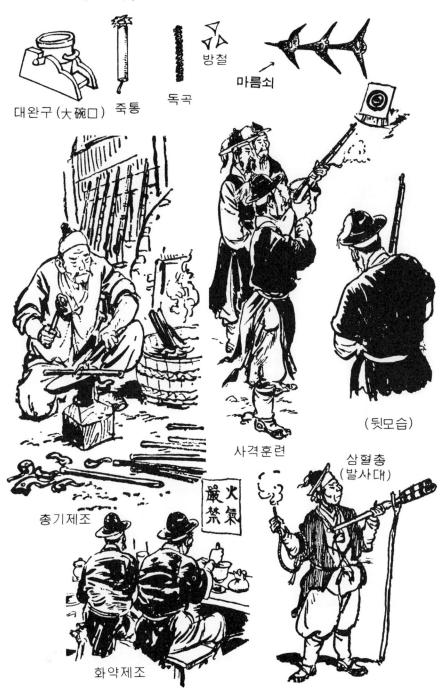

대완구(大碗口)　죽통　독곡　방철

마름쇠

사격훈련

(뒷모습)

총기제조

삼혈총
(발사대)

火氣嚴禁

화약제조

칼·화승총(소총)

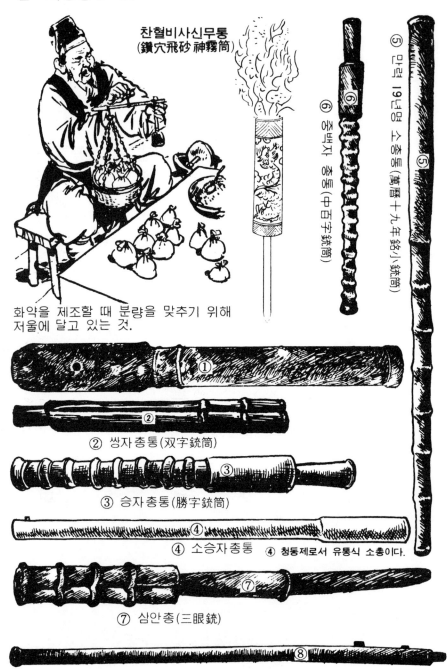

찬혈비사신무통
(鑽穴飛砂神霧筒)

⑤ 만력 19년명 소총통(萬曆 十九年銘/小銃筒)

⑥ 조빡자 총통(中召字銃筒)

화약을 제조할 때 분량을 맞추기 위해 저울에 달고 있는 것.

①

② 쌍자 총통(双字銃筒)

③ 승자 총통(勝字銃筒)

④ 소승자 총통 ④ 청동제로서 유통식 소총이다.

⑦ 삼안총(三眼銃)

⑧

칼·화승총(소총)

⑧〜⑨ 조총(鳥銃)과 그 총신(위)

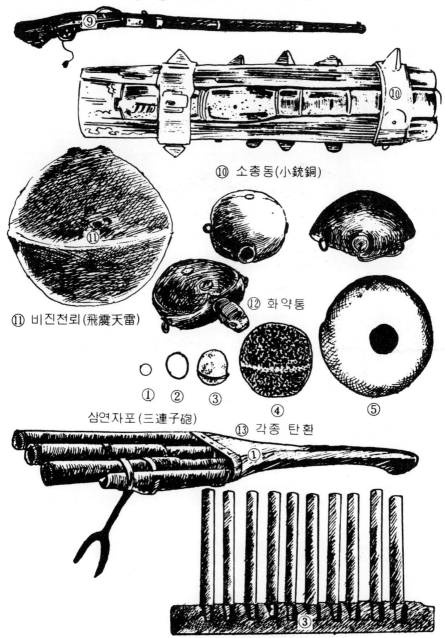

⑩ 소총동(小銃銅)

⑪ 비진천뢰(飛震天雷)

⑫ 화약통

① ② ③ ④ ⑤

삼연자포(三連子砲)

⑬ 각종 탄환

③ 십연자포(十連子砲)

포(砲)

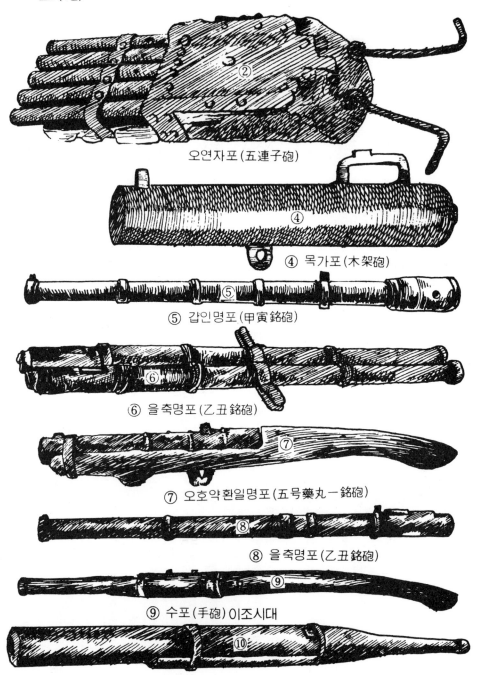

오연자포(五連子砲)

④ 목가포(木架砲)

⑤ 갑인명포(甲寅銘砲)

⑥ 을축명포(乙丑銘砲)

⑦ 오호약환일명포(五号藥丸一銘砲)

⑧ 을축명포(乙丑銘砲)

⑨ 수포(手砲) 이조시대

⑩ 수포(手砲) 이조시대

포 (砲)

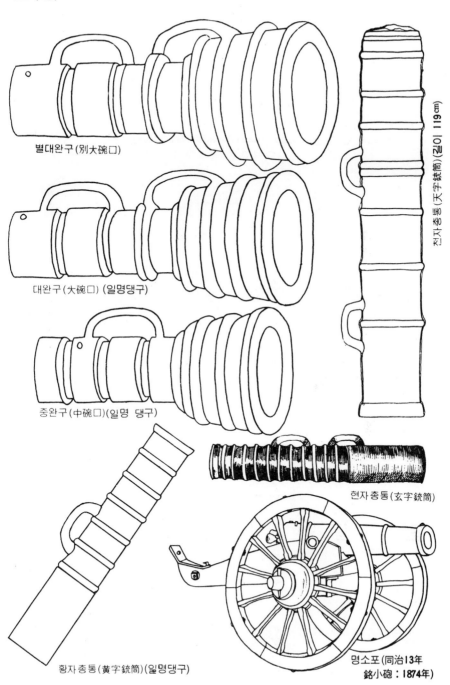

별대완구(別大碗口)

대완구(大碗口)(일명댕구)

중완구(中碗口)(일명 댕구)

천자총통(天字銃筒)(길이 119cm)

현자 총통(玄字銃筒)

황자 총통(黃字銃筒)(일명댕구)

명소포(同治13年
銘小砲:1874年)

포(砲)

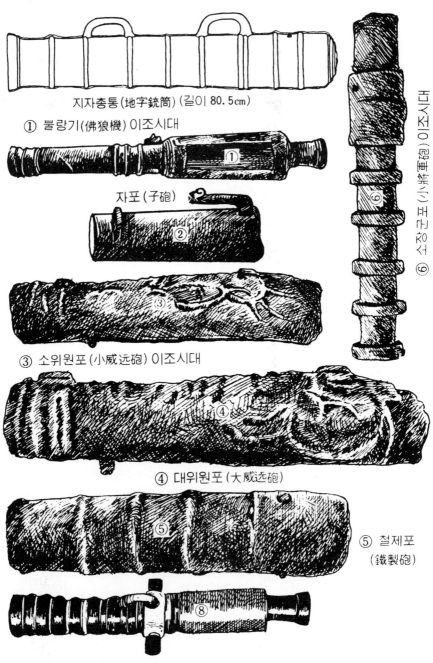

지자총통(地字銃筒)(길이 80.5cm)

① 불랑기(佛狼機) 이조시대

자포(子砲)
②

③ 소위원포(小威远砲) 이조시대

④ 대위원포(大威远砲)

⑤ 철제포
(鐵製砲)

⑧ 별황자총통(別黃子銃筒)

⑥ 소장군포(小將軍砲) 이조시대

80

포(砲)

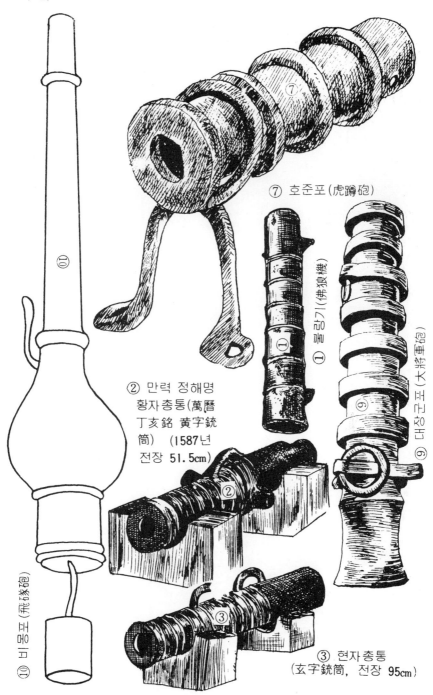

⑦ 호준포(虎蹲砲)

② 만력 정해명
황자 총통(萬曆
丁亥銘 黃字銃
筒)（1587년
전장 51.5cm）

① 불랑기(佛狼機)

⑨ 대장군포(大將軍砲)

⑩ 비몽포(飛䑃砲)

③ 현자 총통
（玄字銃筒, 전장 95cm）

81

포(砲)

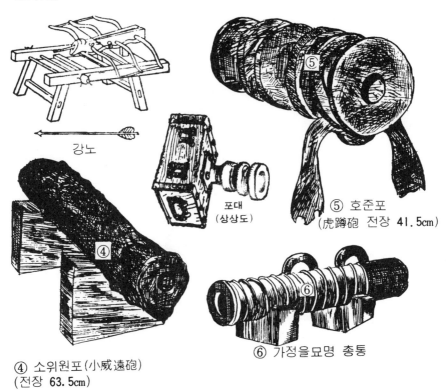

강노

⑤ 호준포
(虎蹲砲 전장 41.5cm)

포대
(상상도)

④ 소위원포(小威遠砲)
(전장 63.5cm)

⑥ 가정을묘명 총통

고구려 벽화

전선 (戰船)

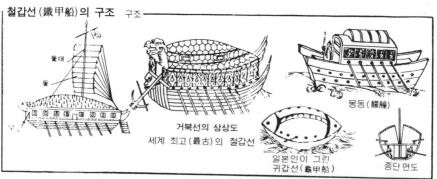

철갑선 (鐵甲船)의 구조　구조

돛대

돛

거북선의 상상도
세계 최고 (最古)의 철갑선

일본인이 그린
귀갑선 (龜甲船)

몽동 (艨艟)

종단 면도

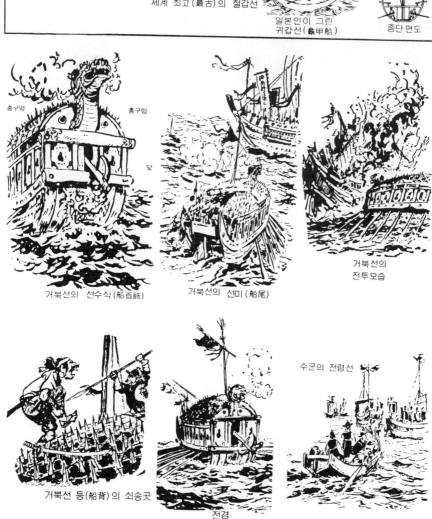

총구멍
총구멍

닻

거북선의 선수식 (船首飾)

거북선의 선미 (船尾)

거북선의
전투모습

거북선 등 (船背)의 쇠송곳

전경

수군의 전령선

83

전선 (戰船)

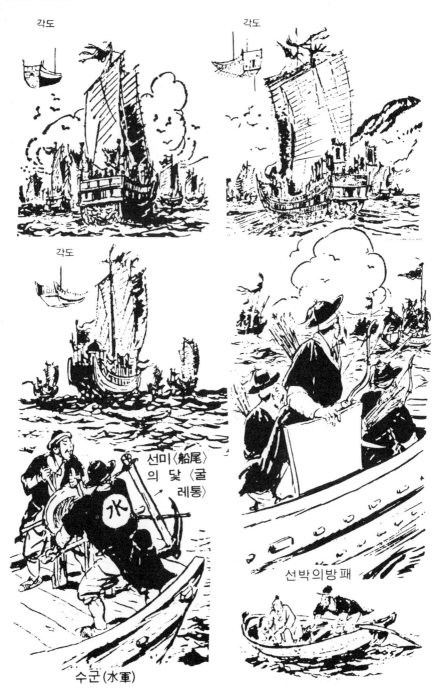

각도

각도

각도

선미〈船尾〉의 닻〈굴레통〉

수군 (水軍)

선박의방패

전선 (戰船)

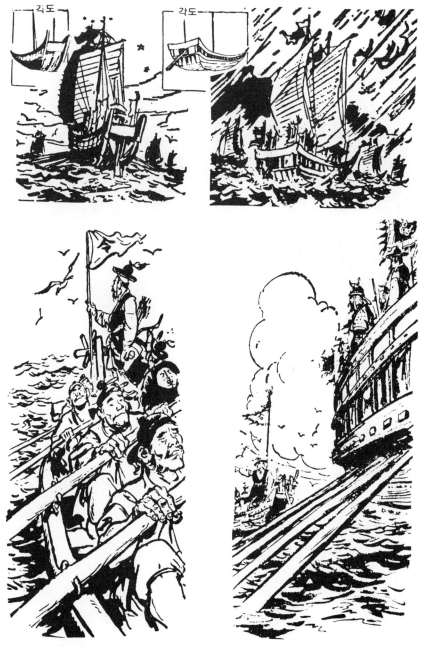

돛이 없는 중선 노를 젓는 사공들 장선의 수많은 노 (櫓)

전선 (戰船)

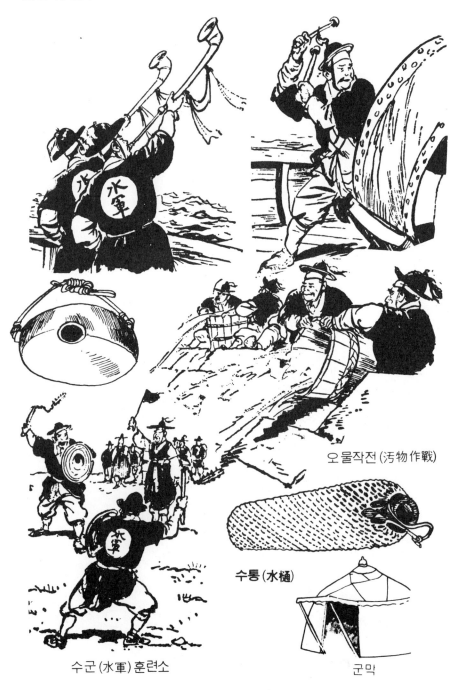

오물작전 (汚物作戰)

수통 (水桶)

수군 (水軍) 훈련소

군막

KOREAN TRADITIONAL ILLUSTRATION

02_의상편

금관조복(金冠朝服)

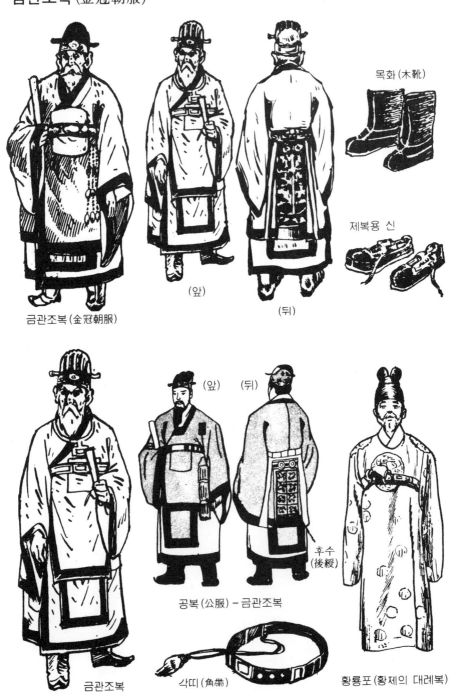

목화(木靴)

금관조복(金冠朝服)

(앞)

(뒤)

제복용 신

공복(公服) – 금관조복

(앞) (뒤)

후수
(後綬)

금관조복

각띠(角帶)

황룡포(황제의 대례복)

왕의 평복(平服)

조복 입는 절차

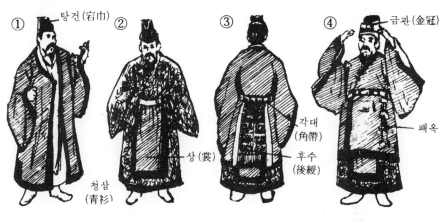

① 탕건(宕巾)

② 상(裳)

청삼(青衫)

③ 각대(角帶)

후수(後綬)

④ 금관(金冠)

패옥

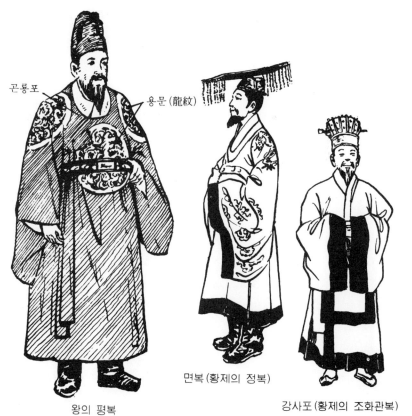

곤룡포

용문(龍紋)

왕의 평복

면복(황제의 정복)

강사포(황제의 조화관복)

왕·태자·진사·조관의 복장

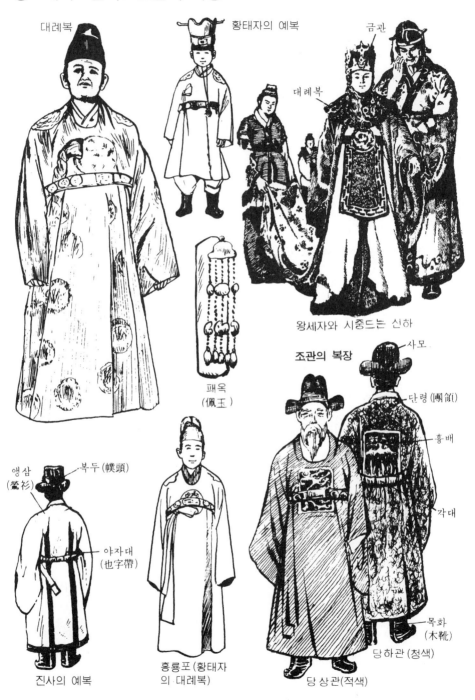

대례복

황태자의 예복

금관

대례복

패옥
(佩玉)

왕세자와 시중드는 신하

조관의 복장

사모

단령(團領)

흉배

각대

앵삼
(鶯衫)

복두(幞頭)

야자대
(也字帶)

목화
(木靴)

진사의 예복

홍룡포 (황태자
의 대례복)

당하관 (청색)

당 상관 (적색)

관복(官服)과 금관조복(金冠朝服)

문안패

각 전궁(殿宮)간
에 사용한 것으로서
궁녀 또는 외부에
서 들어올 사람들
이 사용.

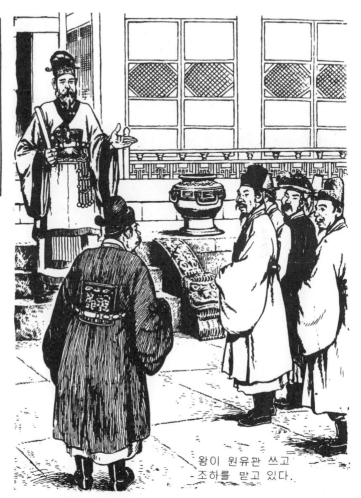

왕이 원유관 쓰고
조하를 받고 있다.

어전회의

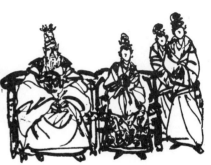

용상에 앉은 왕과 왕비

왕관(王冠)

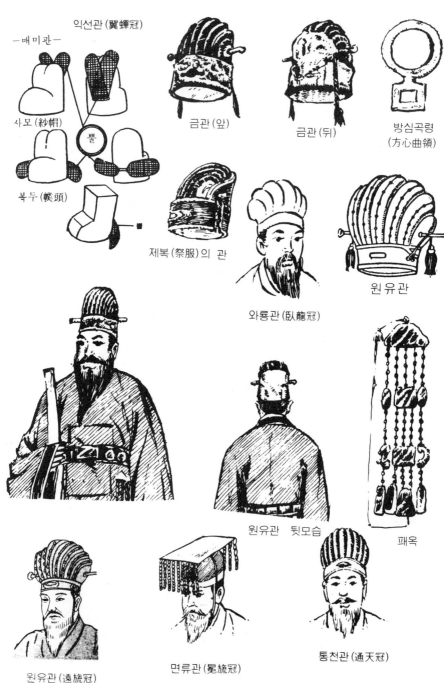

익선관(翼蟬冠)

―매미관―

사모(紗帽)

뿔

복두(幞頭)

뿔

금관(앞)

금관(뒤)

방심곡령
(方心曲領)

제복(祭服)의 관

와룡관(臥龍冠)

원유관

원유관 뒷모습

패옥

원유관(遠旒冠)

면류관(冕旒冠)

통천관(通天冠)

사모

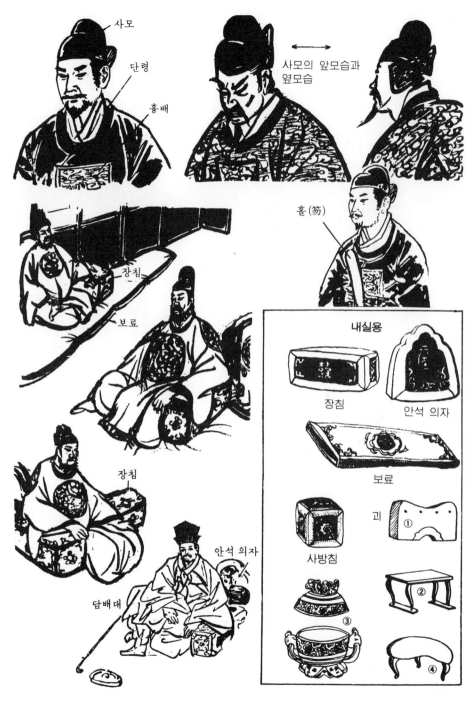

사모

단령

흉배

사모의 앞모습과
옆모습

홀(笏)

장침

보료

장침

안석 의자

담배 대

내실용

장침

안석 의자

보료

사방침

괴

①

②

③

④

관복(官服)

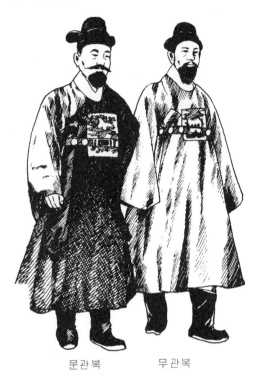

문관복 무관복

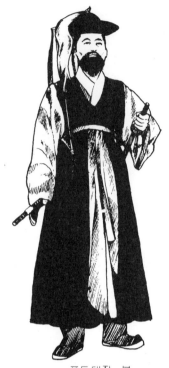

포도대장 복

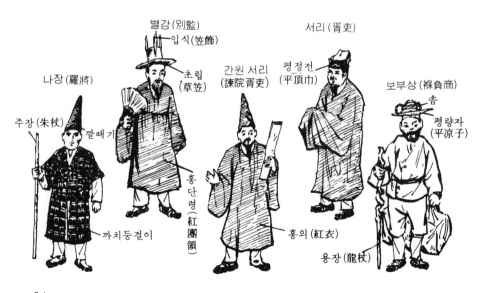

나장(羅將)

별감(別監)
입식(笠飾)
초립(草笠)

서리(胥吏)

간원 서리
(諫院胥吏)

평정전
(平頂巾)

보부상(褓負商)
솜
평량자
(平凉子)

주장(朱杖)
깔때기

까치등걸이

홍단령(紅團領)

홍의(紅衣)

용장(龍杖)

94

흉배(胸背)

단학흉배(單鶴胸背)

쌍봉흉배(双鳳胸背)

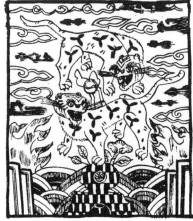

쌍호흉배(双虎胸背)

보(補) 이조시대
경 17.4~17.8cm 동궁이 사용함
양쪽 어깨와 가슴등에 붙혔다

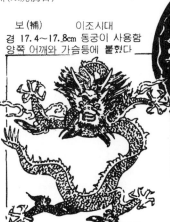

남자 평복

저고리
1.길 2.진동 3.수구
4.화장 5.겉섶 6.안섶
7.깃 8.동정 9.고대
10. 도련 11. 고름

마고자
1.길 2.진동 3.수구
4.화장 5.깃 6.섶
7.도련 8.고대 9.배
래기

조끼

우리나라에 조끼가 들어 오기는 지금
으로부터 70여년 전의 일이다. 그 옛
날에는 조끼대신 배자라고 하여 조끼
비슷하면서도 앞이 짧고 그 뒤가 길
며 앞에서부터 끈이 돌아와 앞에서
매게 되어 있었지만 외래 문화
와 더불어 양복이 들어온 후 일반에
게 차차 보급되어 지금은 생활복으로
됨. 1.길 2.진동 3.깃 4.고대 5.주머
니 6.도련

바지

1.마루폭 2.큰 살폭 3.작은 살
폭 4.배래기 5.부리 6.허리 7.
까마귀 머리

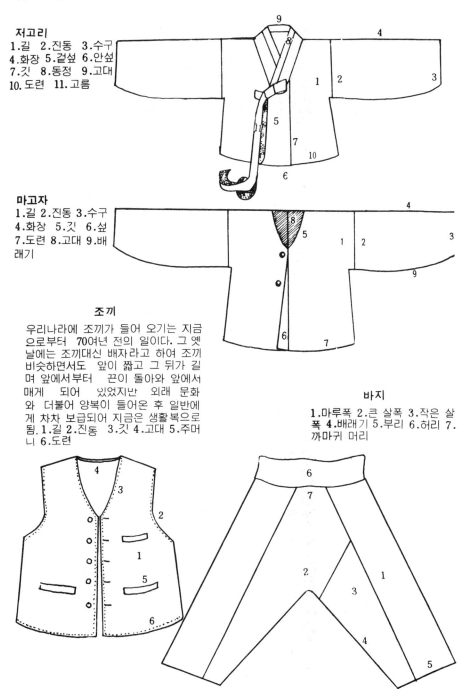

여자 평복

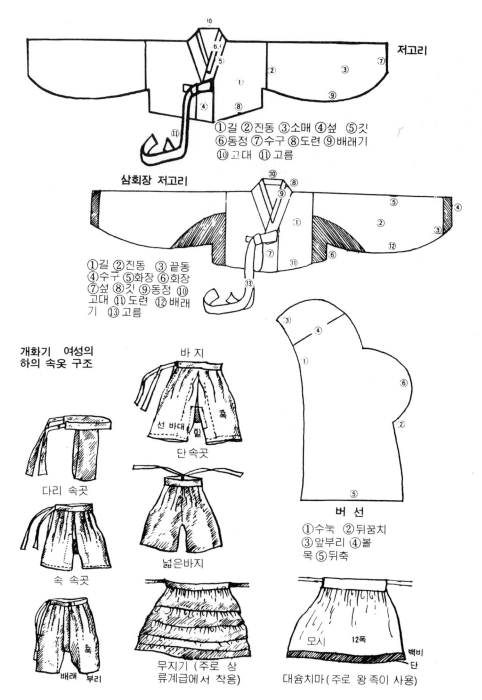

저고리

①길 ②진동 ③소매 ④섶 ⑤깃
⑥동정 ⑦수구 ⑧도련 ⑨배래기
⑩고대 ⑪고름

삼회장 저고리

①길 ②진동 ③끝동
④수구 ⑤화장 ⑥회장
⑦섶 ⑧깃 ⑨동정 ⑩
고대 ⑪도련 ⑫배래
기 ⑬고름

개화기 여성의
하의 속옷 구조

바지

선 바대 ·별·혹
단속곳

다리 속곳

넓은바지

속 속곳
혹
배래 부리

무지기 (주로 상
류계급에서 착용)

버 선

①수눅 ②뒤꿈치
③앞부리 ④볼
목 ⑤뒤축

모시 12폭 백비
단
대슘치마 (주로 왕 족이 사용)

두루마기와 버선

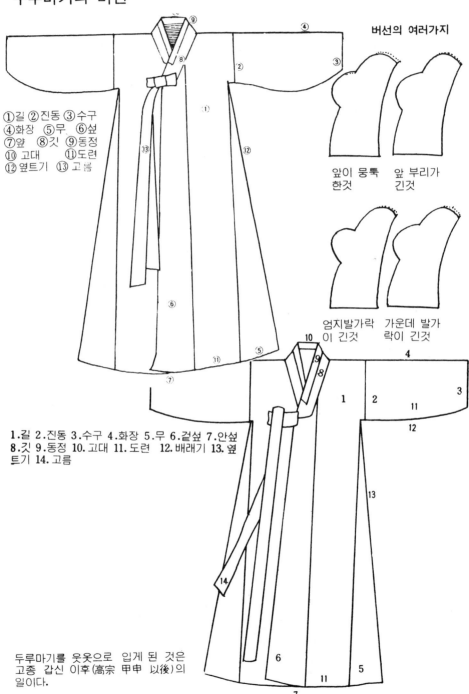

버선의 여러가지

①길 ②진동 ③수구
④화장 ⑤무 ⑥섶
⑦얀 ⑧깃 ⑨동정
⑩ 고대 ⑪도련
⑫옆트기 ⑬고름

앞이 뭉툭　앞 부리가
한것　긴것

엄지발가락　가운데 발가
이 긴것　락이 긴것

1.길 2.진동 3.수구 4.화장 5.무 6.겉섶 7.안섶
8.깃 9.동정 10.고대 11.도련 12.배래기 13.옆
트기 14.고름

두루마기를 웃옷으로 입게 된 것은
고종 갑신 이후(高宗 甲申 以後)의
일이다.

옷무늬

버선 : 버선은 세계에서 유일하게 우리나라 사람만이 애용했다. 삼국사기 「홍덕왕조(興德王條)에 綾羅足巾(능라족건ー비단버선)에 버선 목을 달아붙여 멋을 부렸다. 다투어 버선에 사치를 부리니 興德王이 법으로서 이를 금지하게 했다.」는 기록이 있는것으로 미루어 아주 오래전부터 우리나라 사람은 버선을 애용 했는듯하다. 그러나 이 당시의 버선은 요지음 어린이들의 타래버선과 비슷한 일종의 발덥개였다. 지금은 지금 전해오는 것 같은 형태의 버선은 고려말(高麗末)에서 조선조(朝鮮朝) 전기 때에 비로서 만들어진 것으로 보인다. 조선조(朝鮮朝)때 버선은 남녀, 노소 구별 없이 다 신었다. 버선의 멋은 새하얀 색조(色調)에서 찾아 볼 수 있다. 우리나라 사람이 좋아하는 순백(純白)의 색감(色感)이다.

남자

여자

옷의 여러 무늬 농부

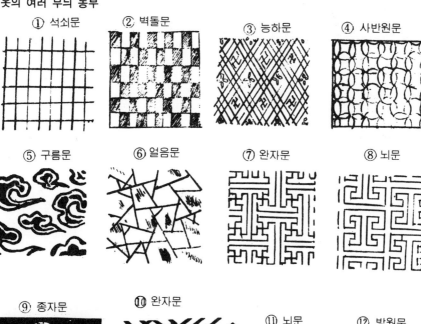

① 석쇠문　　② 벽돌문　　③ 능하문　　④ 사반원문

⑤ 구름문　　⑥ 얼음문　　⑦ 완자문　　⑧ 뇌문

⑨ 종자문　　⑩ 완자문　　⑪ 뇌문　　⑫ 방원문

상복(喪服) ─ 남자

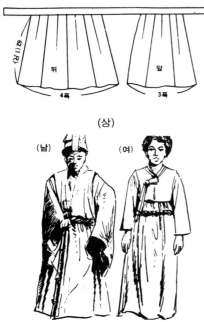

(상)

(남) (여)

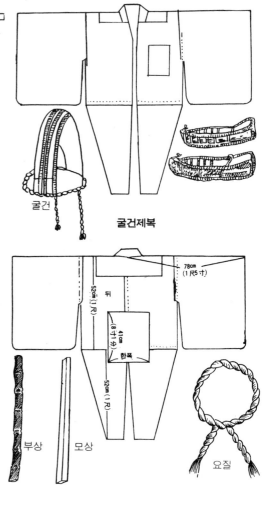

굴건

굴건제복

78cm (1尺5寸)

뒤

52cm(1尺)

41cm (8寸1分)
한폭

52cm(1尺)

부상 모상

요질

굴건제복(屈巾祭服)은 소매가 넓고 깃이 없는 깃베옷인데 상제들이 입는 옷이다. 길은 중간에서부터 앞 뒤 네 자락으로 갈라져 있다. 그리고 앞 이 세폭, 뒤가 네 폭으로 된 치마 를 입고 가슴 왼편에 눈물받이를 한다. 베행전을 치고 굴건(屈巾)을 쓰고 삼띠를 띠며 상장(喪杖)을 짚 는다. 부상(父喪)에는 죽장(竹杖), 모상(母喪)에는 사각으로 된 오동 나무 상장을 짚는다. 미혼자는 중 단(中單)을 입고 수질(首絰)을 쓰며 삼띠를 띠고 상장을 짚는다. 상주(喪 主)가 출입할 때에는 두루마기 위 에 베 심의(深衣)를 입고 베띠 를 띠고 포선을 들고 포망(布網)을 쓰고 두건을 쓰며 위에 방갓을 쓴 다. 베행전을 치고 미투리나 짚신을 신는다. 부상(父喪)을 당한 날은 상 제는 머리를 풀어 발상하고 두루마 기는 오른편 소매만 입고 고름은 왼편 겨드랑을 거쳐 맨다. 모상(母 喪)은 이와 반대로 왼편만 입는다 부모상에는 성복일(成服日)부터 졸 곡(卒哭)까지 깃옷을 입고 그 후는 빨아서 입는다. 명주와 비단으로 된 옷은 안 입는다.

26 (5寸)

행전

21 (4寸)

상복(喪服) — 남자·

대소장군

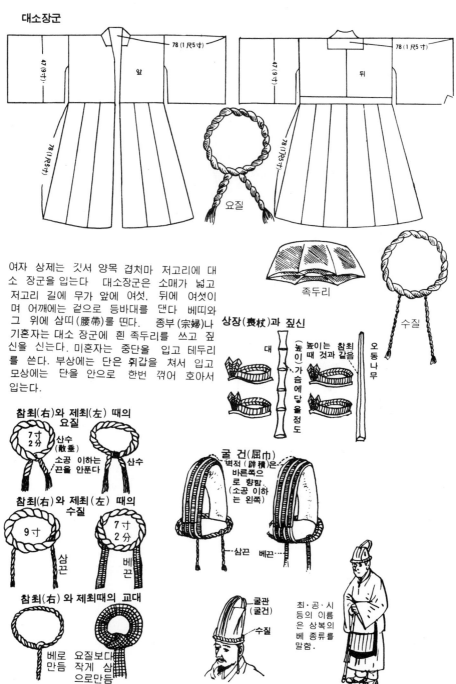

앞 78 (1尺5寸) 47(9寸)

뒤 78 (1尺5寸) 47(9寸)

78(1尺5寸)

요질

족두리

수질

여자 상제는 깃서 양목 겹치마 저고리에 대소 장군을 입는다 대소장군은 소매가 넓고 저고리 길에 무가 앞에 여섯. 뒤에 여섯이 며 어깨에는 겉으로 등바대를 댄다 베띠와 그 위에 삼띠(腰帶)를 띤다. 종부(宗婦)나 기혼자는 대소 장군에 흰 족두리를 쓰고 짚 신을 신는다. 미혼자는 중단을 입고 테두리 를 쏜다. 부상에는 단은 휘갑을 쳐서 입고 모상에는 단을 안으로 한번 꺾어 호아서 입는다.

상장(喪杖)과 짚신

대

(높이)가슴에 닿을정도

높이는 참최 때 것과 같음

오동나무

참최(右)와 제최(左) 때의 요질

7寸 2分

산수 (散垂)

소공 이하는 끈을 안푼다

산수

참최(右)와 제최(左) 때의 수질

9寸

7寸 2分

삼끈

베끈

굴건(屈巾)

벽적(辟積)은 바른쪽으 로 향함 (소공 이하 는 왼쪽)

삼끈

베끈

참최(右)와 제최때의 교대

베로 만듬

요질보다 작게 삼으로만듬

굴관 (굴건)

수질

최·공·시 등의 이름 은 상복의 베 종류를 말함

상복(喪服) — 여자

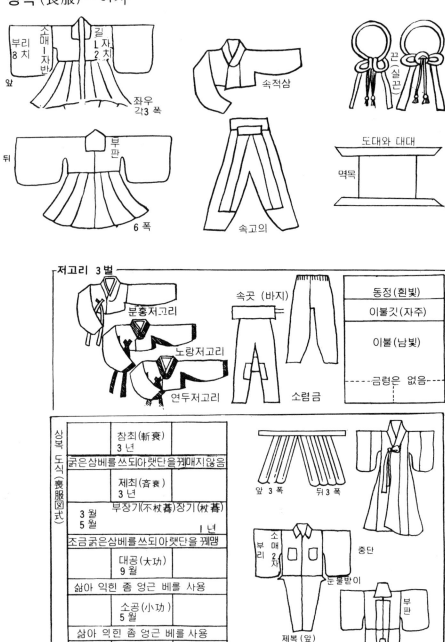

수의 (壽衣) — 남자

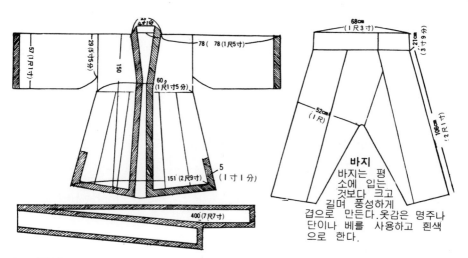

바지
바지는 평
소에 입는
것보다 크고
길며 풍성하게
겹으로 만든다. 옷감은 명주나
단이나 베를 사용하고 흰색
으로 한다.

심의 (深衣)

심의(深衣)는 죽은 사람의 웃옷이다. 이 옷은 옛날부터 신선이 입는 옷이라고 전해지고 있다. 수의를 갖추는 집이라도 심의는 대개 베를 사용한다. 그러나 대관들은 백공단을 사용하기도 했다. 심의의 모양은 위는 저고리와 같이 짧은 길에 소매는 넓고 무는 뒷길이 여섯, 앞길이 여섯. 모두 열두개가 달리고 도련과 수구에는 약 5센티 (한치) 정도의 검은 선 (襈)을 두른다.

습신 습신은 남색
의 비단으로 갖신 비
숫하게 만든다 실제로 신
는 신이 아니다.

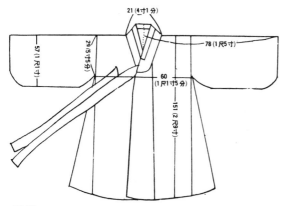

창 의

창의는 심의 바로 밑에 입는 옷으로, 크고 소매가 넓고 두귀가 뒤로 접힌 옷이다. 옷감은 명주나 단이나 베로 만들고, 색은 흰색이나 옥색으로 한다.

버 선
버선은 평소에 신는
것 보다 크게 만든
다. 겉은 비단으로
하여도 안은 베로 하
는것이 원칙이다. 색
은 흰색.

수의 (壽衣) — 남자

겹 옷
겹옷은 창의 밑에 입 는 옷으로
무는 없고, 소매가 넓으며 옆이
전부 트인 옷이다. 옷감은 명주
나 단 혹은 베를 쓰고 색은 흰
색이나 옥색을 사용한다

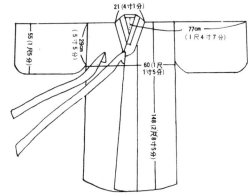

저고리
저고리는 평소에 입는 것보다
크고 헐겁게 겹으로 만든다.
옷감은 명주나 단이나 베를
사용하고 색은 흰색이나 옥색
으로 한다. 동정은 종이를 받
히지 않는다.

속적삼
속적삼은 저고리와 같은 모양으로 홑으로
만들고 깃만 외로 다는데, 입힐 때에는 솔
기가 직접 살에 닿지 않도록 뒤집어서 입
힌다 웃옷에서 부터 차례로 꺼서 한번에
입힌다. 색은 흰색으로 하고 고름은 달지 않는다.

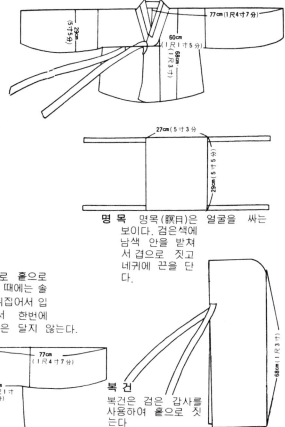

명 목
명목(瞑目)은 얼굴을 싸는
보이다. 검은색에
남색 안을 받쳐
서 겹으로 짓고
네귀에 끈을 단
다.

복 건
복건은 검은 갑사를
사용하여 홑으로 짓
는다

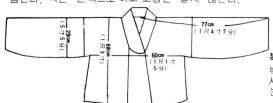

104

수의(壽衣) — 여자·

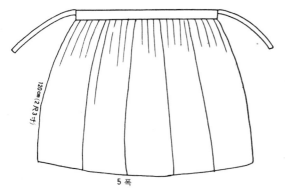

5 폭

120cm (2尺3寸)

버선 남자의 버선과 같되 평소에 신던 버선보다 약간 크게 짓는다.

홍치마

예복을 갖춘다는 것은 살아 한번, 죽어 한번이라 한다. 후세에도 최고의 성장을 하고 간다는 의미에서 안팎 치마를 갖추어 속에는 청치마, 겉에는 홍치마를 입힌다. 옷감은 명주나 단이나 베로 짓는다. 치마폭도 짝수로 하지 않고 다섯폭으로 하고 흰안을 받쳐서 겹치마로 한다.

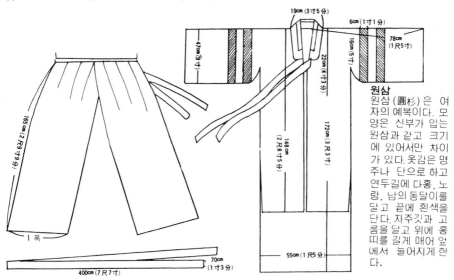

165cm (2尺9寸9分)

1 폭

400cm (7尺7寸)

70cm (1寸3分)

19cm (3寸5分)

47cm (9寸)

6cm (1寸1分)

78cm (1尺5寸)

16cm (5寸)

22cm (4寸3分)

172cm (3尺3寸)

148cm (2尺8寸5分)

55cm (1尺5分)

원삼

원삼(圓衫)은 여자의 예복이다. 모양은 신부가 입는 원삼과 같고 크기에 있어서만 차이가 있다. 옷감은 명주나 단으로 하고 연두길에 다홍, 노랑, 남의 동달이를 달고 끝에 흰색을 단다. 자주깃과 고름을 달고 위에 홍띠를 길게 매어 앞에서 늘어지게 한다.

단속곳

단속곳은 홑으로 짓되 밑은 없고 가랑이 밑에서만 약간 붙이는 정도로 길게 터서 각각 주름을 잡는데 단속곳, 바지, 속곳 세 가지를 한 허리에 달고 끈도 한쌍만 단다. 옷감은 흰명주나 단이나 베를 사용한다.

습신 연두색 비단으로 갓신 비슷하게 만든다.

수의(壽衣) — 여자

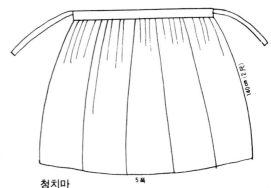

청치마

청(靑)치마는 홍치마 밑에 입는 것으로 모양은 홍치마와 같고 폭은 다섯폭이다 옷감은 명주나 단이나 베로 싯고 흰안을 받쳐 겹치마로 한다

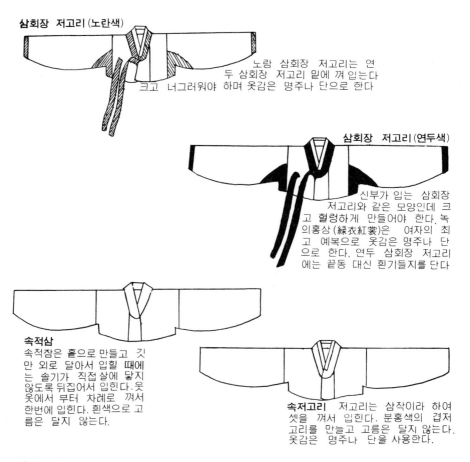

삼회장 저고리 (노란색)

노랑 삼회장 저고리는 연두 삼회장 저고리 밑에 껴 입는다 크고 너그러워야 하며 옷감은 명주나 단으로 한다

삼회장 저고리 (연두색)

신부가 입는 삼회장 저고리와 같은 모양인데 크고 헐렁하게 만들어야 한다. 녹의홍상(綠衣紅裳)은 여자의 최고 예복으로 옷감은 명주나 단으로 한다. 연두 삼회장 저고리에는 끝동 대신 흰기들지를 단다

속적삼

속적삼은 홑으로 만들고 깃만 외로 달아서 입힐 때에는 솔기가 직접 살에 닿지 않도록 뒤집어서 입힌다. 옷옷에서 부터 차례로 껴서 한번에 입힌다. 흰색으로 고름은 달지 않는다.

속저고리 저고리는 삼작이라 하여 셋을 껴서 입힌다. 분홍색의 겹저고리를 만들고 고름은 달지 않는다. 옷감은 명주나 단을 사용한다.

어린이 옷

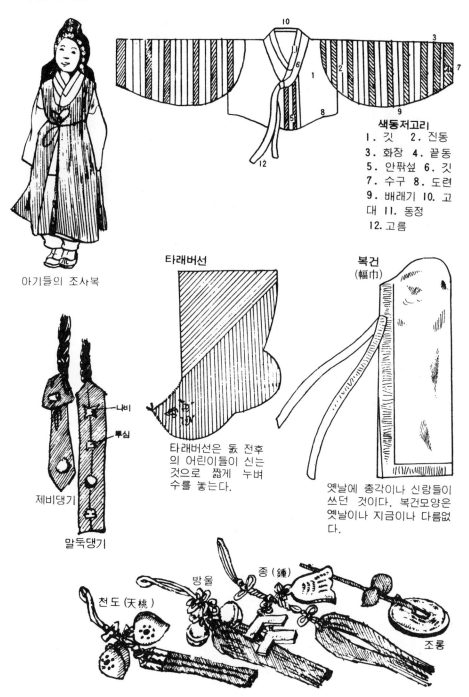

아기들의 조사복

색동저고리
1. 깃 2. 진동
3. 화장 4. 끝동
5. 안팎섶 6. 깃
7. 수구 8. 도련
9. 배래기 10. 고
대 11. 동정
12. 고름

타래버선

타래버선은 돐 전후
의 어린이들이 신는
것으로 짧게 누벼
수를 놓는다.

복건
(幅巾)

옛날에 총각이나 신랑들이
쓰던 것이다. 복건모양은
옛날이나 지금이나 다름없
다.

나비

투심

제비댕기

말둑댕기

천도(天桃) 방울 종(鍾) 조롱

통상 예복

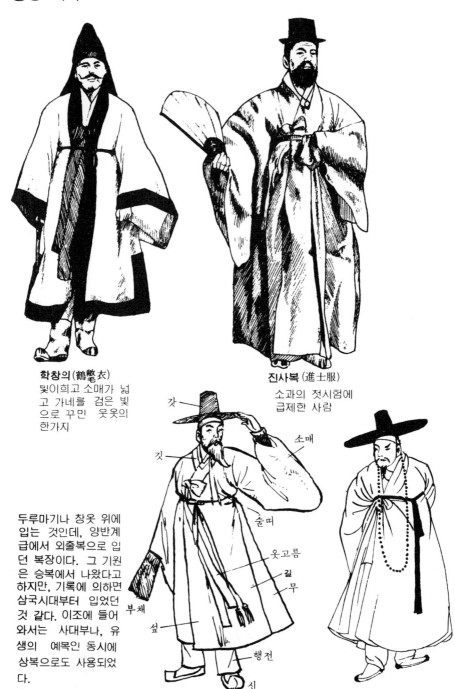

학창의(鶴氅衣)
빛이희고 소매가 넓
고 가네를 검은 빛
으로 꾸민 웃옷의
한가지

진사복(進士服)
소과의 첫시험에
급제한 사람

갓

깃

소매

술띠

옷고름

길

무

부채

섶

행전

신

두루마기나 창옷 위에
입는 것인데, 양반계
급에서 외출복으로 입
던 복장이다. 그 기원
은 승복에서 나왔다고
하지만, 기록에 의하면
삼국시대부터 입었던
것 같다. 이조에 들어
와서는 사대부나, 유
생의 예복인 동시에
상복으로도 사용되었
다.

서민 평복―남자

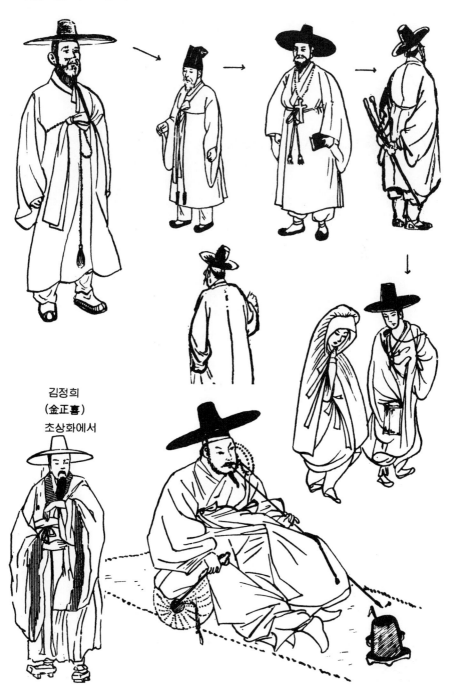

김정희
(金正喜)
초상화에서

서민 평복—남자

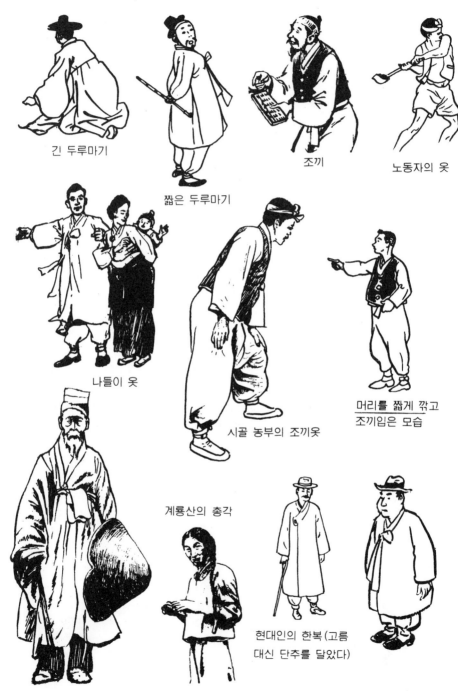

긴 두루마기

짧은 두루마기

조끼

노동자의 옷

나들이 옷

시골 농부의 조끼옷

머리를 짧게 깎고
조끼입은 모습

계룡산의 총각

현대인의 한복(고름
대신 단추를 달았다)

서민 평복―남자

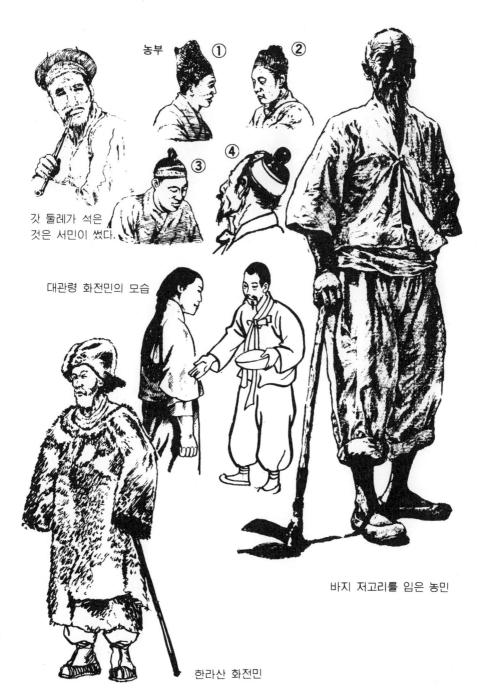

농부 ① ②

③ ④

갓 둘레가 석은
것은 서민이 썼다.

대관령 화전민의 모습

한라산 화전민

바지 저고리를 입은 농민

여인 복식—고대

낙랑시대의 각종 여인복

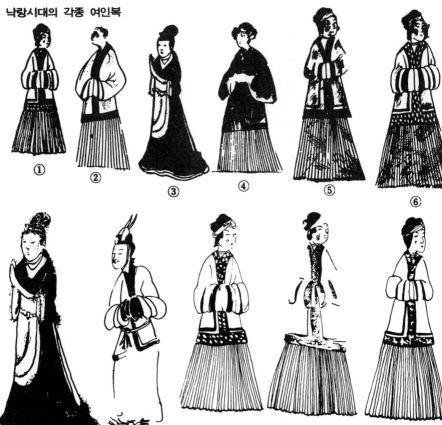

① ② ③ ④ ⑤ ⑥

고구려 감신총
(龕神塚) 여인도

우관(羽冠) 쓴 남자
(고구려 쌍영총 벽화)

고구려 쌍영총벽화의 여인도 검은 바탕
에 붉은색무늬가 있는 저고리의 선(補)은
고구려 여인복의 특징을 이루며, 이조시
대의 귀부인들이 입던 「호장저고리」와도
통하는 점이 있다.

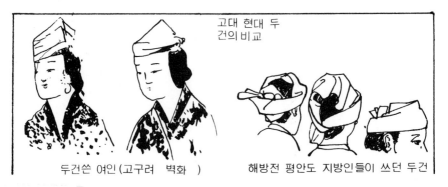

고대 현대 두
건의 비교

두건쓴 여인 (고구려 벽화)

해방전 평안도 지방인들이 쓰던 두건

궁중 예복(宮中禮服)

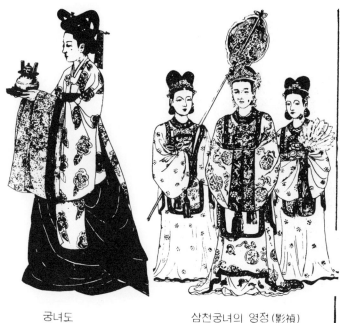

궁녀도

삼천궁녀의 영정(影禎)

활옷: 공주의 대례복 양가집 신부가 시부모 폐백(幣帛) 드릴 때에 입는 예복.

이조시대의 여인복

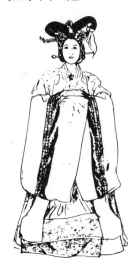

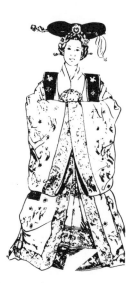

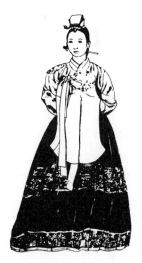

황원삼(黃圓衫): 황후의 대례복(大禮服). 황후 승격후 황룡포(黃龍袍)를 입을 때의 황후가 입는 대례복.

적의(翟衣): 궁중 가례(嘉禮) 때에 동궁비(황태자비)의 대례복(大禮服)

당의(唐衣): 황후의 평례복(平禮服). 남색(膝襴)치마와 연두색 당의에 화관을 씀.

113

쓰게

여자 외출복의 여러가지

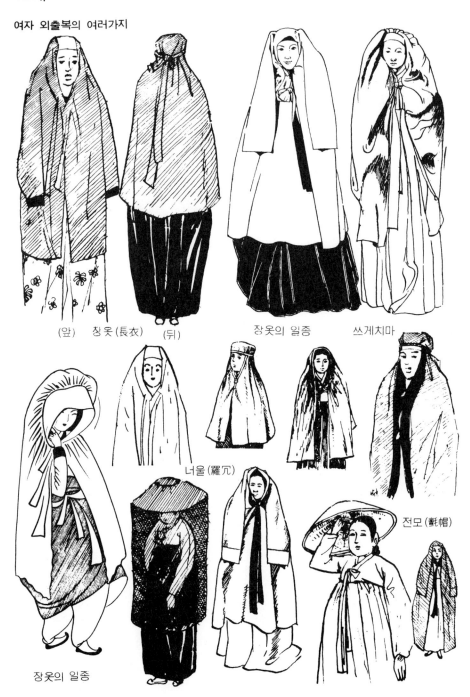

(앞) 창옷(長衣) (뒤)　　　장옷의 일종　　쓰게치마

너울(羅兀)

장옷의 일종　　　　　　　　　　　　　　　　　　전모(氈帽)

서민 평복―여자

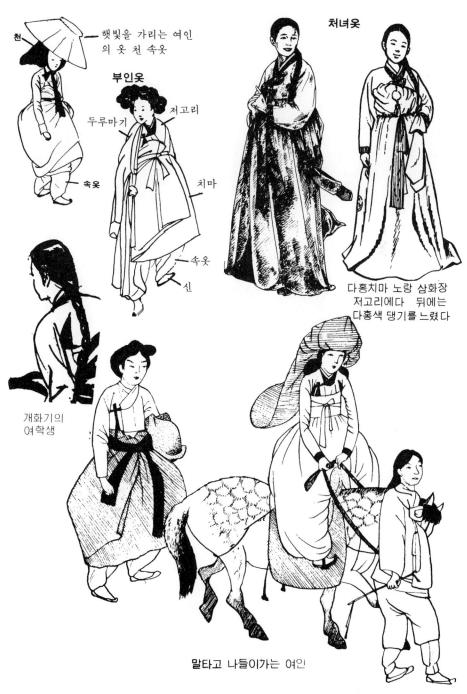

천

햇빛을 가리는 여인
의 옷 천 속옷

처녀옷

부인옷

두루마기

저고리

치마

속옷

속옷

신

다홍치마 노랑 삼화장
저고리에다 뒤에는
다홍색 댕기를 느렸다

개화기의
여학생

말타고 나들이가는 여인

서민 평복 - 여자

족두리머리 댕기머리

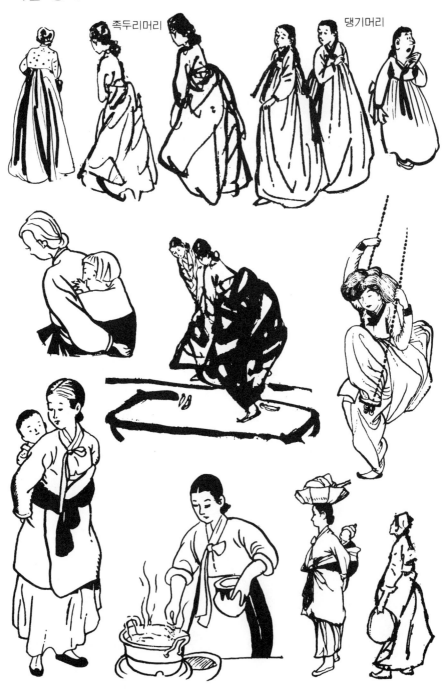

서민 평복 - 여자

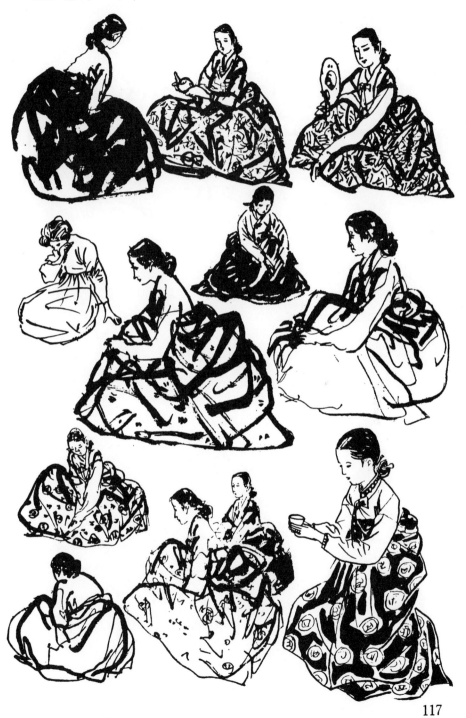

서민 평복-여자

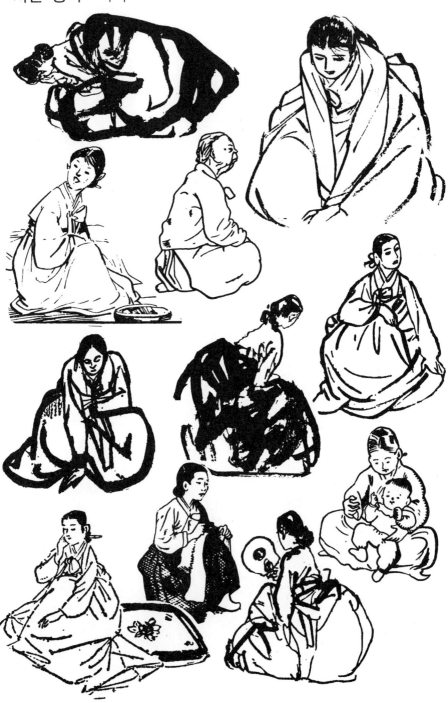

어린이 옷

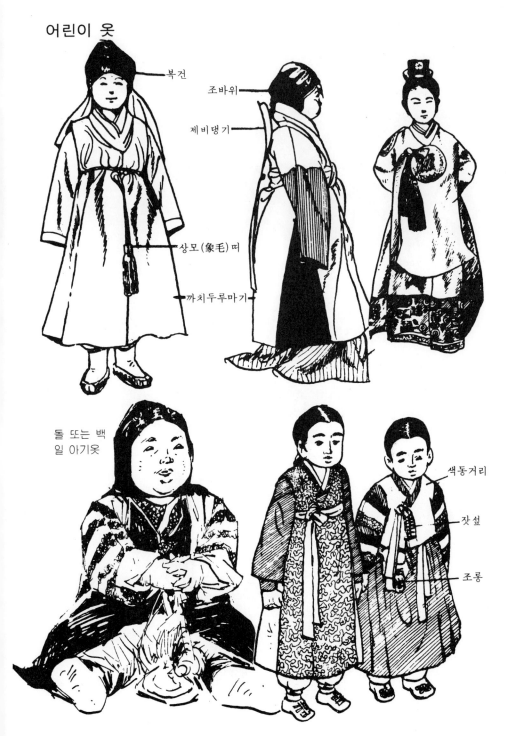

복건

조바위

제비댕기

상모(象毛)띠

까치두루마기

돌 또는 백
일 아기옷

색동거리

잣섶

조롱

어린이 옷

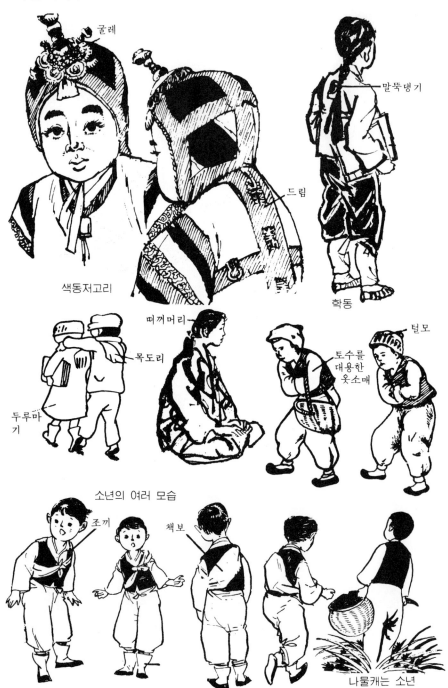

굴레

말뚝댕기

드림

색동저고리

학동

떠꺼머리

목도리

두루마기

토수를 대용한 옷소매

털모

소년의 여러 모습

조끼

책보

나물캐는 소년

어린이 옷

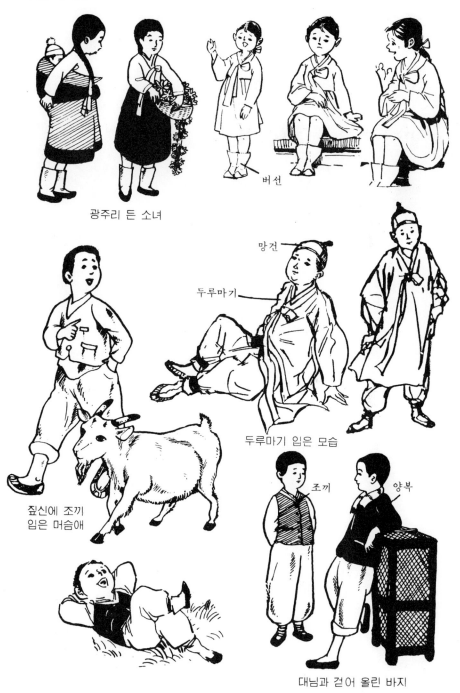

광주리 든 소녀

버선

망건

두루마기

두루마기 입은 모습

짚신에 조끼
입은 머슴애

조끼

양복

대님과 걷어 올린 바지

121

머리 모양·댕기·주머니

댕기 : 댕기는 처녀 총각이 달았다. 특히 여자에게는 「숫처녀의 심볼」이었다. 처녀들은 제비부리처럼 끝이 뾰족하고 갖가지 글자와 무늬를 금박히고 또는 투심 나비 노리개등을 달았다. 머리의 댕기는 굵고 길수록 자랑 거리였다.

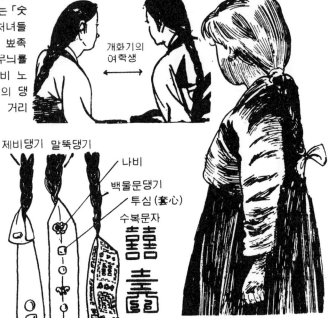

개화기의 여학생

제비댕기 말뚝댕기

나비
백물문댕기
투심(套心)
수복문자

하나로 딴머리

댕기머리
1910~20년대

연미(燕尾)
제비꼬리머리
1920~30년대

단발머리
1930~40년대

묶은머리
1940년 후반기

단발 속머리
1950~60년대

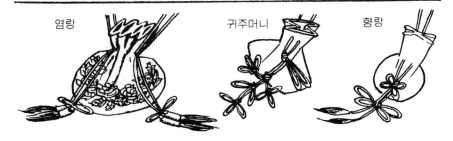

염랑 귀주머니 향랑

장식품(귀거리·가락지·팔찌)

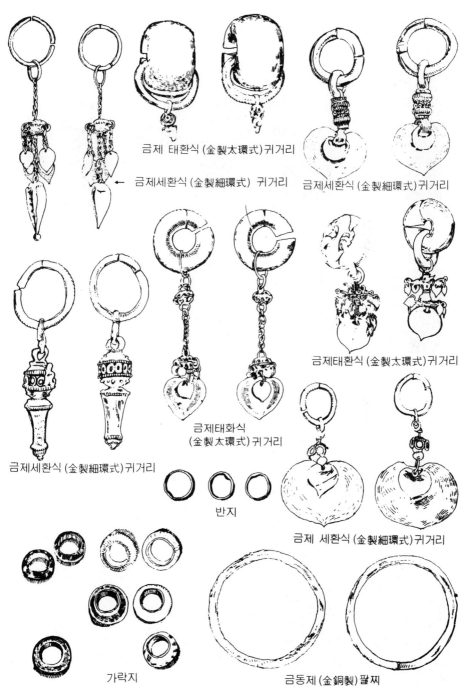

금제 태환식 (金製太環式) 귀거리

금제세환식 (金製細環式) 귀거리

금제세환식 (金製細環式) 귀거리

금제태환식 (金製太環式) 귀거리

금제세환식 (金製細環式) 귀거리

금제태환식
(金製太環式) 귀거리

반지

금제 세환식 (金製細環式) 귀거리

가락지

금동제 (金銅製) 팔찌

장식품(노리개)

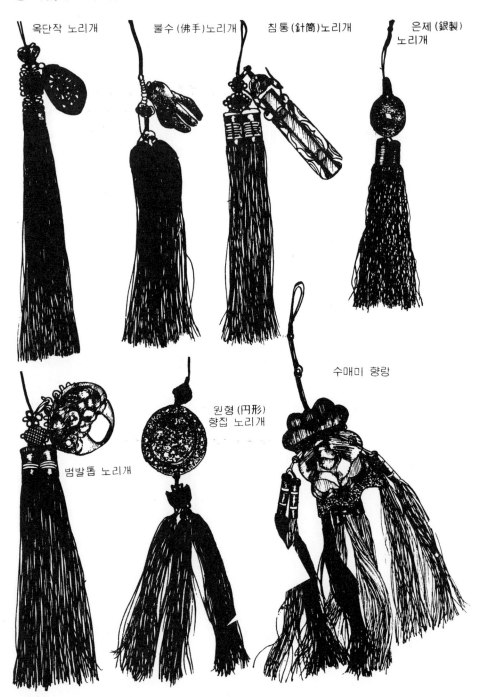

옥단작 노리개

불수(佛手)노리개

침통(針筒)노리개

은제(銀製)
노리개

범발톱 노리개

원형(円形)
향집 노리개

수매미 향랑

장식품(노리개·주머니)

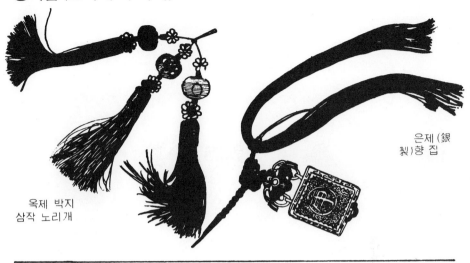

옥제 박지
삼작 노리개

은제(銀
製)향 집

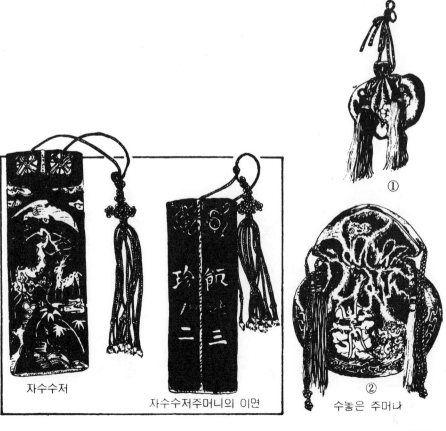

자수수저

자수수저주머니의 이면

①

② 수놓은 주머니

쓰개와 매듭

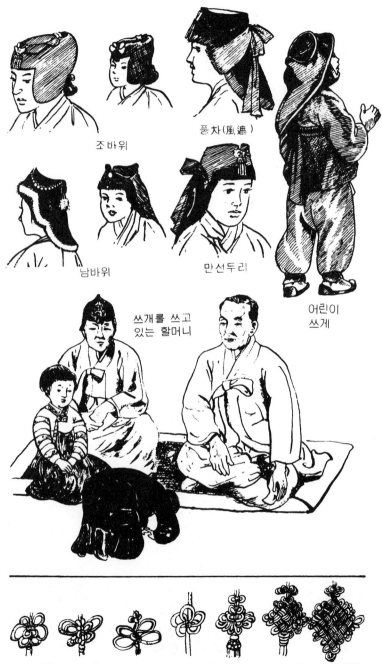

조바위

풍차(風遮)

남바위

만선두리

어린이 쓰개

쓰개를 쓰고 있는 할머니

파리 매듭 나비매듭 잠자리매듭 매화매듭 별매듭 쇼차매듭 대차매듭

여인 두발

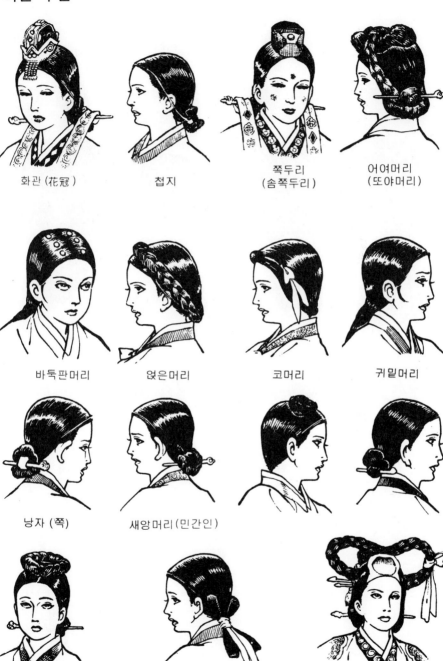

화관 (花冠)

첩지

쪽두리
(솜쪽두리)

어여머리
(또야머리)

바둑판머리

얹은머리

코머리

귀밑머리

낭자 (쪽)

새앙머리(민간인)

가리마

새앙머리(궁중)

떠구지머리

여인 두발·

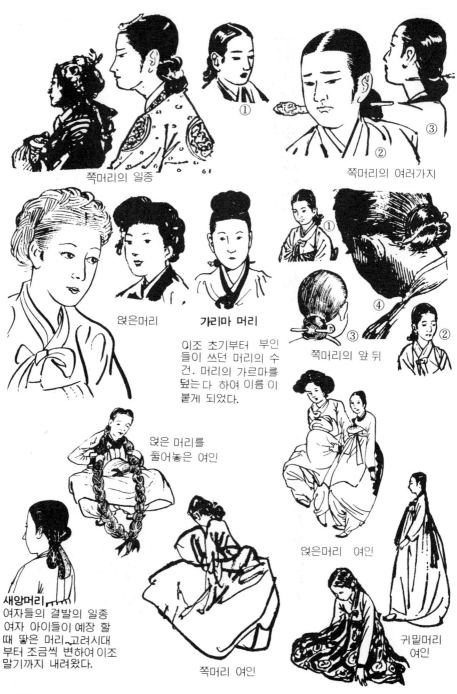

쪽머리의 일종

① ② ③

쪽머리의 여러가지

엎은머리

가리마 머리

이조 초기부터 부인들이 쓰던 머리의 수건. 머리의 가르마를 덮는다 하여 이름이 붙게 되었다.

① ② ③ ④

쪽머리의 앞 뒤

엎은 머리를 풀어놓은 여인

엎은머리 여인

새앙머리
여자들의 결발의 일종 여자 아이들이 예장 할 때 땋은 머리 고려시대 부터 조금씩 변하여 이조 말기까지 내려왔다.

쪽머리 여인

귀밑머리 여인

화장구(化粧具)

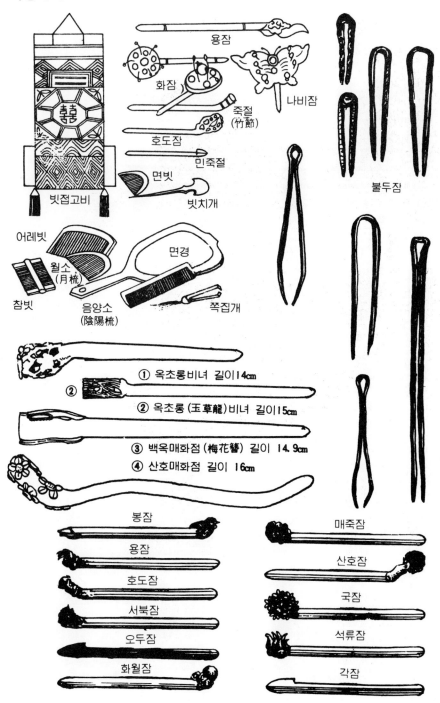

용잠

화잠

나비잠

죽절
(竹節)

호도잠

민죽절

면빗

빗접고비

빗치개

불두잠

어레빗

월소
(月梳)

면경

참빗

음양소
(陰陽梳)

쪽집개

① 옥초롱비녀 길이 14cm

② 옥초롱 (玉草龍) 비녀 길이 15cm

③ 백옥매화점 (梅花簪) 길이 14.9cm

④ 산호매화점 길이 16cm

봉잠

매죽잠

용잠

산호잠

호도잠

국잠

서북잠

석류잠

오두잠

각잠

화월잠

화장구

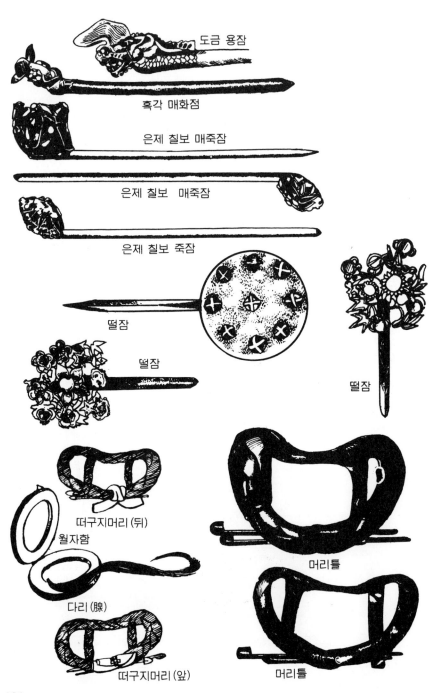

도금 용잠

흑각 매화점

은제 칠보 매죽잠

은제 칠보 매죽잠

은제 칠보 죽잠

떨잠

떨잠

떨잠

떠구지머리 (뒤)

월자함

다리 (髢)

머리틀

떠구지머리 (앞)

머리틀

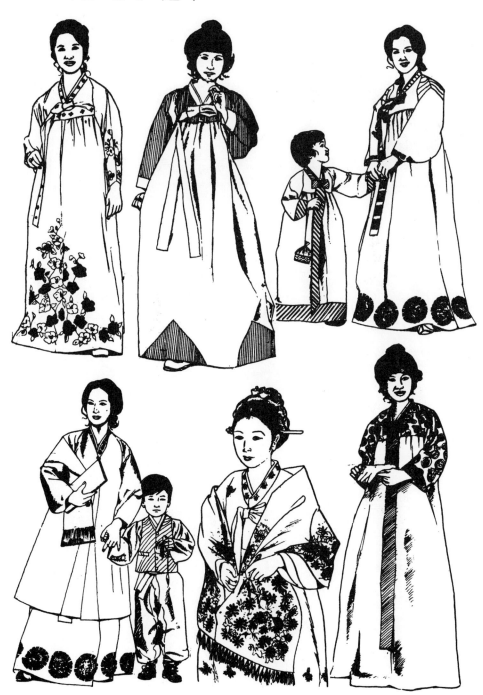

관모(冠帽)와 갓(笠子)

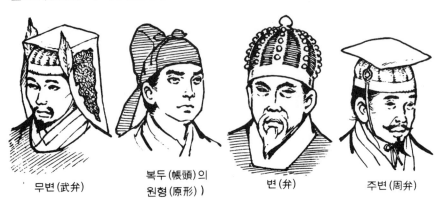

무변(武弁)　　복두(幞頭)의
　　　　　　　원형(原形))　　변(弁)　　주변(周弁)

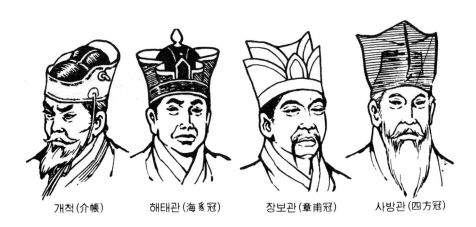

개척(介帻)　　해태관(海豸冠)　　장보관(章甫冠)　　사방관(四方冠)

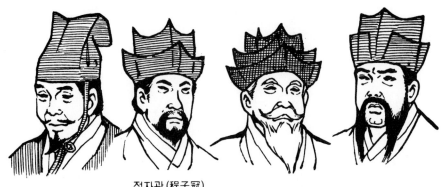

유건(儒巾)　　정자관(程子冠)
　　　　　　　〈두겹〉　　정자관〈세겹〉　　동파관(東坡冠)

관모(冠帽)와 갓(笠子)

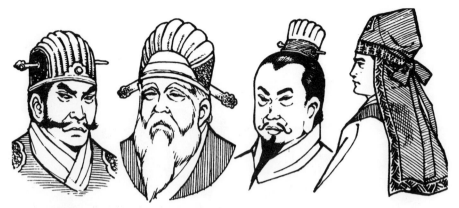

와룡관(臥龍冠)의 일종 원유관(遠遊冠) 치포관(緇布冠) 복건(幅巾)

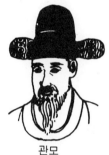

관모

통천관(通天冠)

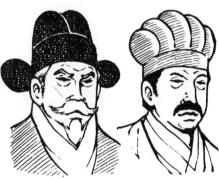

사모(紗帽) 와룡관(臥龍冠)

복건(幅巾)

남바위, 풍뎅이(揮項, 護項)

기수(旗手)의
건(巾)

갓양태 갓모자
구슬갓끈 갓칠대 갓도레

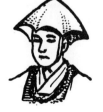

삿갓(승려용)

굴갓

한국에서는 처음 나제
립이 있어 신라때 썼
다고 하나 확실하지
않으며 고려 공민왕
16년(1367년)에 흑립
을 쓰게 했다.

관모(冠帽)와 갓(笠子)

당나라 태종의 정관 때 만든 관의 일명 당관(唐冠)이라고 하는데 명나라 때는 신라 황실에서 사용했고 이조시대에도 임금이 사용했다.

오사모

공작우

용복할 때 주립(朱笠)에 맹호수(猛虎鬚)와 함께 꽂는다. 색깔로는 남·황·홍·백·흑색 등이 있다.

패랭이
평량자(平凉子)

휘양(揮項)

굴건(屈巾)
두건(頭巾)
굴관
수질(首絰)

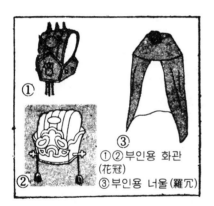

①②부인용 화관(花冠)
③부인용 너울(羅冗)

알도

깔대기 전건(戰巾)

파리머리
평정건(平頂巾)

말뚝 벙거지

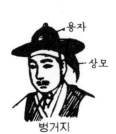

용자
상모

벙거지

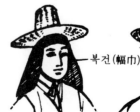

복건(幅巾)

초립(草笠)

관모(冠帽)와 갓(笠子)

고깔

승관(僧冠)

송락(松蘿)

벙거지

짐승의 털을 다져서 골에 넣어 만든 모자. 이 모자는 군인들의 정모 인데서 벙갓의 와전으로 벙 거지란 말이 생겼다. 광해 군이 만주 출 병 이후부터 유행하기 시작 했다.

전립
(戰笠)

수립(전립의
일종)

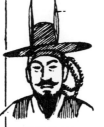

맹호수
(猛虎鬚)

전립

입식(笠飾)

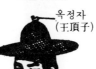

초립(草笠)

여진족의 모자. 우리 나라는 광해군 때 명 나라와 같이 쳐들어갈 때 군인들이 쓰기 시 작했으며, 그 이후부 터 무장할 때 누구든 지 썼던 것이다.

주립(朱笠)

옥정자
(玉頂子)

옥로(玉鷺)

포선
(布扇)

방립(方笠)

신라의 화관(樺冠)복원도
이것은 경주 금령총에서 출토된 것인데 꼭대기
가 둥근 것과 모가 난 2가지가 있다.

평민의 가죽고
깔(庶人皮弁)

135

관모(冠帽)와 갓(笠子)

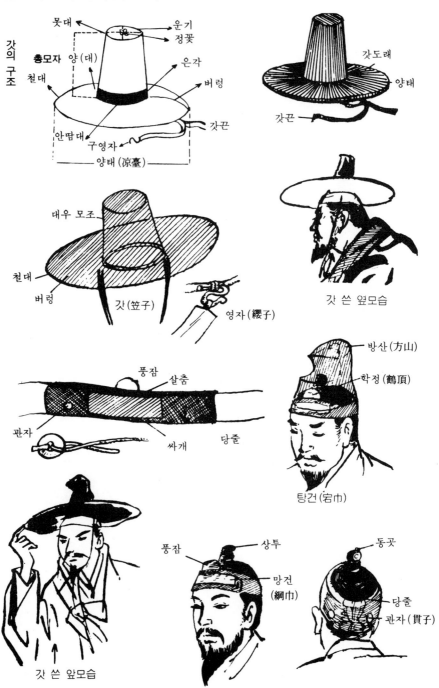

갓의 구조

못대
운기
정꽃
총모자
양(대)
은각
철대
버렁
갓끈
안땀대
구영자
양태(凉臺)

갓도래
양태
갓끈

대우 모조
철대
버렁
갓(笠子)
영자(纓子)

갓 쓴 옆모습

풍잠
살춤
관자
싸개
당줄

방산(方山)
학정(鶴頂)
탕건(宕巾)

갓 쓴 앞모습

풍잠
상투
망건(網巾)

동곳
당줄
관자(貫子)

136

관모(冠帽)와 갓(笠子)

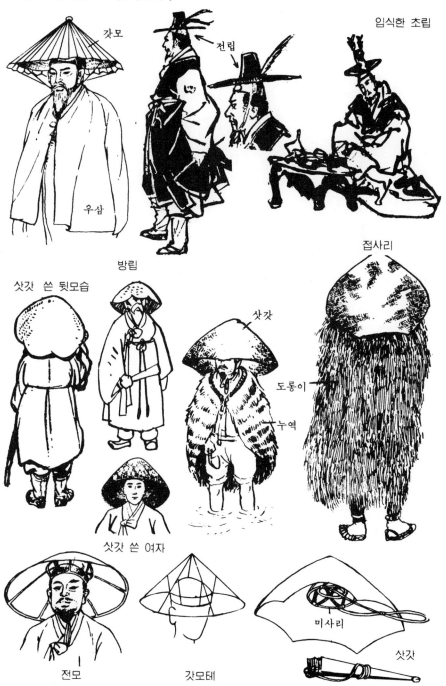

갓모

전립

입식한 초립

우삼

접사리

방립

삿갓 쓴 뒷모습

삿갓

도롱이

누역

삿갓 쓴 여자

전모

갓모테

미사리

삿갓

혼인 예장(婚姻禮裝)

신부 옷입는 순서

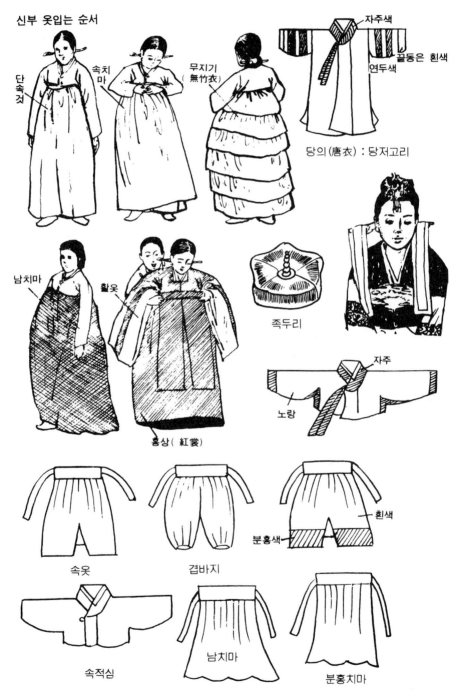

단속것

속치마

무지기(無竹衣)

자주색
끝동은 흰색
연두색

당의(唐衣) : 당저고리

남치마

활옷

족두리

홍상(紅裳)

자주

노랑

속옷

겹바지

흰색
분홍색

속적삼

남치마

분홍치마

혼인예장(婚姻禮裝)

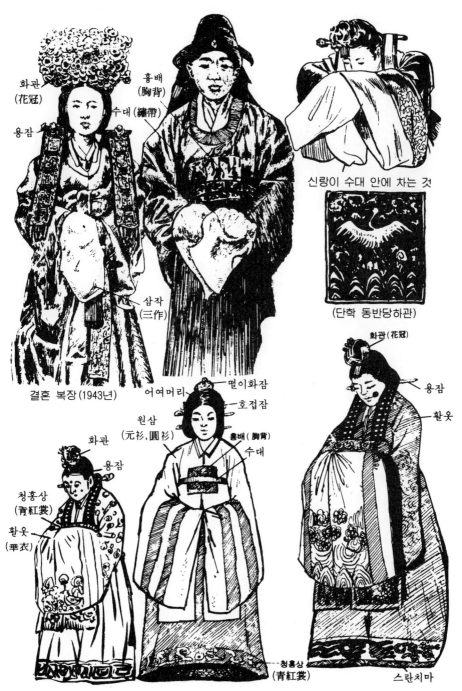

화관
(花冠)

수대(繡帶)

용잠

흉배
(胸背)

신랑이 수대 안에 차는 것

삼작
(三作)

(단학 동반당하관)

결혼 복장(1943년)

어여머리

떨이화잠

호접잠

원삼
(元衫,圓衫)

흉배(胸背)

수대

화관(花冠)

용잠

활옷

화관

용잠

청홍상
(靑紅裳)

활옷
(華衣)

청홍상
(靑紅裳)

스란치마

혼인 예장(婚姻禮裝)

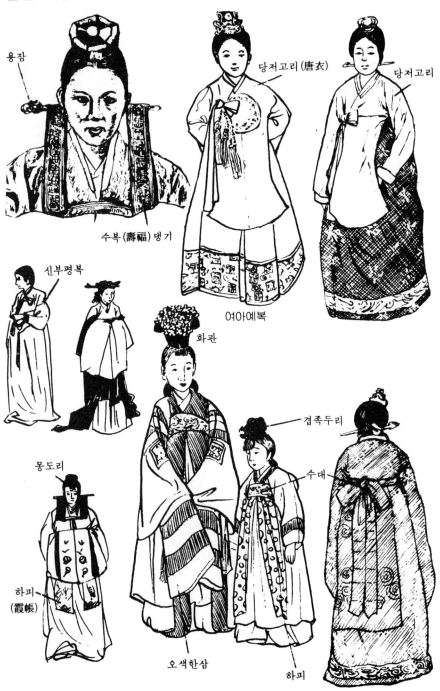

용잠

당저고리(唐衣)

당저고리

수복(壽福) 댕기

여아예복

신부평복

화관

겹족두리

몽도리

수대

하피
(霞帔)

오색한삼

하피

혼인 예장(婚姻禮裝)

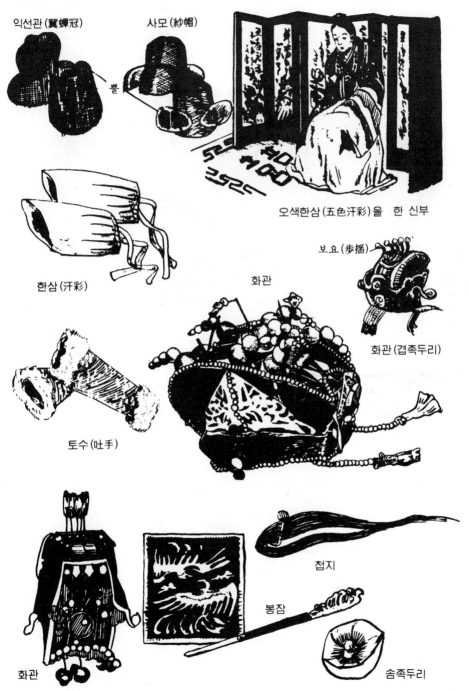

익선관(翼蟬冠)

사모(紗帽)

뿔

오색한삼(五色汗彩)을 한 신부

한삼(汗彩)

화관

보요(步搖)

화관(겹족두리)

토수(吐手)

첩지

봉잠

화관

솜족두리

141

패물(佩物)

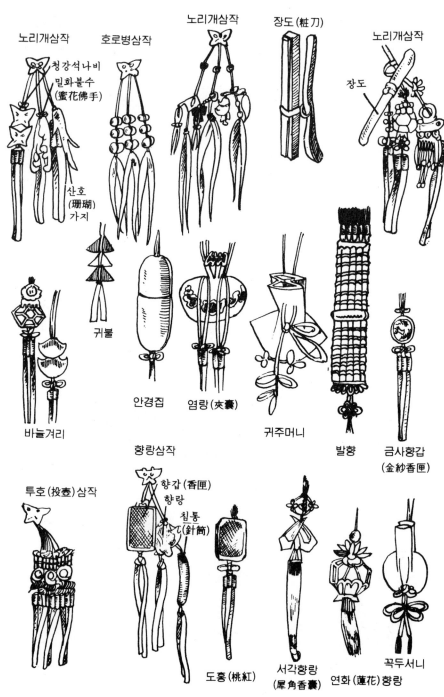

노리개삼작

청강석나비
밀화불수
(蜜花佛手)

산호
(珊瑚)
가지

노리개삼작

호로병삼작

노리개삼작

장도(粧刀)

노리개삼작

장도

귀불

바늘겨리

안경집

염랑(夾囊)

귀주머니

발향

금사향갑
(金紗香匣)

투호(投壺)삼작

향랑삼작

향갑(香匣)
향랑
침통
(針筒)

도홍(桃紅)

서각향랑
(犀角香囊)

연화(蓮花)향랑

꼭두서니

142

신 발

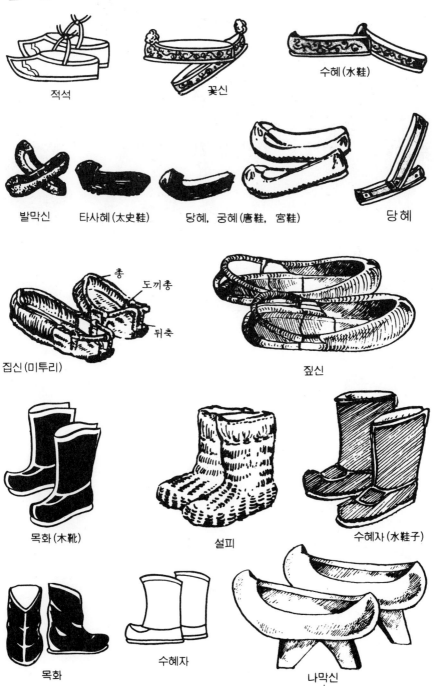

적석

꽃신

수혜(水鞋)

발막신　타사혜(太史鞋)　당혜, 궁혜(唐鞋, 宮鞋)　당혜

총　도끼총

뒤축

짚신(미투리)

짚신

목화(木靴)

설피

수혜자(水鞋子)

목화

수혜자

나막신

신 발

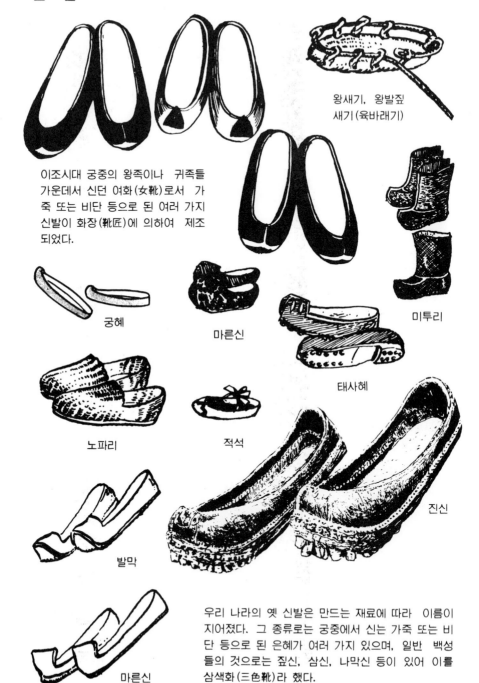

이조시대 궁중의 왕족이나 귀족들 가운데서 신던 여화(女靴)로서 가죽 또는 비단 등으로 된 여러 가지 신발이 화장(靴匠)에 의하여 제조되었다.

왕새기, 왕발짚
새기(육바래기)

궁혜

마른신

미투리

노파리

적석

태사혜

발막

진신

마른신

우리 나라의 옛 신발은 만드는 재료에 따라 이름이 지어졌다. 그 종류로는 궁중에서 신는 가죽 또는 비단 등으로 된 은혜가 여러 가지 있으며, 일반 백성들의 것으로는 짚신, 삼신, 나막신 등이 있어 이를 삼색화(三色靴)라 했다.

법의(法衣)와 용구(用具)

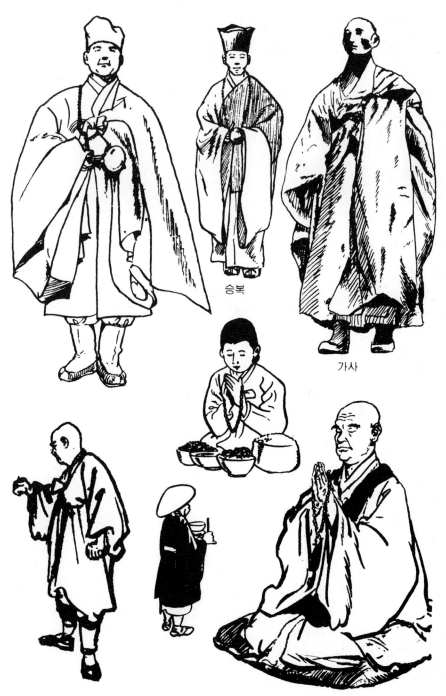

승복

가사

법의(法衣)와 용구(用具)

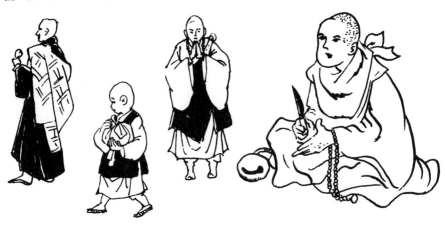

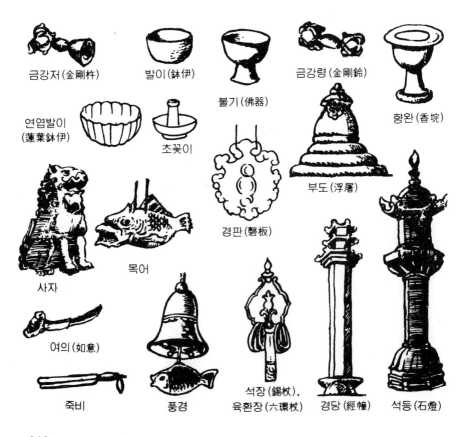

금강저(金剛杵)

발이(鉢伊)

불기(佛器)

금강령(金剛鈴)

향완(香垸)

연엽발이
(蓮葉鉢伊)

초꽂이

경판(磬板)

부도(浮屠)

사자

목어

여의(如意)

죽비

풍경

석장(錫杖),
육환장(六環杖)

경당(經幢)

석등(石燈)

군복(軍服)과 융복(戎服)

군복 입는 순서

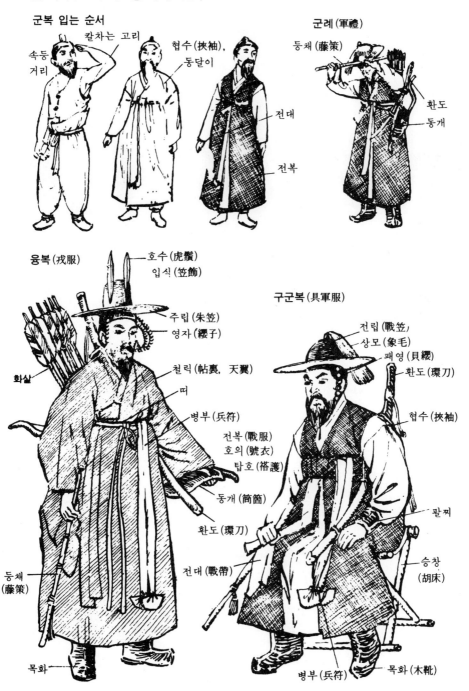

속등거리
칼차는 고리
협수(挾袖),
동달이
전대
전복

군례(軍禮)

등채(藤策)
환도
동개

융복(戎服)

화살
호수(虎鬚)
입식(笠飾)
주립(朱笠)
영자(纓子)
철릭(帖裏, 天翼)
띠
병부(兵符)
전복(戰服)
호의(號衣)
탑호(褙護)
동개(筒箇)
환도(環刀)
등채(藤策)
목화

구군복(具軍服)

전립(戰笠)
상모(象毛)
패영(貝纓)
환도(環刀)
협수(挾袖)
팔찌
승창(胡床)
전대(戰帶)
병부(兵符)
목화(木靴)

147

군복(軍服)과 융복(戎服)

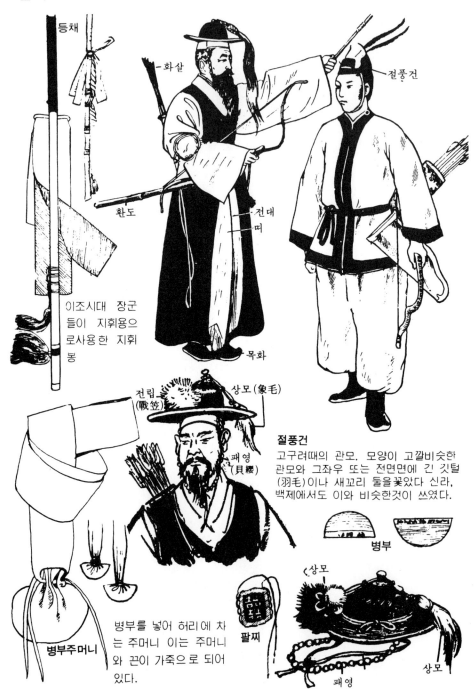

등채

화살

절풍건

환도

전대
띠

이조시대 장군들이 지휘용으로사용한 지휘봉

목화

전립
(戰笠)

상모(象毛)

패영
(貝纓)

절풍건

고구려때의 관모. 모양이 고깔비슷한 관모와 그좌우 또는 전면면에 긴 깃털(羽毛)이나 새꼬리 둘을 꽂았다 신라, 백제에서도 이와 비슷한것이 쓰였다.

병부

상모

팔찌

상모

패영

병부주머니

병부를 넣어 허리에 차는 주머니 이는 주머니와 끈이 가죽으로 되어 있다.

군복(軍服)과 융복(戎服)

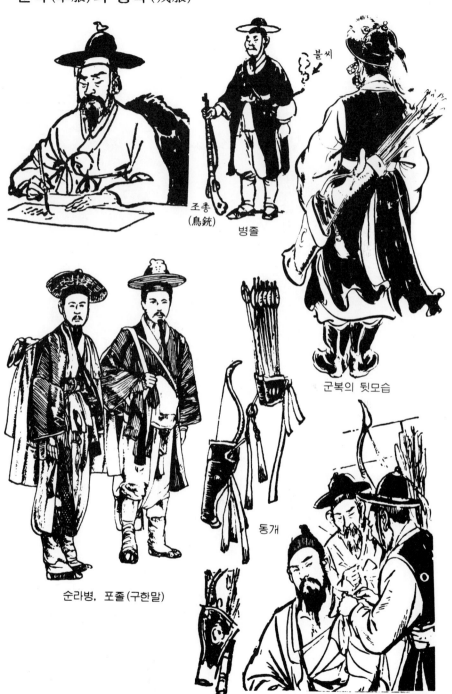

조총
(鳥銃)

병졸

불씨

군복의 뒷모습

동개

순라병, 포졸 (구한말)

갑주(甲冑)

갑주(甲冑)는 중국 주(周)나라 때 가죽으로
로 처음 만들어 사용하다가 한(漢)나라 이후
후에는 철(鉄)로 만들었으며 우리 나라의
갑주는 중국에서 들어 왔다.

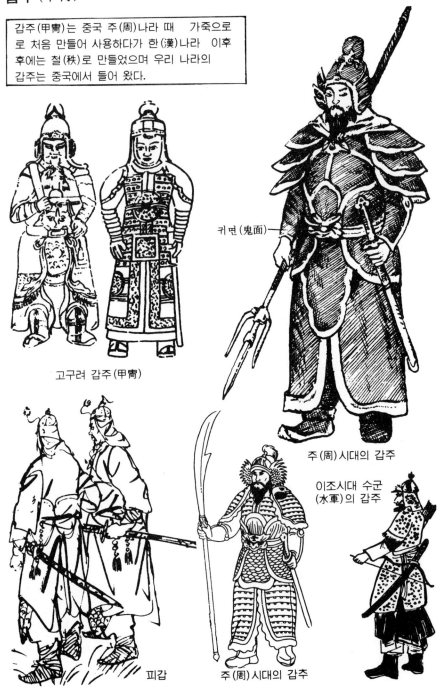

고구려 갑주(甲冑)

귀면(鬼面)

주(周)시대의 갑주

이조시대 수군
(水軍)의 갑주

피갑

주(周)시대의 갑추

갑주(甲冑)

용린갑 (龍鱗甲)

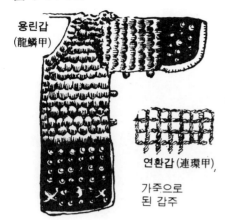

연환갑(連環甲),

가죽으로
된 갑주

갑주의 종류

수은갑(水銀甲), 지갑(紙甲), 류엽갑
(柳葉甲), 피갑(皮甲), 두정갑(頭釘甲)
황토두정갑(黃銅頭甲), 두두미갑
(頭頭味甲), 경번갑(鏡幡甲) 등이 있다.

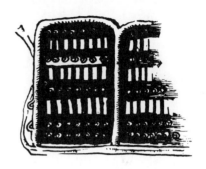

피갑(皮甲)

가죽을 긴 네모꼴로 엮어 안에 대어
화살과 탄환을 막게 한 전복(戰服)이다.

경번갑(境幡甲)

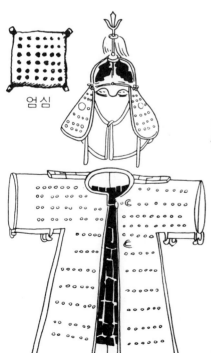

엄심

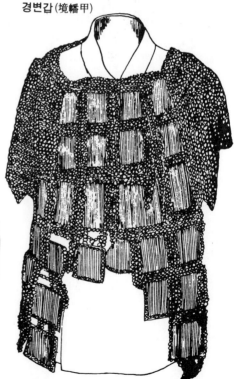

갑옷의 일종으로 이는 쇠비늘(鉄札)과 쇠고리
(鉄環)로 엮어서 만들었다.

151

갑주(甲冑)

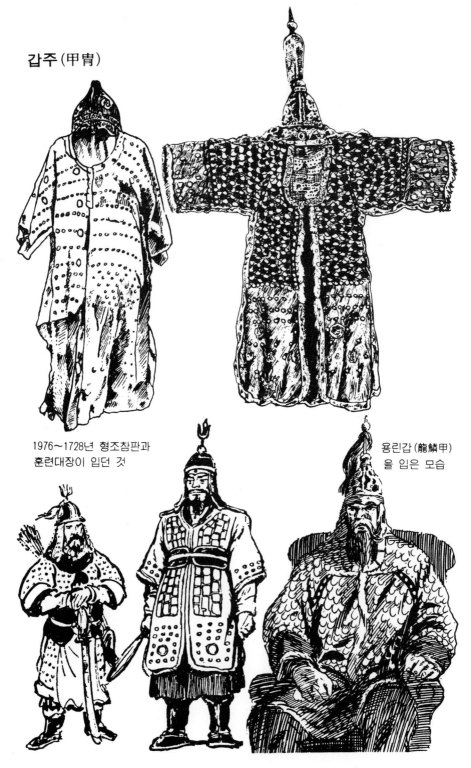

1976~1728년 형조참판과
훈련대장이 입던 것

용린갑(龍鱗甲)
을 입은 모습

갑주(甲胄)

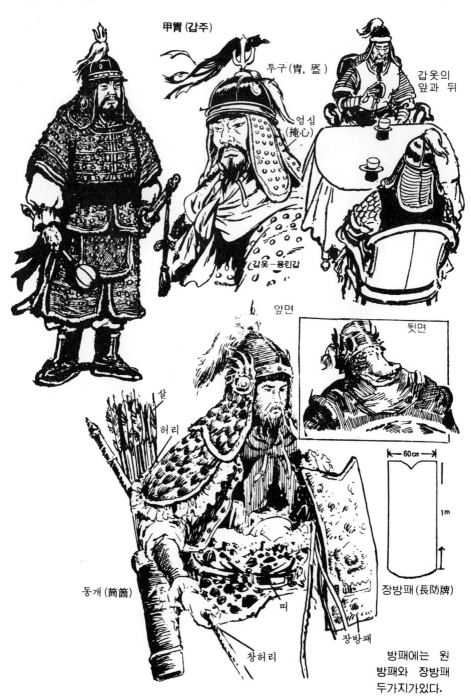

甲胄 (갑주)

투구(胄, 盔)

엄심
(掩心)

갑옷의
앞과 뒤

갑옷-융린갑

앞면

뒷면

살

허리

동개(筒箇)

띠

창허리

장방패

60cm

1m

장방패(長防牌)

방패에는 원
방패와 장방패
두가지가있다.

갑주(甲冑)

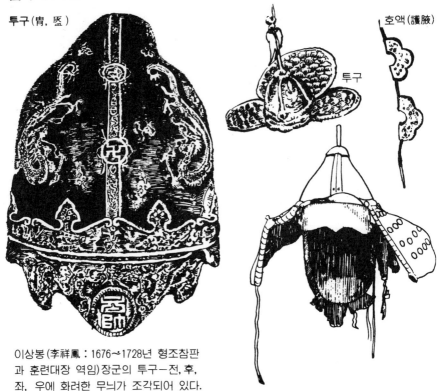

투구(冑, 盔)

호액(護腋)

투구

이상봉(李祥鳳 : 1676~1728년 형조참판
과 훈련대장 역임)장군의 투구—전, 후,
좌, 우에 화려한 무늬가 조각되어 있다.

이조시대의 수군 지휘복과 병선 지휘대

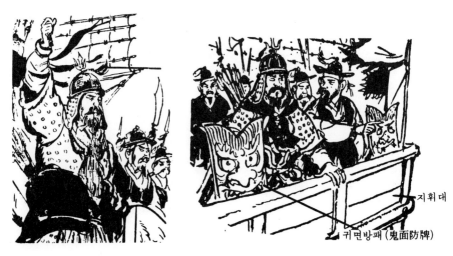

지휘대

귀면방패(鬼面防牌)

갑주(甲冑)

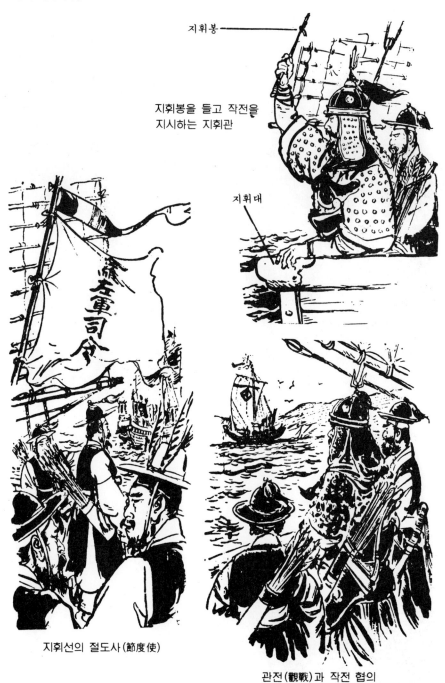

지휘봉

지휘봉을 들고 작전을
지시하는 지휘관

지휘대

지휘선의 절도사(節度使)

관전(觀戰)과 작전 협의

갑주(甲冑)

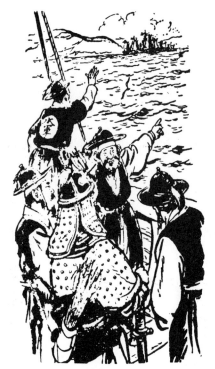

지휘 본부

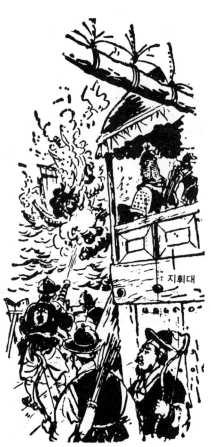

지휘대

진두지휘(陣頭指揮)

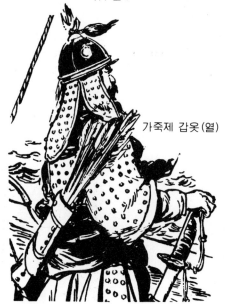

가죽제 갑옷(열)

이상의 그림은 이순신 장군의 해전
도(海戰圖)에서 장군이 입고 있는
갑옷의 여러 형태를 나타낸 것이다.

KOREAN TRADITIONAL
ILLUSTRATION

03_풍물편

와 고려에서는 3
종류에 있어서도 "숫
서 많이 발견되며 "숫
우리나라 문 (文化)
서도 다른 (文化
시 모두 것이다

춤

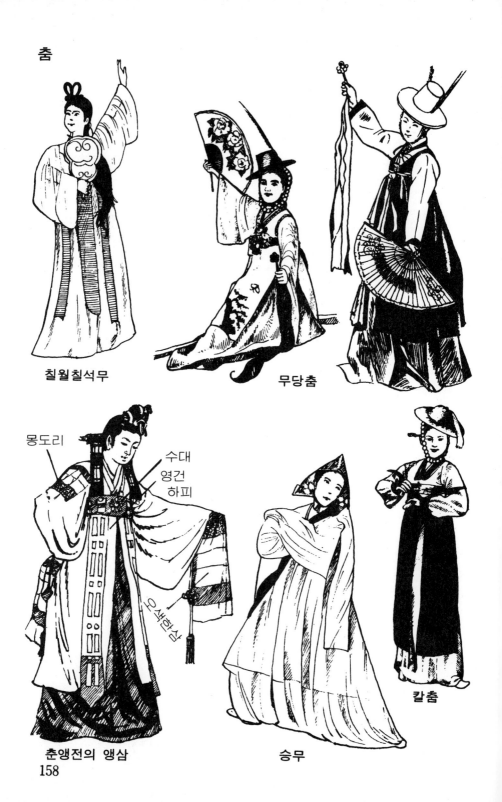

칠월칠석무

무당춤

몽도리

수대
영건
하피

오색한삼

춘앵전의 앵삼

승무

칼춤

춤

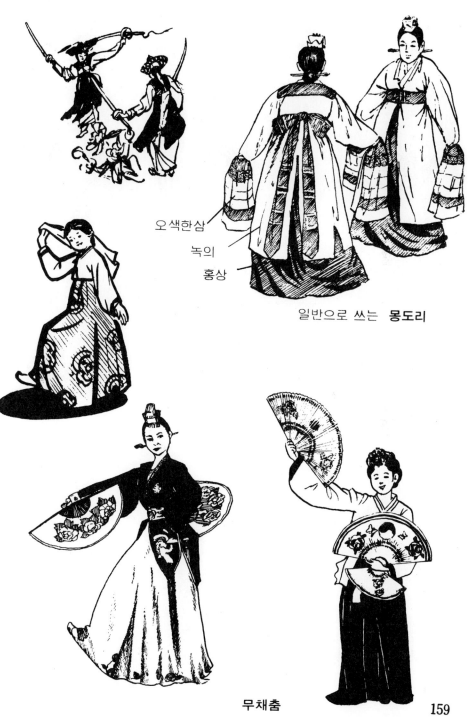

오색한삼
녹의
홍상

일반으로 쓰는 **몽도리**

무채춤

가면·놀이

한국의 가면

탈각시

초랭이

중

이메

전남의 고싸움 놀이

오광대(五廣大)
놀이의 한장면

은산 별신제(恩山別神祭)

놀이

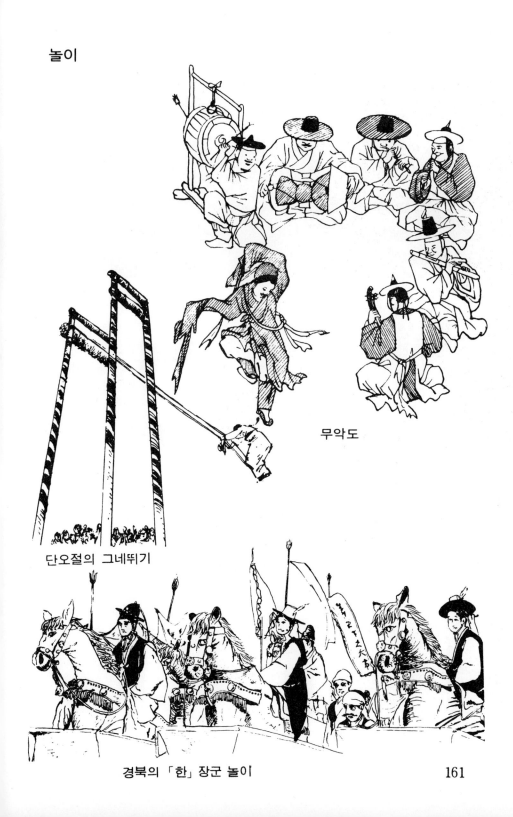

무악도

단오절의 그네뛰기

경북의 「한」장군 놀이

판소리 · 놀이

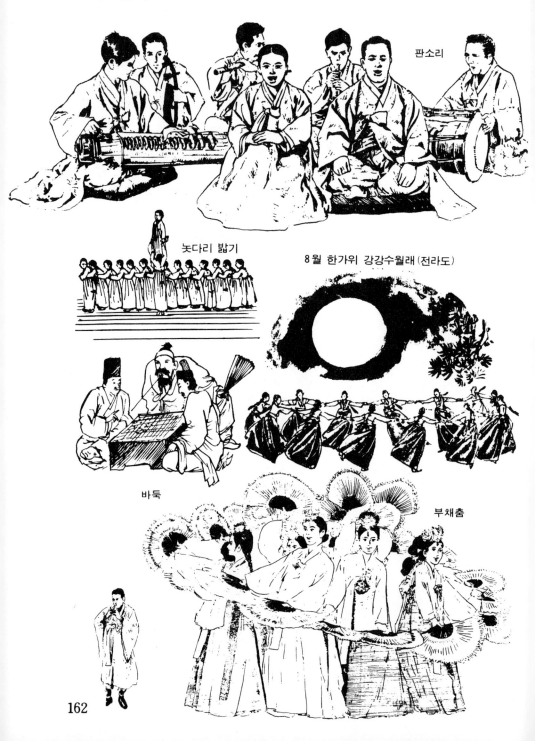

판소리

놋다리 밟기

8월 한가위 강강수월래 (전라도)

바둑

부채춤

꽹과리 · 장고

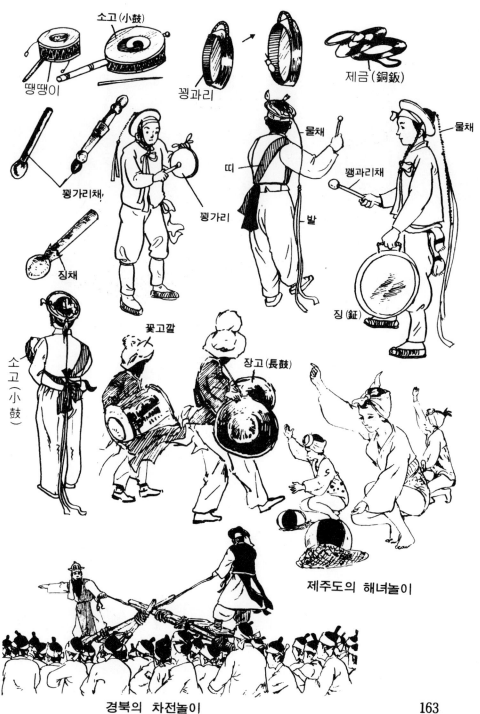

소고(小鼓)

땡땡이

꽹과리

제금(銅鈸)

꾕가리채

징채

물채

띠

꾕가리채

꾕가리

발

꽹과리채

물채

징(鉦)

소고(小鼓)

꽃고깔

장고(長鼓)

제주도의 해녀놀이

경북의 차전놀이

163

농악(農樂)

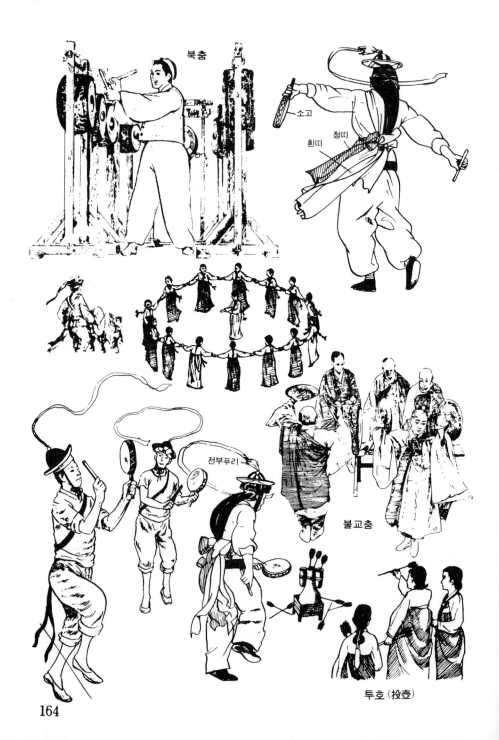

북춤

소고

흰띠 청띠

전부푸리

불교춤

투호(投壺)

농악 (農樂)

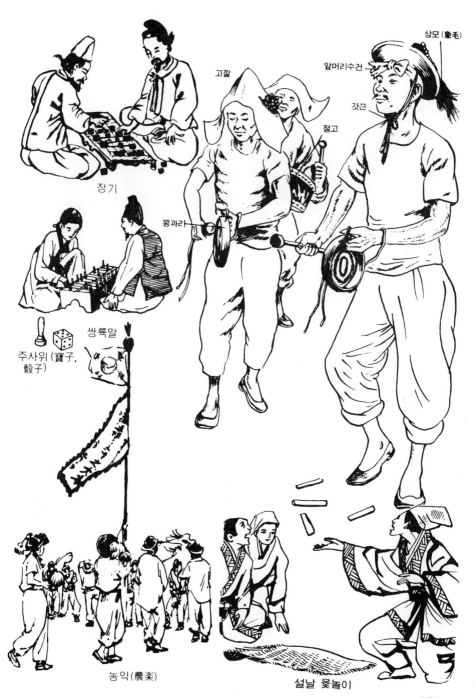

상모(象毛)

앞머리수건

고깔

갓끈

절고

장기

꽹과리

쌍륙말

주사위(賓子, 骰子)

농악(農楽)

설날 윷놀이

연 · 잔치상

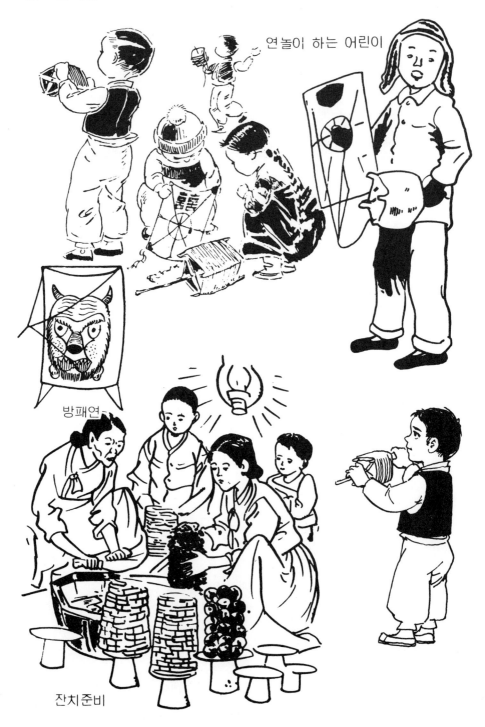

연놀이 하는 어린이

방패연

잔치준비

김장 · 빨래

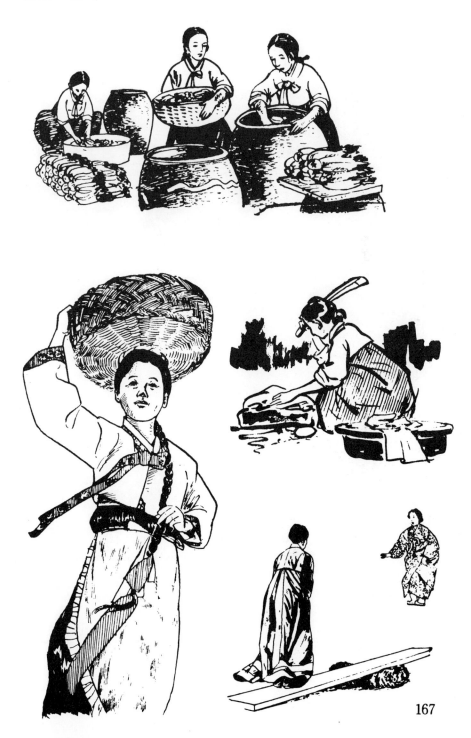

해녀(海女)

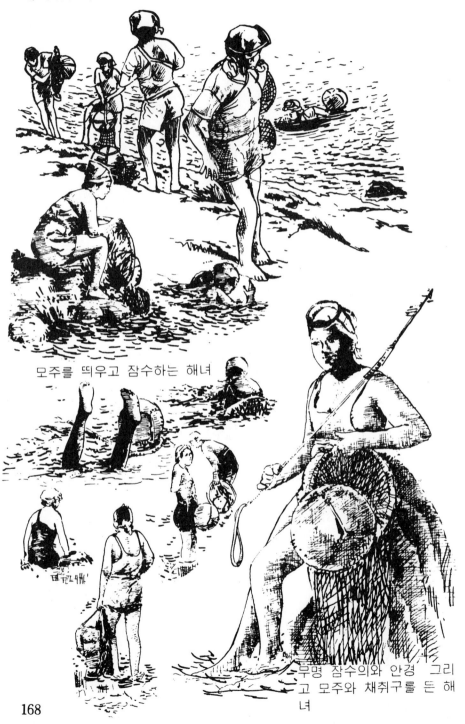

모주를 띄우고 잠수하는 해녀

무명 잠수의와 안경 그리고 모주와 채취구를 든 해녀

168

해녀(海女)

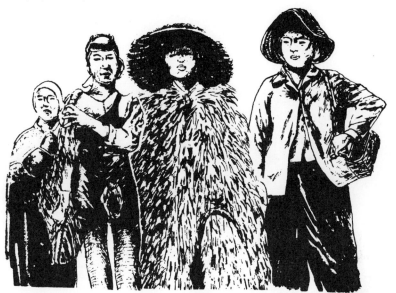

해녀의 특수복과 작업복

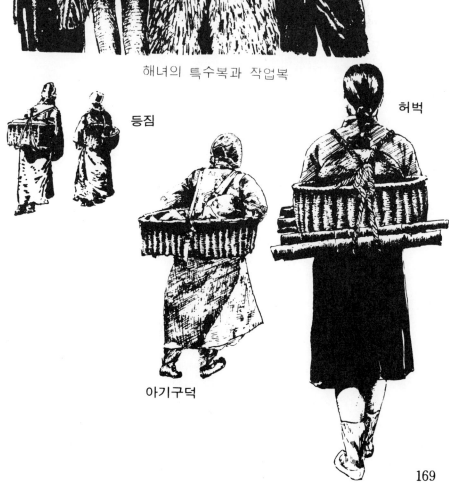

등짐

허벅

아기구덕

군마(軍馬)

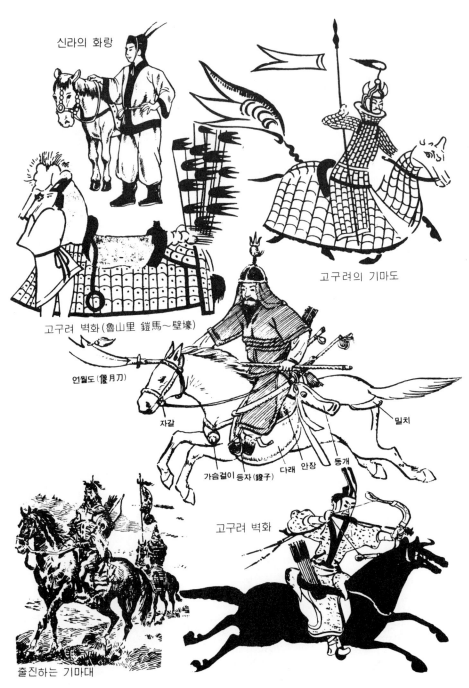

신라의 화랑

고구려의 기마도

고구려 벽화(魯山里 鎧馬~壁壕)

언월도(偃月刀)

자갈

가슴걸이 등자(鐙子) 다래 안장 동개

밀치

고구려 벽화

출진하는 기마대

군마(軍馬)·

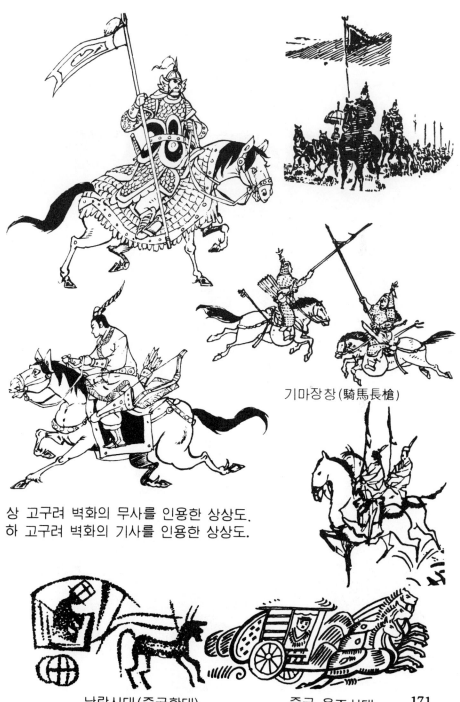

기마장창(騎馬長槍)

상 고구려 벽화의 무사를 인용한 상상도.
하 고구려 벽화의 기사를 인용한 상상도.

낙랑시대(중국한대) 중국 육조시대 171

군마(軍馬)

군마의 각부 명칭

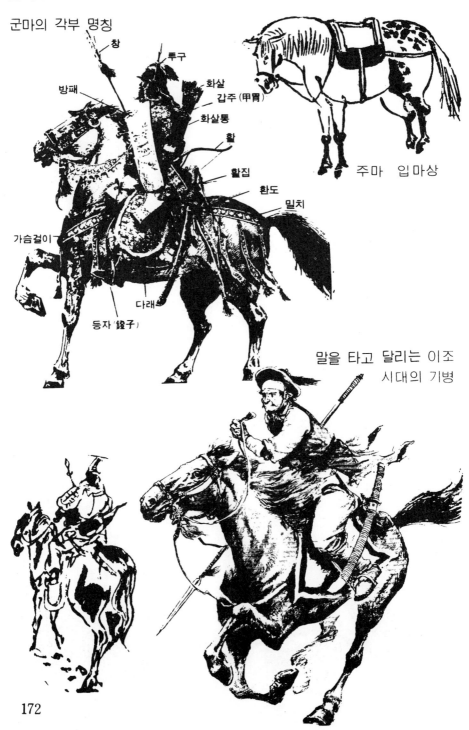

창
투구
방패
화살
갑주(甲胄)
화살통
활
활집
환도
밀치
가슴걸이
다래
등자(鐙子)

주마 입마상

말을 타고 달리는 이조
시대의 기병

군마(軍馬)

방패를 들고 말을 탄 장군

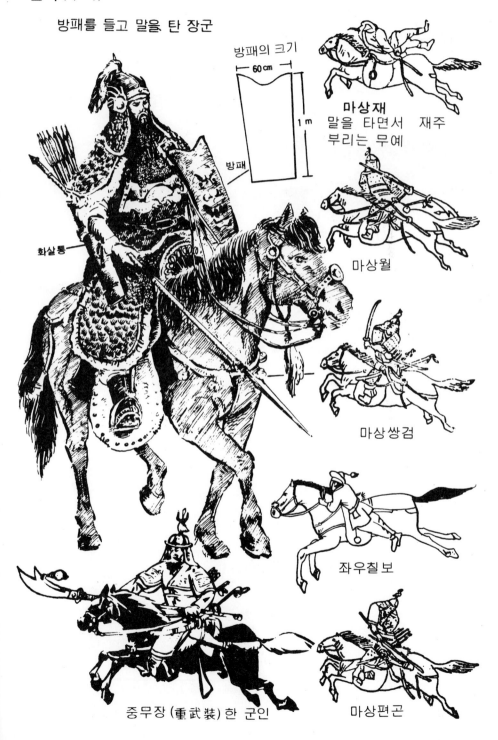

방패의 크기

60 cm

1 m

방패

마상재
말을 타면서 재주
부리는 무예

화살통

마상월

마상쌍검

좌우칠보

중무장(重武裝)한 군인

마상편곤

격구(擊毬)

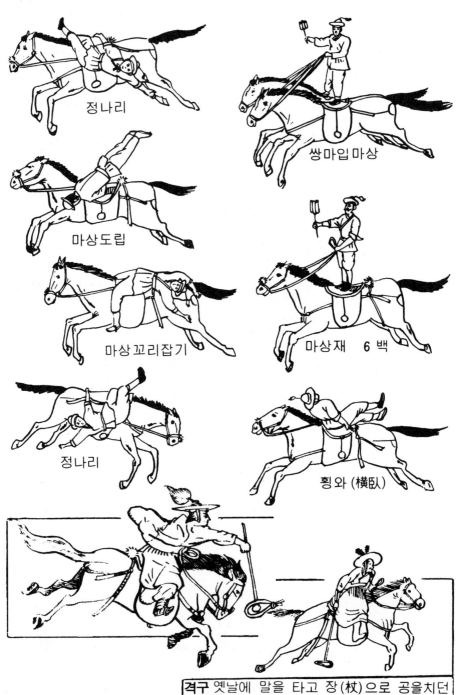

정나리

쌍마입 마상

마상도립

마상꼬리잡기

마상재　6 백

정나리

횡와 (橫臥)

격구 옛날에 말을 타고 장(杖)으로 공을치던
무예. 신라때부터 있었고 고려때 성행.

말

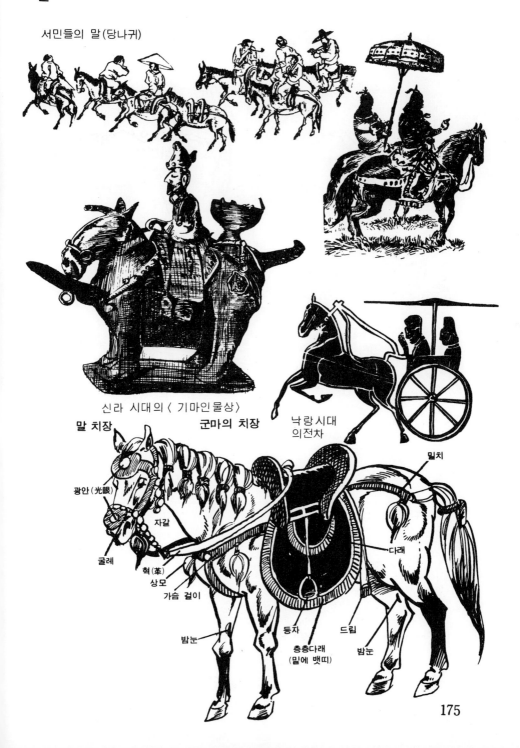

서민들의 말(당나귀)

신라 시대의 〈 기마인물상〉

군마의 치장

낙랑시대
의전차

말 치장

밀치

광안(光眼)

자갈

굴레

혁(革)

상모

가슴 걸이

다래

밤눈

등자

층층다래
(밑에 뱃띠)

드립

밤눈

175

상례(喪禮)

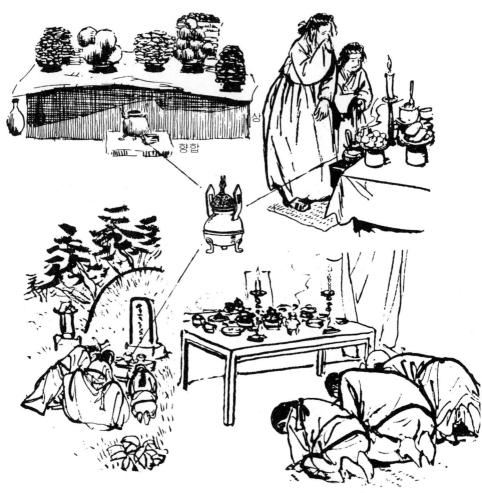

상
향합

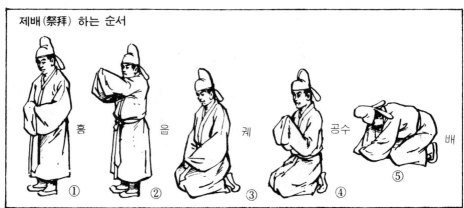

제배(祭拜)하는 순서

흥 ① 읍 ② 궤 ③ 공수 ④ 배 ⑤

형벌 (刑罰)

관아 (官衙) 에서의 죄인 신문

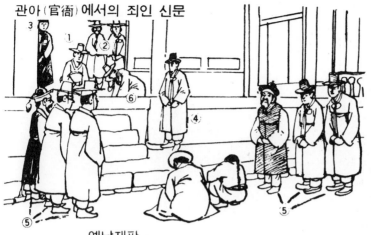

옛날재판

① 수령(守令) 즉 사또(使道) ② 낭청(廊廳) ③ 통인(通引通印)
④ 비장(裨將) ⑤ 육방관속 ⑥ 서리

옥 중죄수 (獄中罪囚)

착고 (着錮)
옥칼(頸枷)
수갑(手枷)

집장사령(執杖使令)이조시대 형벌

이조시대의형벌

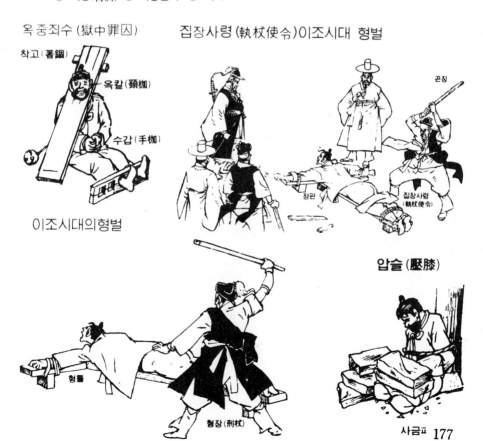

곤징
장판
집장사령(執杖使令)
형틀
형장(刑杖)

압슬 (壓膝)

사금ㅍ

형벌(刑罰)

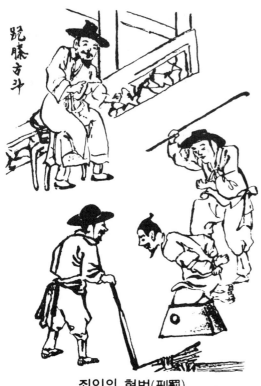

跪膝方斗

갖가지 형구

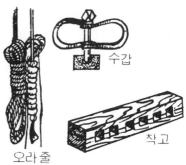

오라 줄

수갑

착고

족쇄(足鎖)

칼(枷)

장판

죄인의 형벌(刑罰)

주리·가새주리(周牢)　이조시대의 형벌　형장(刑杖)

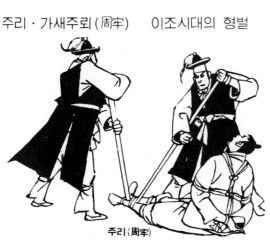

주리(周牢)

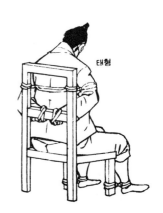

태형

178

태극기

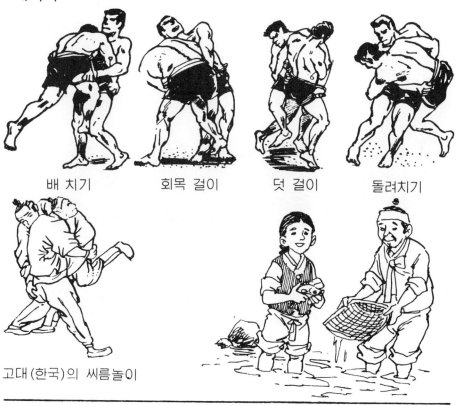

배 치기 회목 걸이 덧 걸이 돌려치기

고대(한국)의 씨름놀이

태극기 도식(圖式) 변천

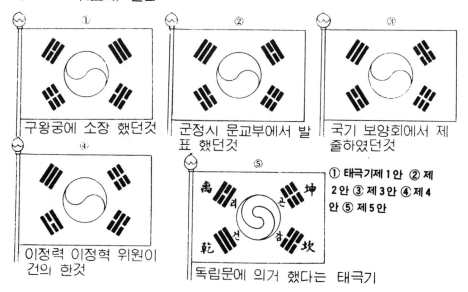

① 구왕궁에 소장 했던것

② 군정시 문교부에서 발표 했던것

③ 국기 보양회에서 제출하였던것

④ 이정력 이정혁 위원이 건의 한것

⑤ 독립문에 의거 했다는 태극기

① 태극기제 1 안 ② 제 2 안 ③ 제 3 안 ④ 제 4 안 ⑤ 제 5 안

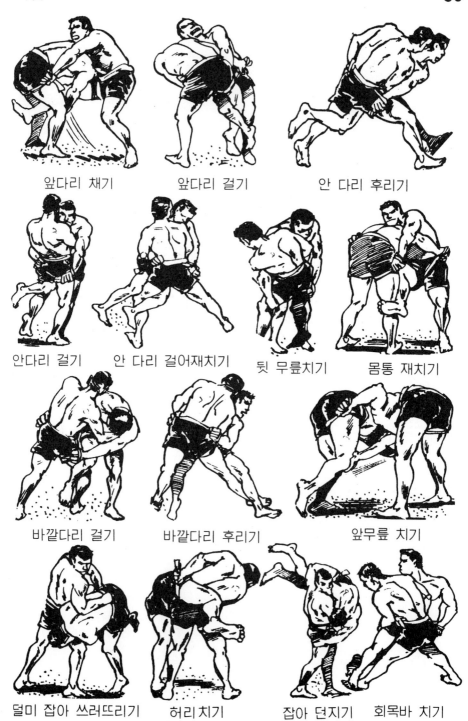

앞다리 채기 앞다리 걸기 안 다리 후리기

안다리 걸기 안 다리 걸어재치기 뒷 무릎치기 몸통 재치기

바깥다리 걸기 바깥다리 후리기 앞무릎 치기

덜미 잡아 쓰러뜨리기 허리 치기 잡아 던지기 회목바 치기

KOREAN
TRADITIONAL
ILLUSTRATION

04_건축편

성채(城砦)

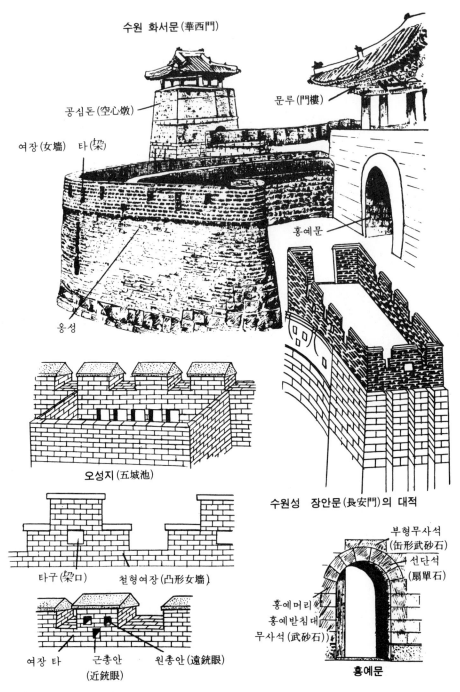

수원 화서문(華西門)

공심돈(空心燉)

문루(門樓)

여장(女墻) 타(垜)

홍예문

옹성

오성지(五城池)

수원성 장안문(長安門)의 대적

타구(垜口) 철형여장(凸形女墻)

부형무사석
(缶形武砂石)

선단석
(扇單石)

홍예머리
홍예받침대
무사석(武砂石)

여장 타 근총안 원총안(遠銃眼)
 (近銃眼)

홍예문

182

성채(城砦)

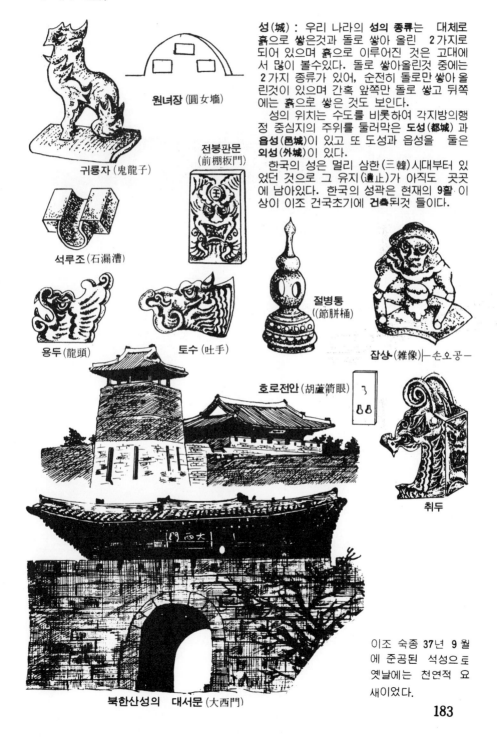

성(城) : 우리 나라의 **성의 종류**는 대체로 흙으로 쌓은것과 돌로 쌓아 올린 2가지로 되어 있으며 흙으로 이루어진 것은 고대에서 많이 볼수있다. 돌로 쌓아올린것 중에는 2가지 종류가 있어, 순전히 돌로만 쌓아 올린것이 있으며 간혹 앞쪽만 돌로 쌓고 뒤쪽에는 흙으로 쌓은 것도 보인다.

성의 위치는 수도를 비롯하여 각지방의행정 중심지의 주위를 둘러막은 **도성(都城)** 과 **읍성(邑城)** 이 있고 또 도성과 읍성을 둘은 **외성(外城)** 이 있다.

한국의 성은 멀리 삼한(三韓)시대부터 있었던 것으로 그 유지(遺止)가 아직도 곳곳에 남아있다. 한국의 성곽은 현재의 9활 이상이 이조 건국초기에 건축되것 들이다.

원녀장(圓女墻)

귀룡자(鬼龍子)

석루조(石漏漕)

전붕판문(前棚板門)

용두(龍頭)

토수(吐手)

절병통(節胼桶)

잡상(雜像)ㅡ손오공ㅡ

호로전안(胡蘆箭眼)

취두

이조 숙종 37년 9월에 준공된 석성으로 옛날에는 천연적 요새이었다.

북한산성의 대서문(大西門)

성채(城砦)

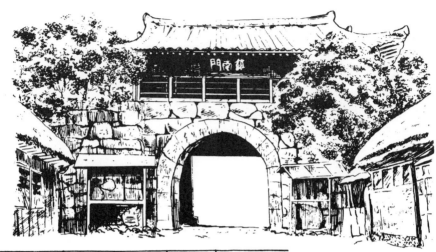

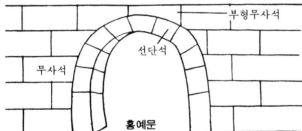

부형무사석

선단석

무사석

홍예문

해미(海美) 진남문(鎭南門)

충남 홍성에서 서산으로
가는 길목 해미면 소재지
에 있는 문. 건륭(乾隆)
19년 갑술(甲戌) 10월에
만든 것.

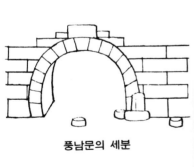

풍남문의 세분

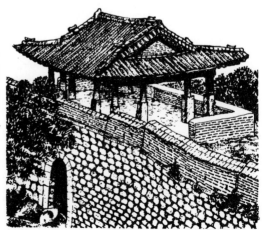

남한산성(南漢山城) 사적(史蹟) 57호
남한산과 계곡을 둘러싸고 있는 산성. 경기도 광주군 중부
면과 서부면에 걸쳐있으며 이조선조 28년(1595년)에 축성
되었다.

집의 형태

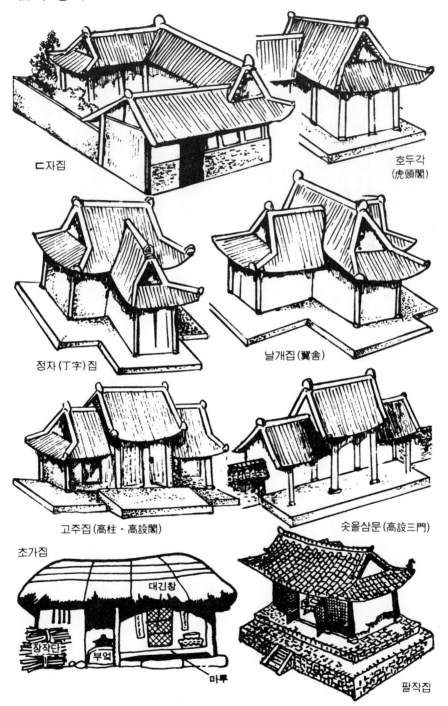

ㄷ자집

호두각
(虎頭閣)

정자(丁字)집

날개집(翼舍)

고주집(高柱・高設閣)

숫을삼문(高設三門)

초가집

대긴창

장작단

부엌

마루

팔작집

집의 형태

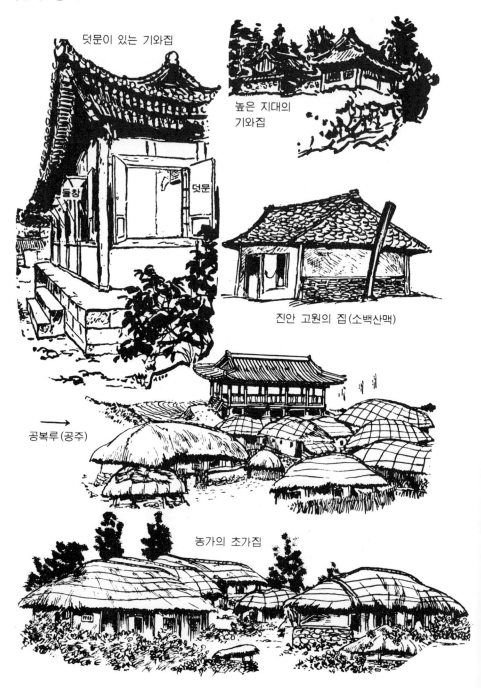

덧문이 있는 기와집

높은 지대의
기와집

둘창

덧문

진안 고원의 집(소백산맥)

→ 공복루(공주)

농가의 초가집

집의 형태

서울의 거리(1800년대)

서울의 골목(1960년대)

팔각정 (파고다공원)

다각집 (수원 시외)

격자창

집의 형태

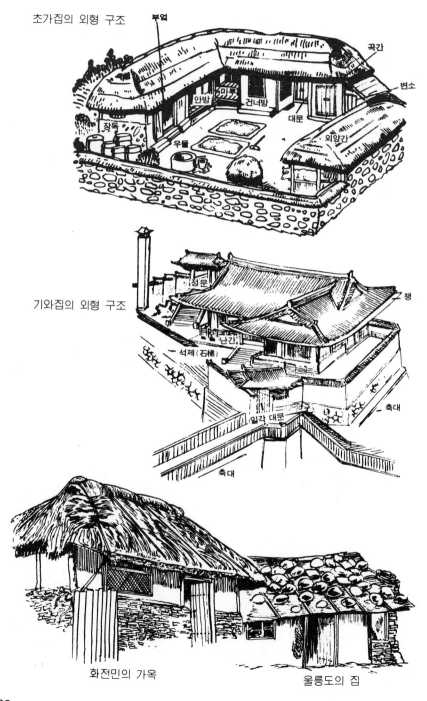

초가집의 외형 구조

부엌

곡간

변소

안방

마루

건너방

대문

장독

외양간

우물

기와집의 외형 구조

정문

챙

석제(石梯)

난간

일각 대문

축대

축대

화전민의 가옥

울릉도의 집

지붕과 추녀

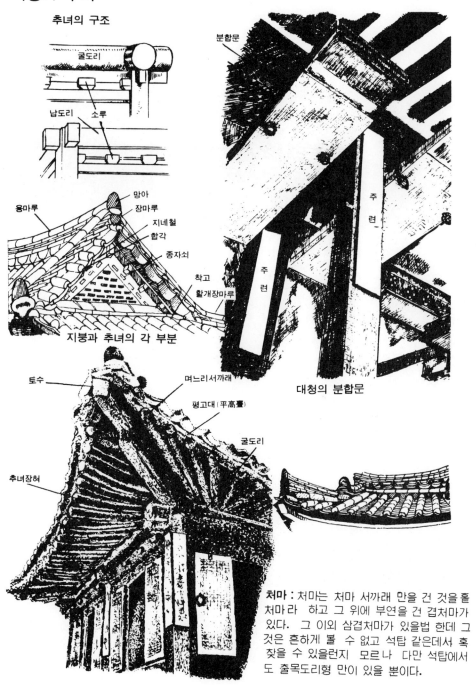

추녀의 구조

굴도리

납도리 소루

용마루

망아
장마루
지네철
합각
종자쇠

착고
활개장마루

지붕과 추녀의 각 부분

분합문

주련

주련

대청의 분합문

토수

며느리서까래

평고대(平高量)

굴도리

추녀장혀

처마 : 처마는 처마 서까래 만을 건 것을 홑
처마라 하고 그 위에 부연을 건 겹처마가
있다. 그 이외 삼겹처마가 있을법 한데 그
것은 흔하게 볼 수 없고 석탑 같은데서 혹
잦을 수 있을런지 모르나 다만 석탑에서
도 줄목도리형 만이 있을 뿐이다.

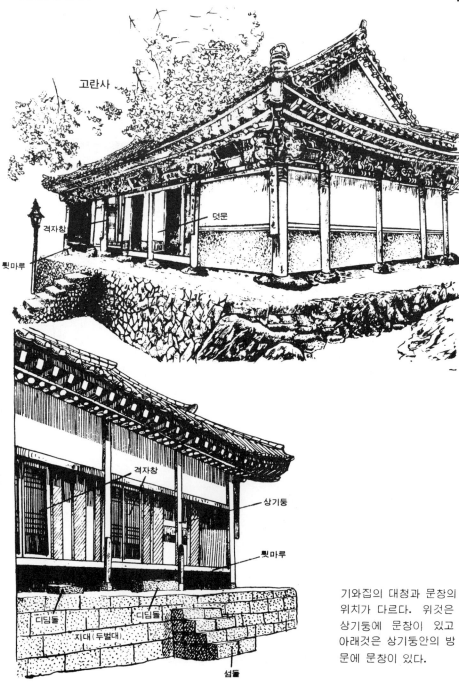

고란사

격자창

덧문

툇마루

격자창

상기둥

툇마루

디딤돌

디딤돌

지대(두벌대)

섬돌

기와집의 대청과 문창의
위치가 다르다. 위것은
상기둥에 문창이 있고
아래것은 상기둥안의 방
문에 문창이 있다.

문창(門窓)

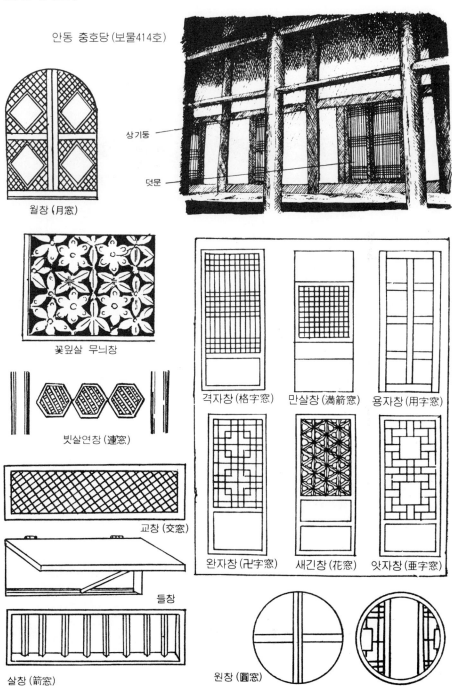

안동 충호당(보물414호)

상기둥

덧문

월창(月窓)

꽃잎살 무늬창

빗살연창(連窓)

교창(交窓)

들창

살창(箭窓)

격자창(格子窓)

만살창(滿箭窓)

용자창(用字窓)

완자창(卍字窓)

새긴창(花窓)

앗자창(亞字窓)

원창(圓窓)

계단과 문

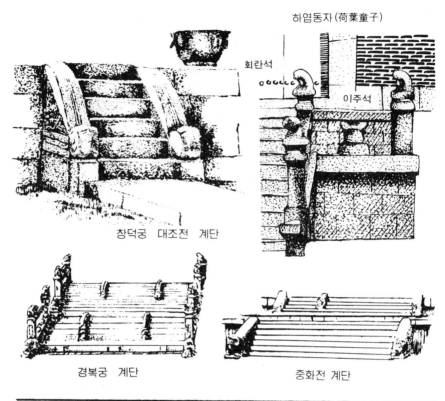

하엽동자 (荷葉童子)

회란석

이주석

창덕궁 대조전 계단

경복궁 계단

중화전 계단

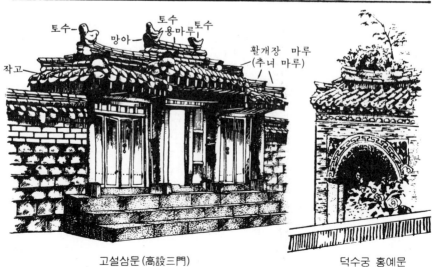

토수

망아

토수
용마루
토수

활개장 마루
(추녀 마루)

작고

고설삼문 (高設三門)

덕수궁 홍예문

문

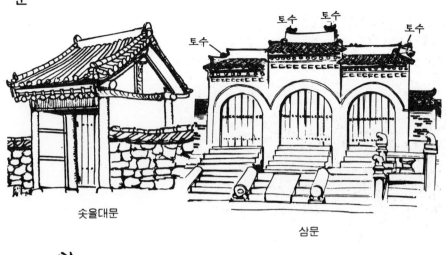

솟을대문

토수 토수 토수 토수

삼문

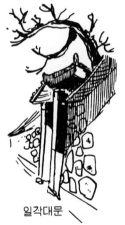

일각대문

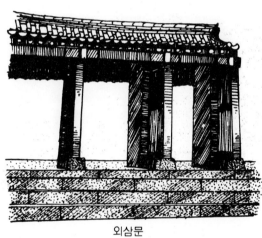

외삼문

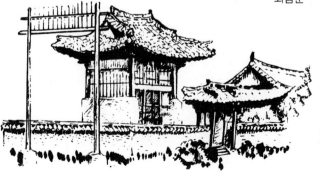

홍살문(여주 강한사)

일각대문

193

문

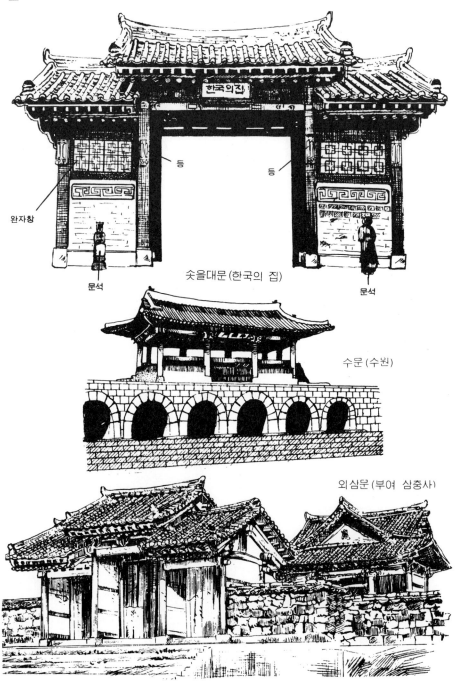

솟을대문 (한국의 집)

완자창

문석

등 등

수문 (수원)

외삼문 (부여 삼충사)

담

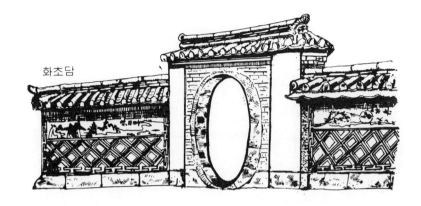

화초담

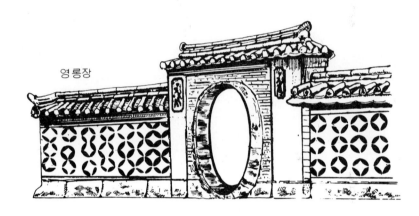

영롱장

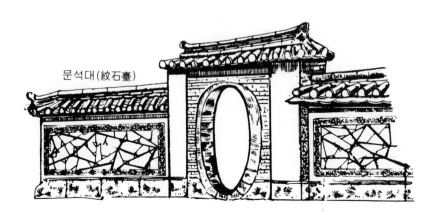

문석대(紋石臺)

담

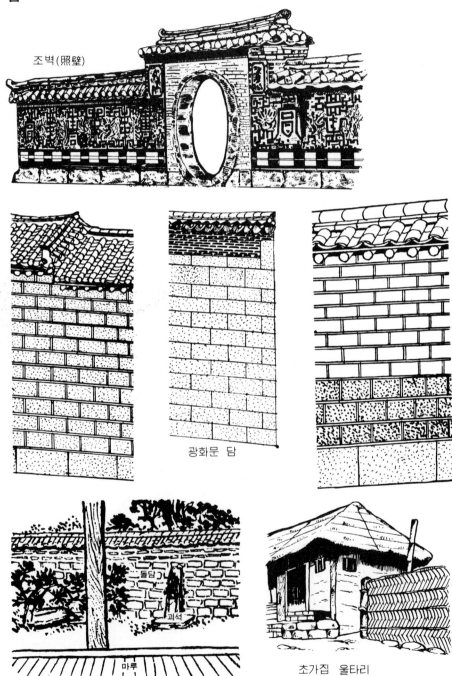

조벽(照壁)

광화문 담

돌담

괴석

마루

초가집 울타리

담

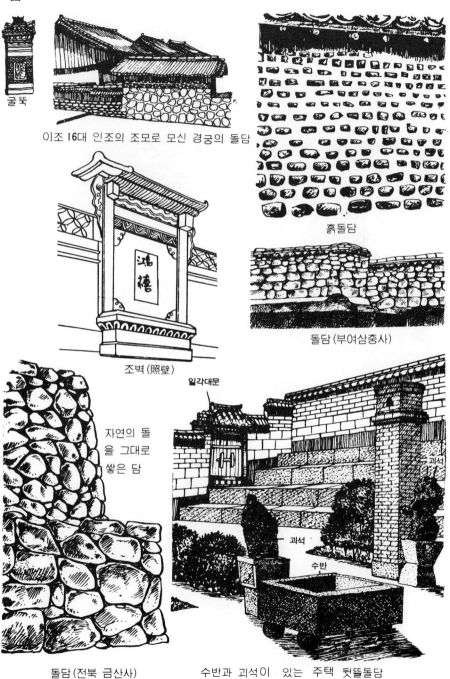

굴뚝

이조 16대 인조의 조모로 모신 경궁의 돌담

흙돌담

조벽 (照壁)

돌담 (부여삼충사)

자연의 돌
을 그대로
쌓은 담

일각대문

괴석

괴석

수반

돌담 (전북 금산사)

수반과 괴석이 있는 주택 뒷뜰돌담

197

성문(城門)

성문의 여러 가지

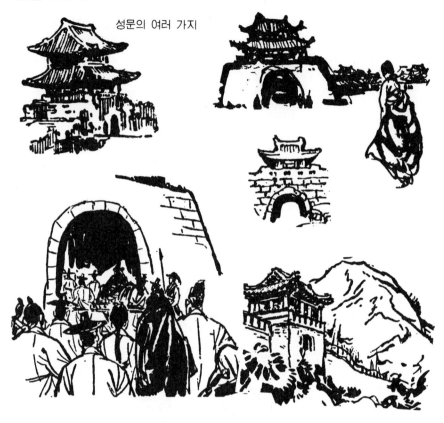

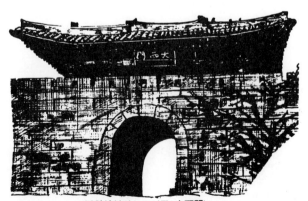

북한산성의 대서문(大西門)

이조 숙종 **37**년 **9** 월에 준공된 석성으로 옛날에는 천연적 요새이었다.

성문(城門)

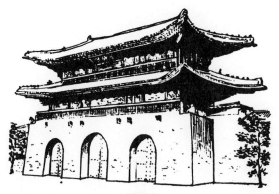

광화문

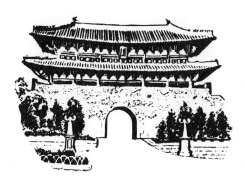

남대문(국보 제 1 호)

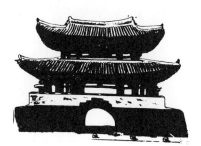

풍남문(전주)

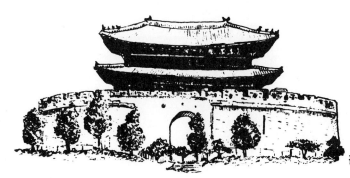

팔달문(수원)

점포(店鋪)

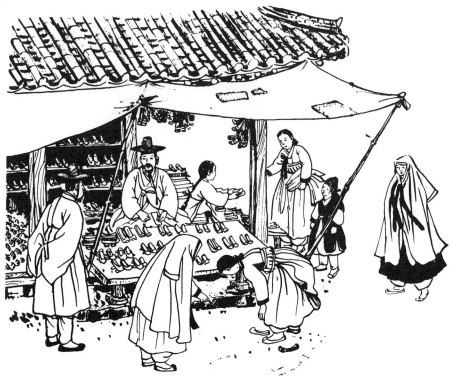

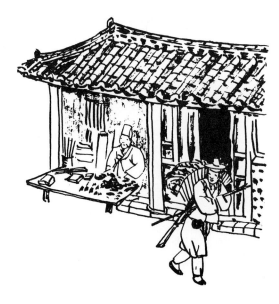

기 와

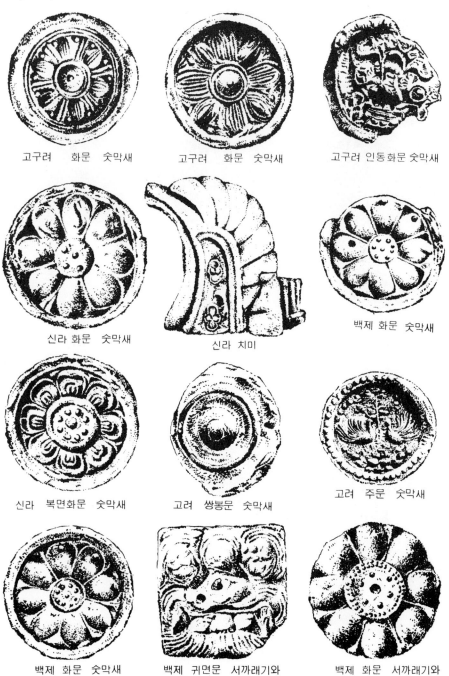

고구려　화문　숫막새　　　　고구려　화문　숫막새　　　　고구려 인동화문 숫막새

신라 화문　숫막새　　　　　　신라 치미　　　　　　　　백제 화문　숫막새

신라　복면화문　숫막새　　　　고려　쌍봉문　숫막새　　　　고려　주문　숫막새

백제　화문　숫막새　　　　백제　귀면문　서까래기와　　　백제　화문　서까래기와

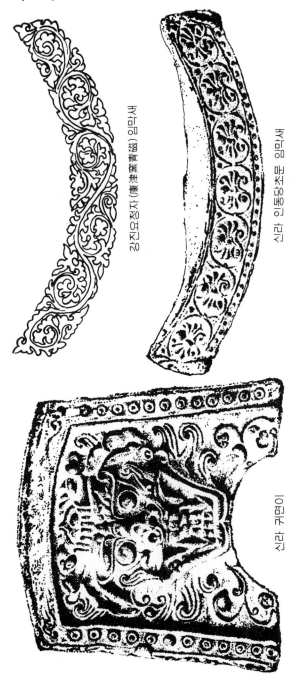

강진요청자(康津窯靑磁) 임막새

신라 인동당초문 임막새

신라 귀면이

기와는 그리이스, 로마 등 고대(古代)유럽에서도 볼 수 있으나 그것이 가장 발달하여 많이 행하여진 것은 중국을 중심으로한 아시아의 동쪽 여러 나라들이다. 중국에서 "기와"가 시작된 것은 춘추시대라고 말하고 있으며 전국시대에 와서 널리 사용되어 한대(漢代)에 이르러 그 제재가 갖추어졌다. 고구려기와 : 고구려에서는 3 국중 일찍 "기와"가 사용되었고 그 조기에 있어서는 건물의 지붕뿐만이 아니고 무덤에서도 많이 사용되었다. "기와"종류에 있어서도 많이 발견되며 "숫막새"뿐이 아니라 치미도 있어지게 되었다. 백제기와 : 백제기와는 공주, 부여지방에서 많이 발견되며 "숫막새"이외에 연화문으로 된 키면, 그리고 치마 등이 있으나 암막새는 발견못하였다. 신라기와 : 신라시대에는 우리나라 다른 문화(文化)와 발맞추어 가장 발달될 시기로서 그 발견되는 각종 문물이 다른데에 찾아볼 수 없을정도의 황금시대였다. "기와"에 있어서도 다른 문화도 그 걸기에 생산되었고 또 거기에 새겨진 조각도 실로 다종다양(多種多樣)하며 정교한 수법 역시 으뜸가는 것이다. 삼국시대에는 "기와" 무늬에 신라 독자의 개성이 나타나지 않고 백제와 그것과 거의 같은 수법으로 된 연화문(蓮花紋)이 대부분이었다.

가옥 건축물의 명칭

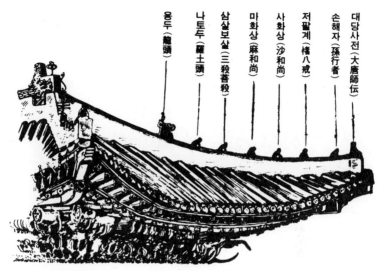

대당사전(大唐師伝)
손해자(孫行者)
저팔계(楮八戒)
사화상(沙和尚)
미화상(麻和尚)
삼살보살(三殺菩殺)
나토두(羅土頭)
용두(龍頭)

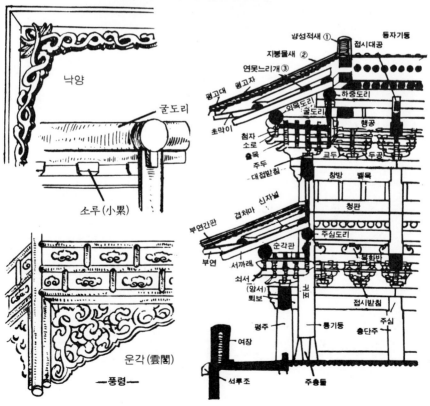

낙양

굴도리

소루(小累)

운각(雲閣)

─풍령─

양성적새 ①
지붕물새 ②
연못느리개 ③
평고대 평고자
외목도리
굴도리
첨자
소로
출목
주두
대접받침

등자기둥
접시대공
하중도리
행공
교두
두공

신자널
겹처마
부연간판
순각판
부연
서까래
쇠서
(앙서)
퇴보
평주
여장
서루조

창방 뺄목
청판
주심도리
봉회판
접시받침
주심
총단주
통기둥
주홍돌
보

가옥 건축물의 명칭

집의 세부 명칭

1. 장혀 2. 순각판
3. 보머리 4. 중도
리 5. 뜬보 6. 단
연 7. 종도리 8.
종마루(용마루) 9.
마루적심 10. 화반 11.
소슬합창 12. 기와등
13. 막새와 14. 첨차
15. 소루 16. 뺄목 17.
대량 18. 장혀 19. 방
모 20. 창 21. 멍에창
방 22. 내목도리 23.
외목도리 24. 부연 25.
연옥 26. 쇠서 27. 평
주 28. 여장 29. 주두

30. 평방 31. 보아지
32. 고주 33. 방연주
34. 초공 35. 주장혀
36. 교두정차 37. 쇠

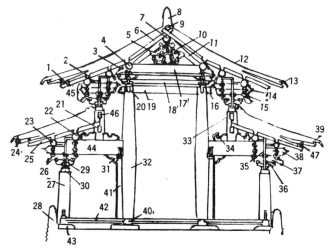

서 38. 삼분두 39. 연
함 40. 귀틀 41. 주선
42. 청판 43. 주춧돌
44. ·퇴량 45. 공포 46.
창방 47. 평고대

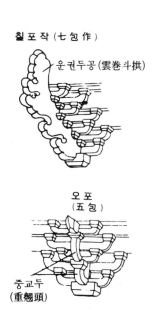

칠포작 (七包作)

운권두공(雲卷斗拱)

오포
(五包)

중교두
(重翹頭)

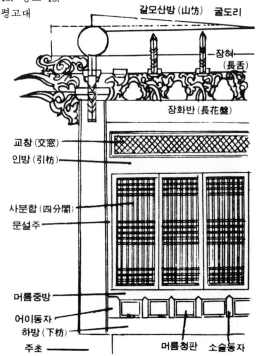

갈모산방(山枋) 굴도리

장혀
(長舌)

장화반(長花盤)

교창(交窓)

인방(引枋)

사분합(四分閤)

문설주

머름중방

어이동자

하방(下枋)

주초

머름청판 소슬동자

204

가옥 건축물의 명칭

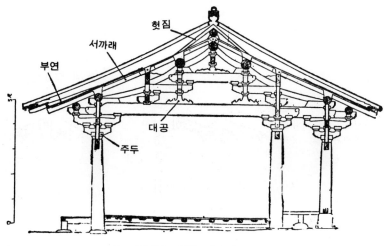

봉성사 극락전 단면도(안동)

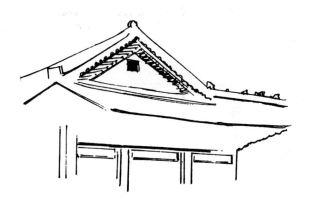

궁(宮) 지붕의 각선미

대접받침

무입궁(無入宮)

이입궁(二入宮)

초입궁(初入宮)

단청(丹靑)

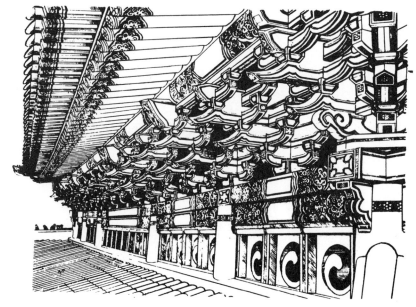

남대문의 처마

선운각 단청(우이동)

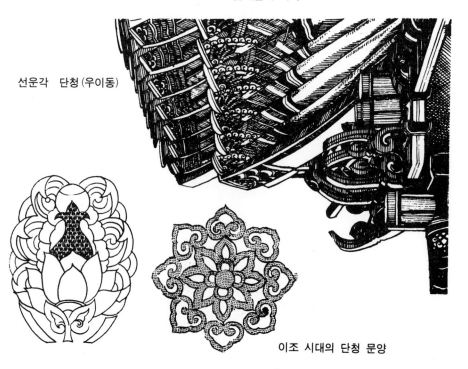

이조 시대의 단청 문양

단청(丹靑)

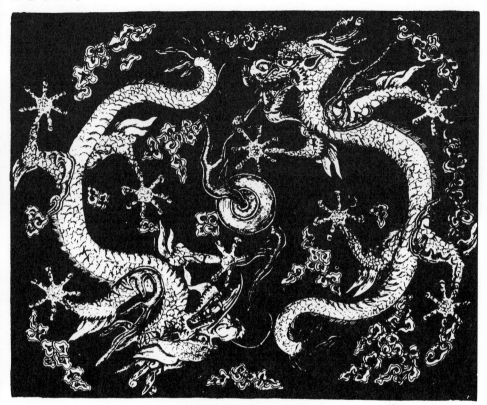

경복궁 근정전 천정의 용각(龍閣)

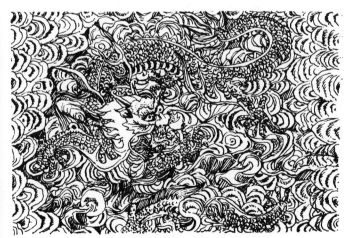

경복궁 건춘문(建春門)천정

용(龍)은 하늘을 날
을 수도 있고 바다를
자유자재로 헤엄칠 수
있는 조화(造化)의 영
물(靈物)로서 어느 동
물보다도 위용과 기백
이 있는 것으로 생각
하고, 옥좌(玉座) 위
천정(天井)의 쌍룡(雙
龍)은 천자(天子)를 상
징하는 것으로 다만
황제만이 장식할 수
있었다.

단청 (丹靑)

현충사 본전 내삼문 (內三門) 의 단청

장구머리 보. 도리. 평방 따위에 그리는 단청의 한가지 꽃 다섯송이를 드문드문 그리고 「실」과 「휘」들을 뒤섞어서 그린다.

장구머리

단청(丹靑)

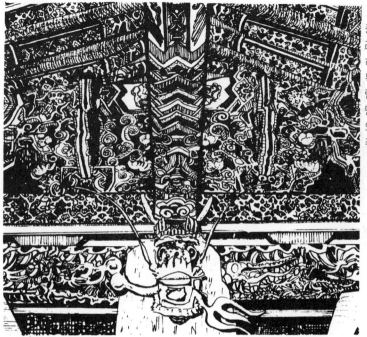

단청의 발산지는 중국이며, 우리 나라의 단청은 날씬하고 섬세한 것이 특색이다. 옆의 그림은 예산군 덕산면에 있는 수덕사의 입구에 있는 일주문이다.

수덕사 일주문의 단청

부연 (浮椽. 附椽、婦椽)

연목부리

전각(殿閣)과 누문(樓門) 사찰(寺刹)의 아름다움을 돕던 단청(丹靑).

창방(昌枋)

작고(着高)

개판(蓋板)

209

창덕궁 인정전(仁政殿)

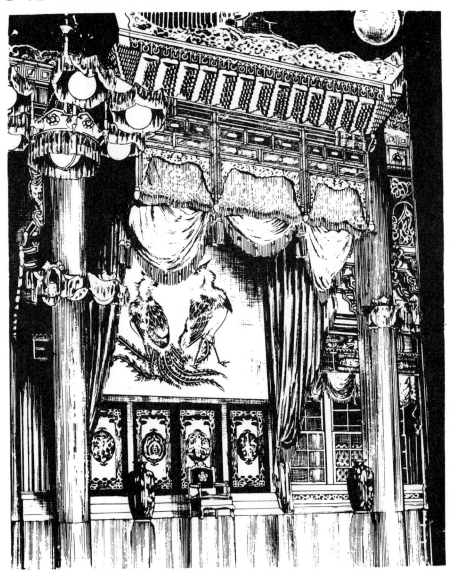

창덕궁 인정전(仁政殿) 내부 : 창덕궁 인정전은 순조 30년(1830)에 실화하여 이듬해 중건된 건물이다. 정면 5간, 측면 4간, 중층 8작으로 된 장중한 건축이다. 구조양식과 단청장식 모두가 이조 후기를 대표할 수 있으며 후에 경복궁 근정전은 이를 본따 건축되었다.

창덕궁 대조전(大造殿)

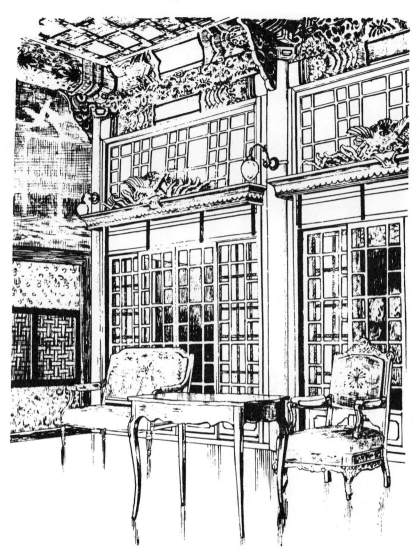

창덕궁 : 왕이 정치하고 상주 하던 궁. 경북궁 건축 연대인 태조 4년에 별궁으로 지었다고도 하며 이조 숙종 때(궁궐지에는 국초)건축이라 하여 건축 연대는 구구함. 태종실록에는 태종 9년 9월 1일에 궁궐 수보 도감이라고 고쳤다. 한 때 창경궁까지 합쳐 1 궁이라 했고 처음은 지금의 창경궁과 비원만 합쳐 1 궁으로 되었던 것이다. 현재의 면적은 창덕궁이 40. 320평, 비원이 95. 293평이다.

누각(樓閣)과 정(亭)

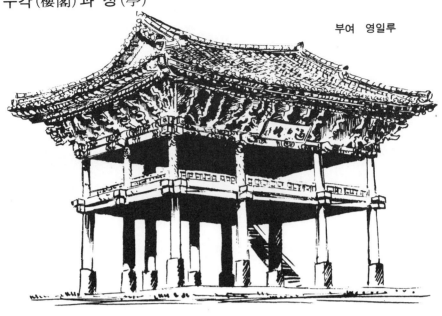

부여 영일루

←석기둥

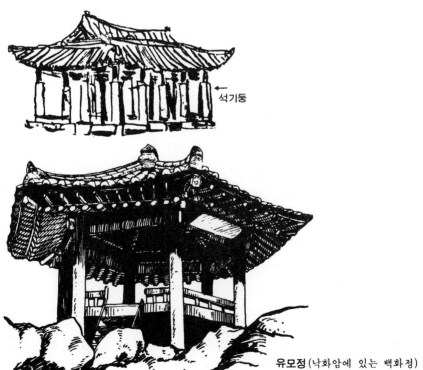

유모정(낙화암에 있는 백화정)

누각(樓閣)과 정(亭)

경회루(慶會樓)

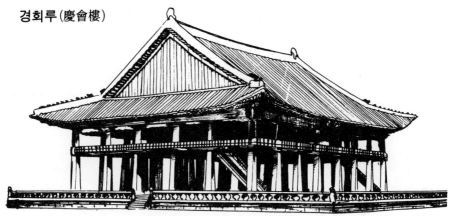

서울 경복궁내 서쪽 강영전 연지(蓮池) 복판에 있는 구축의 규모가 큰 누 (樓)는 이씨조선 제3대 태종(太宗) 12년(1412) 4월에 중국 사신을 영접해서 연회를 베풀기 위하여 건립되었으나 임진왜란 때 타버렸고, 다시 고종(高宗) 2년(1865)에 경복궁의 재건과 더불어 동4년 4월에 착수하였다. 사방 연지로 둘러있고 동쪽에는 석교(石橋) 3대를 가설하여 도로를 삼았다.

벽제관
경기도 고양군에 있는 옛날의 역관(驛館)

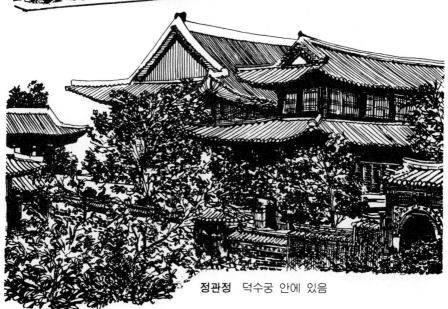

정관정 덕수궁 안에 있음

누각(樓閣)과 정(亭)

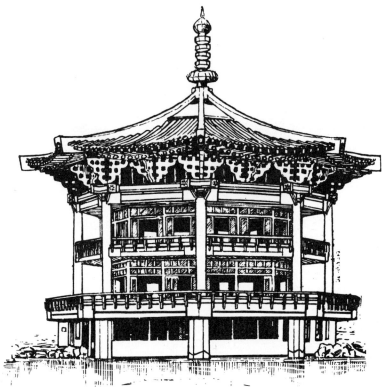

수정궁(水晶宮) 창경원 안에 있는 연못 춘당지의 북변에 위치한 8각형 건물

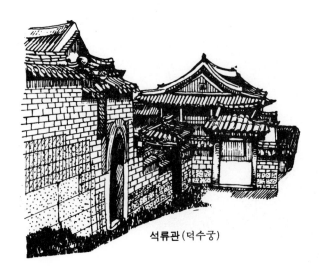

석류관(덕수궁)

누각(樓閣)과 정(亭)

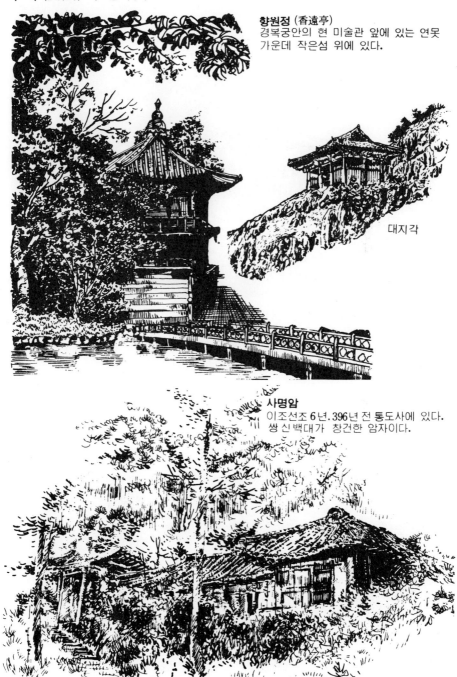

향원정 (香遠亭)
경복궁안의 현 미술관 앞에 있는 연못
가운데 작은섬 위에 있다.

대지각

사명암
이조선조 6년. 396년 전 통도사에 있다.
쌍 신 백대가 창건한 암자이다.

목조 건축물(木造建築物)

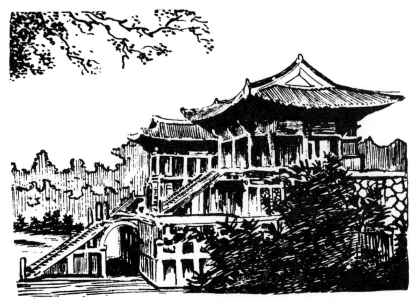

불국사(佛國寺) 법류사(法流寺) 또는 화엄 불국사라고도 한다. 신라 경덕왕 때 당시 재상으로 있던 김대성이 지은 것이라 하는데 경주 동쪽 토함산 밑에 있다. 불국사는 원래 2,000 이 넘는 큰절이었으나 목조건물은 임진왜란 때 타버리고 지금은 석조만 남아 있다.

삼충사

부여 부소산 기슭에 있다. 여기서 해마다 백제제라고 하여 삼충신(성충. 홍수. 계백)과 삼천궁녀의 영혼을 추모하는 제사를 지낸다.

목조 건축물(木造建築物)

고란사

충남 부여군 백마강 왼쪽 기슭에 있는 작은 절. 백제 때(450년경) 창건된 것으로 상낭한 고대의 사적(史蹟)을 가지고 있다. 절 뒤에는 고란정과 고란초가 있다.

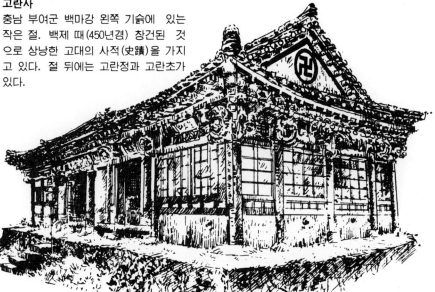

극락암(통도사 독성각)

목조 건축물(木造建築物)

현충사(顯忠祠)
충남 온양읍에서 서쪽으로 6km 떨어진 곳에 있는 현충사에는 충무공 이순신장군의 묘소가 있다.

목조 건축물(木造建築物)

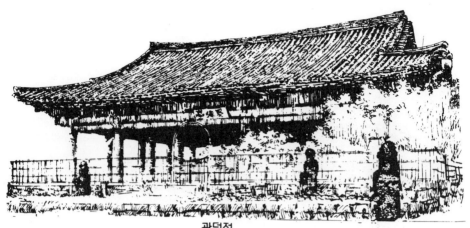

관덕정
제주시 중앙에 위치한 건물로 유적으로는 제주도에서
가장 크고 오래된 것이다. 서기 1449년에 세워진 것
으로 청소년의 상무 정신을 앙양하는 수련장(修練場)
으로 사용되어 왔다. 실내는 좋은 그림이 그려져 있고
관덕정이라는 글은 안평대군의 친필이라 하며 국보로
보전되어 있다.

경기도 관악산의 영주대(맞뱃집)

국사암(国師庵)
섬진강 하동 광평 송림(河東廣評松林)
화개동구(花開洞口). 청학동(青鶴洞)

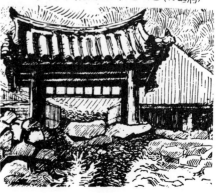

석연련: 백제 왕궁 성선앞에 놓아두고 그 호박
안에 련꽃을 심어 연연한 자태와 아름다운 향내
를 음미하였다는 석조물.

불상(佛像)

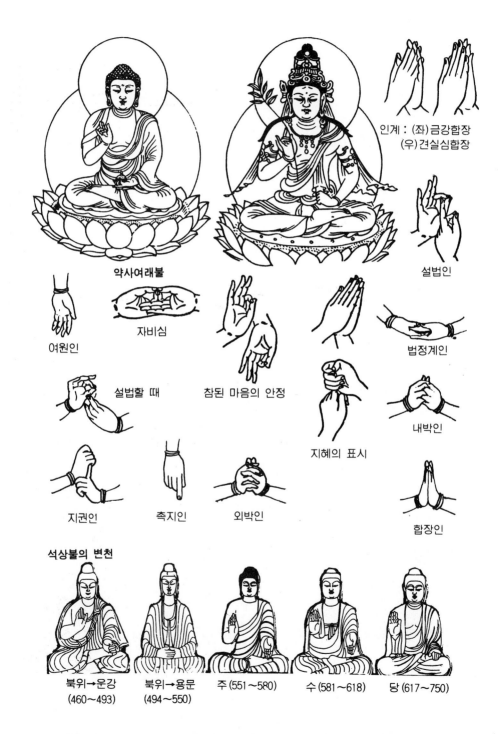

인계 : (좌)금강합장
(우)견실심합장

설법인

약사여래불

자비심

여원인

설법할 때 참된 마음의 안정

법정계인

지혜의 표시

내박인

지권인 촉지인 외박인

합장인

석상불의 변천

북위→운강
(460~493)

북위→용문
(494~550)

주(551~580)

수(581~618)

당(617~750)

불상(佛像)

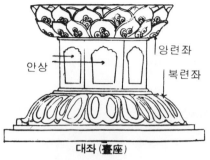

안상
앙련좌
복련좌

대좌(臺座)

(아잔타의 제17, 19 석굴)

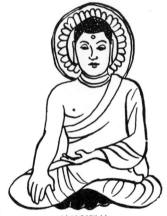

석가여래상

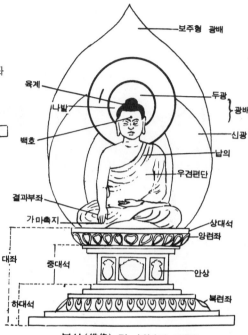

보주형 광배
육계
나발
백호
두광
신광
납의
우견편단
결과부좌
가마촉지
상대석
앙련좌
안상
복련좌
대좌
중대석
하대석

불상(佛像) 각 부분의 명칭

금강역사(金剛力士)

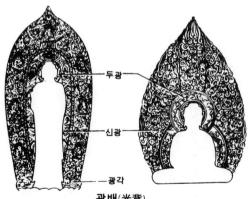

두광
신광
광각

광배(光背)

회화조각에서 불상·보살·신·그리스도 후광(後光)이라고도 하며 주형(舟形), 화염 등이 있다. 머리 뒤의 것을 두광(頭光), 몸뒤의 것을 신광(身光); 전신을 둘러 싼 것을 거신광(擧身光)이라 한다. 광배 속에는 연꽃을 새겨 놓기도 하고 또는 화불이라 하여 여러 불상을 새겨 놓기도 한다.

221

불상(佛像)

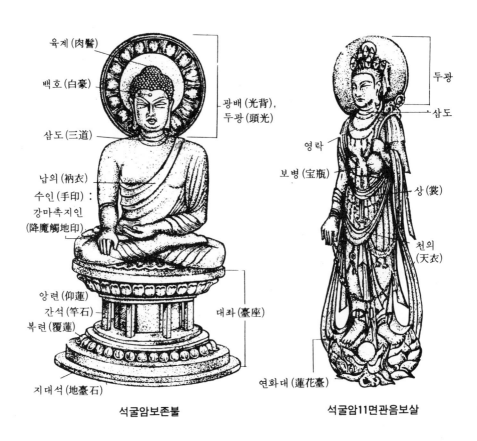

육계(肉髻)

백호(白毫)

삼도(三道)

납의(衲衣)
수인(手印):
강마촉지인
(降魔觸地印)

앙련(仰蓮)
간석(竿石)
복련(覆蓮)

지대석(地臺石)

광배(光背),
두광(頭光)

대좌(臺座)

석굴암보존불

두광

삼도

영락

보병(宝瓶)

상(裳)

천의
(天衣)

연화대(蓮花臺)

석굴암11면관음보살

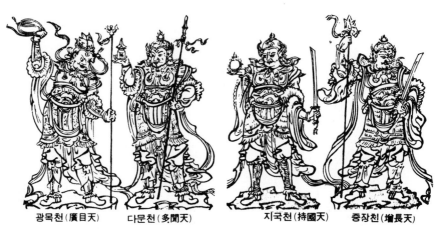

광목천(廣目天)　　　다문천(多聞天)　　　　지국천(持國天)　　　증장천(增長天)

사천왕상(四天王像)

222

불상(佛像)

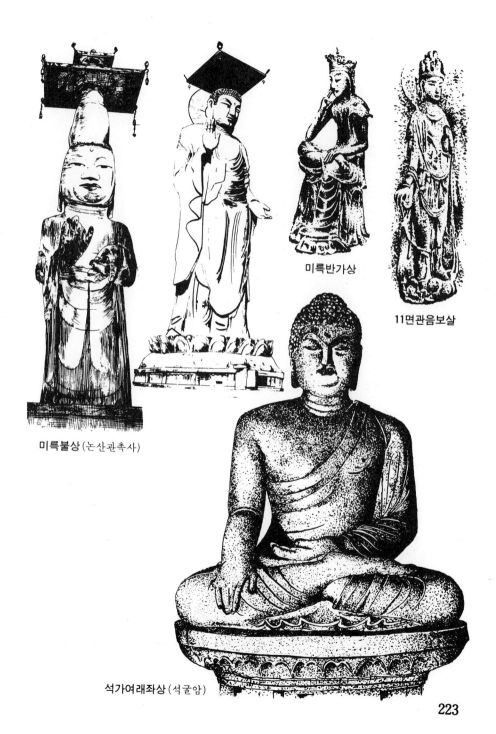

미륵반가상

11면관음보살

미륵불상(논산관촉사)

석가여래좌상(석굴암)

불상(佛像)

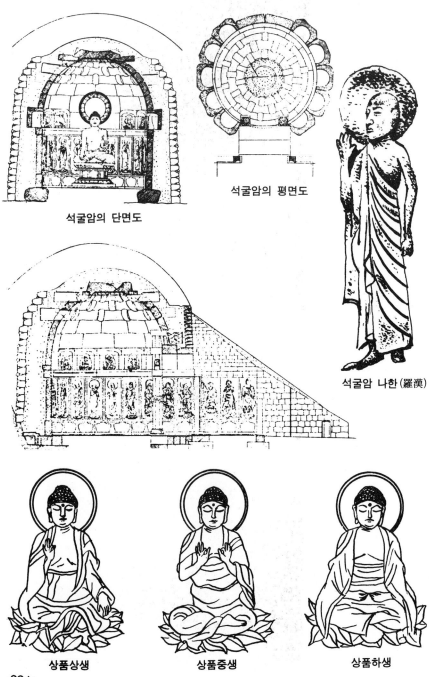

석굴암의 단면도

석굴암의 평면도

석굴암 나한(羅漢)

상품상생

상품중생

상품하생

석탑 (石塔)

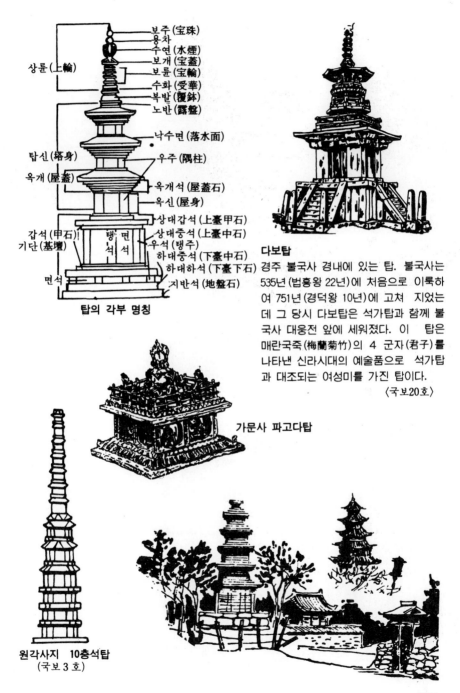

탑의 각부 명칭

상륜(上輪)
- 보주(宝珠)
- 용차
- 수연(水煙)
- 보개(宝蓋)
- 보륜(宝輪)
- 수화(受華)
- 복발(覆鉢)
- 노반(露盤)

탑신(塔身)
- 낙수면(落水面)
- 우주(隅柱)

옥개(屋蓋)
- 옥개석(屋蓋石)
- 옥신(屋身)

- 상대갑석(上臺甲石)
- 상대중석(上臺中石)
- 우석(탱주)
- 하대중석(下臺中石)

기단(基壇) 갑석(甲石)
- 면석
- 탱주
- 면석

- 하대하석(下臺下石)
- 지반석(地盤石)

면석

다보탑

경주 불국사 경내에 있는 탑. 불국사는 535년(법흥왕 22년)에 처음으로 이룩하여 751년(경덕왕 10년)에 고쳐 지었는데 그 당시 다보탑은 석가탑과 함께 불국사 대웅전 앞에 세워졌다. 이 탑은 매란국죽(梅蘭菊竹)의 4 군자(君子)를 나타낸 신라시대의 예술품으로 석가탑과 대조되는 여성미를 가진 탑이다.

〈국보20호〉

가문사 파고다탑

원각사지 10층석탑
(국보 3 호)

석탑(石塔)

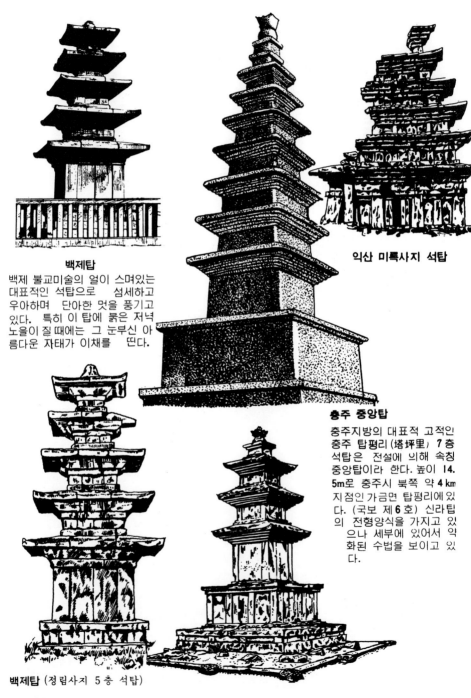

백제탑

백제 불교미술의 얼이 스며있는 대표적인 석탑으로 섬세하고 우아하며 단아한 멋을 풍기고 있다. 특히 이 탑에 붉은 저녁 노을이 질 때에는 그 눈부신 아름다운 자태가 이채를 띤다.

익산 미륵사지 석탑

충주 중앙탑

충주지방의 대표적 고적인 충주 탑평리(塔坪里) 7층 석탑은 전설에 의해 속칭 중앙탑이라 한다. 높이 14.5m로 충주시 북쪽 약 4 km 지점인 가금면 탑평리에 있다. (국보 제6호) 신라탑의 전형양식을 가지고 있으나 세부에 있어서 악화된 수법을 보이고 있다.

백제탑 (정림사지 5층 석탑)

석탑(石塔)

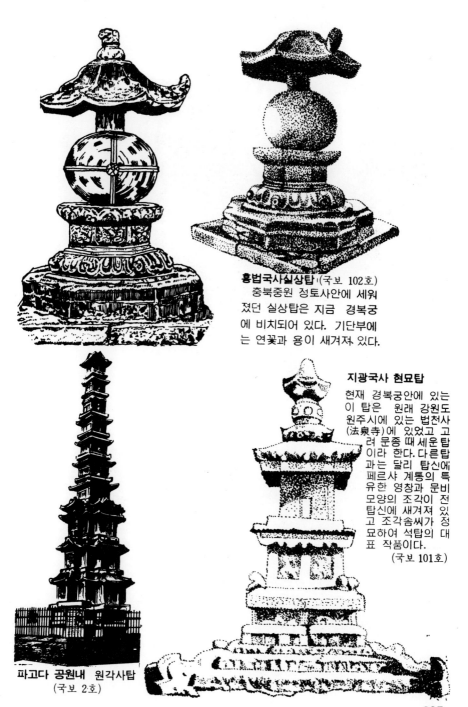

흥법국사실상탑(국보 102호)
충북중원 정토사안에 세워
졌던 실상탑은 지금 경복궁
에 비치되어 있다. 기단부에
는 연꽃과 용이 새겨져 있다.

지광국사 현묘탑
현재 경복궁안에 있는
이 탑은 원래 강원도
원주시에 있는 법천사
(法泉寺)에 있었고 고
려 문종 때 세운 탑
이라 한다. 다른탑
과는 달리 탑신에
페르샤 계통의 특
유한 영창과 문비
모양의 조각이 전
탑신에 새겨져 있
고 조각솜씨가 정
묘하여 석탑의 대
표 작품이다.
(국보 101호)

파고다 공원내 원각사탑
(국보 2호)

227

석비(石碑)

태종 무열왕릉비(武烈王陵碑)
경주(慶州)에 있음. 비신은
없어지고 귀부와 이수만이 남
아 있다. 귀갑에는 아름다운
귀갑문이 있고, 그 주위로 비
운문(飛雲文)이 있다. (국보
제25호)

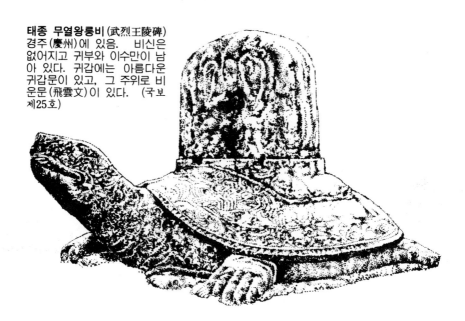

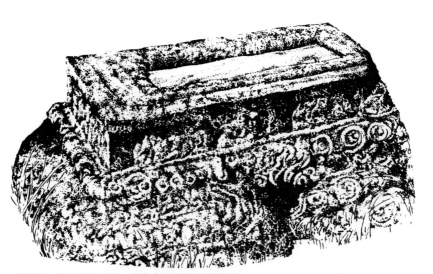

무장사 아미타불 조상 사적비(鍪藏寺阿彌陀佛
造像事蹟碑) 경주에 있음. 귀두가 모두 없어진
두 마리의 귀부 위에 비좌(碑坐)를 얹었는데, 귀
갑에는 귀갑문이 있고 전면과 후면의 양 귀갑
사이에는 운문을 나타내고 있다.

석비(石碑)

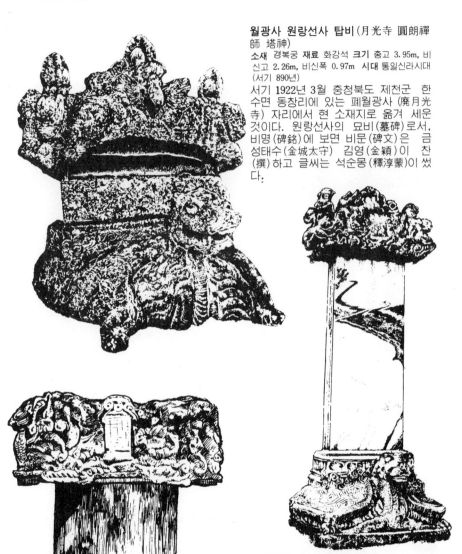

월광사 원랑선사 탑비(月光寺 圓朗禪師 塔神)

소재 경복궁 **재료** 화강석 **크기** 총고 3.95m, 비신고 2.26m, 비신폭 0.97m **시대** 통일신라시대 (서기 890년)

서기 1922년 3월 충청북도 제천군 한수면 동창리에 있는 폐월광사(廢月光寺) 자리에서 현 소재지로 옮겨 세운 것이다. 원랑선사의 묘비(墓碑)로서, 비명(碑銘)에 보면 비문(碑文)은 금성태수(金城太守) 김영(金穎)이 찬(撰)하고 글씨는 석순몽(釋淳蒙)이 썼다.

보리사 대경대사탑비(菩提寺大鏡大師塔碑碑)의 이수

소재 경복궁 **재료** 화강석 **시대** 고려 태조 21년 (서기 938년)

원래 경기도 양평군 용문면 보리사 경내에 있던 것을 현위치로 옮겨다 놓은 것인데, 조각 수법이 당시의 일반적 경향인 구체성을 띠고 사실화되어 있다.

태안사 광자대사비(太安寺廣慈大師碑)

소재 전남 곡성군 죽곡면 원달리 태안사 **재료** 화강석 **크기** 귀부대석 길이 1.97m, 폭 1.82m, 이수높이 0.56m **시대** 고려 광종(光宗) 원년(서기 950년) 목이 짤막한 거북의 등에 초문(草文)을 양각한 장방형 비좌를 만들었고, 비신은 파괴되어 일부가 남아 있을 뿐이며 이수는 좌우에 용두(龍頭)를 내밀게 하고, 전면의 중앙에는 날개를 펼친 새(鳥)를 배치하고 있는데 새의 목이 부러져 없어져 정체를 밝힐 수 없다.

229

능(陵)과 묘(墓)

비 : 비(비석) (碑)에 새긴 문자를 금석문(金石文) 이고 문자를 쓰지 않은 것은 백비(白碑)이다. 비(碑)의 형식(形式)은 비신(碑身)과 이수(螭首) 귀부(龜趺)로 되어 있다.

비(碑)의 종류 : 순수비, 기적비, 능비, 묘비, 정계비, 송덕비 등이 있다.

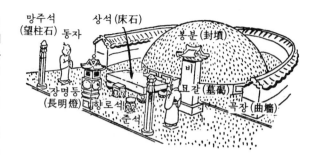

능(陵)의 전경(前景)

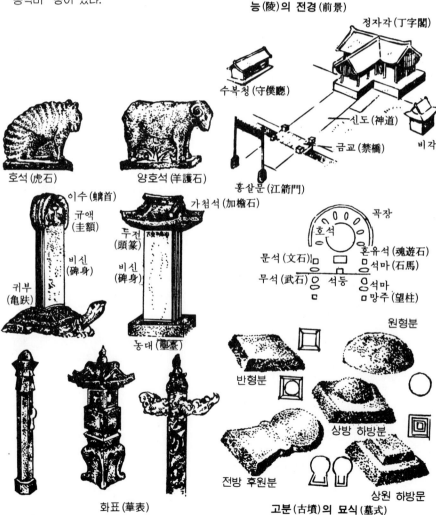

호석(虎石)

양호석(羊護石)

홍살문(紅箭門)

수복청(守僕廳)

정자각(丁字閣)

신도(神道)

금교(禁橋)

비각

이수(螭首)
규액(圭額)
비신(碑身)
귀부(龜趺)

가첨석(加檐石)
두전(頭篆)
비신(碑身)
농대(壟臺)

곡장
호석
문석(文石) 혼유석(魂遊石)
무석(武石) 석마(石馬)
석등 석마
망주(望柱)

화표(華表)

원형분
반형분
상방 하방분
전방 후원분
상원 하방문

고분(古墳)의 묘식(墓式)

능(陵)과 묘(墓)

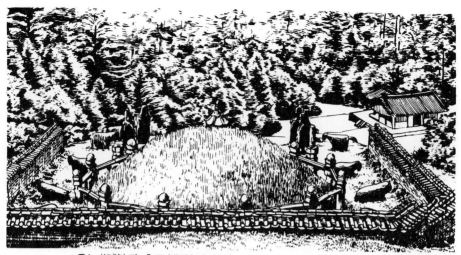

유능(裕陵)과 홍릉(洪陵)의 통칭 경기도 양주군 미금면 금곡리(楊州郡 美金面 金谷里)에 있으며, 고종황제와 명성황후의 능이다.

고분의 벽화

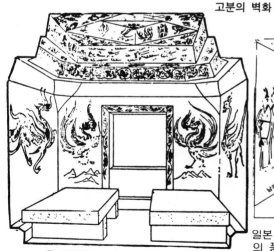

강서대묘(江西大墓)의 내부 단면

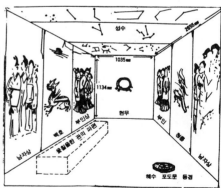

일본 「아스까」 마을에서 발견된 벽화. 고구려의 풍속도가 그려져 있다.

고구려대묘 평안남도 강서면 우현리에 있는 대묘는 묘실이 화강암으로 쌓아져 있고 그내부는 4방을 깨끗이 다듬어 그위에다 직접 4신(神)의 벽화를 그려 놓고있다. 현실의 남벽에는 주작(朱雀)동쪽 서쪽벽은 청룡(용)과백호(호랑이) 북쪽벽은 현무의 벽화가 그려져 있다. (왼쪽 그림·강서대묘 오른쪽 현무도, 오른쪽 아래가 백호도,

231

능(陵)과 묘(墓)

백호(白虎)
범의 모양을 한 짐승. 서쪽방위
의 금.(金) 기운을 맡은 태백신
(太白神)을 상징 하였다함. 무덤
속의 오른쪽 벽과 관(棺)의 오
른쪽에 그 렸음.

청룡(青龍)
용의 모양을 한 짐승. 동쪽 방위
의 목 (木) 기운을 맡은 태양신
(太陽神)을 상징함. 무덤. 속의 왼
쪽 벽(壁)과 관(棺)의 왼쪽에
그렸음.

주작 (朱雀)
옛날 무덤속의
앞벽과 관(棺)
의 앞쪽에 봉
황의 모양을
그 리 던것.

현무.(玄武)
무덤속의 괴수 관(棺)에
그려진 거북 모양을한 사
신 (四神)의 하나.

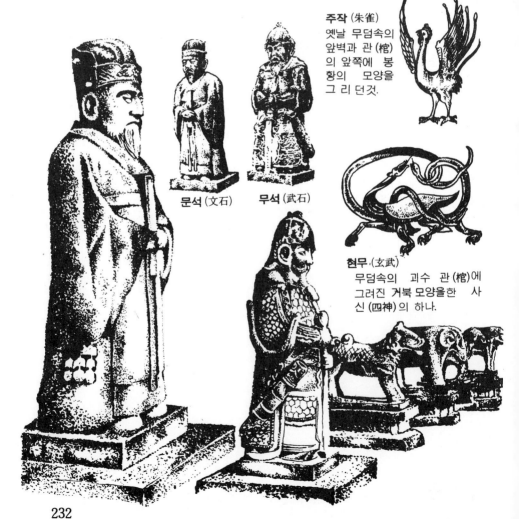

문석(文石)　　**무석**(武石)

다 리

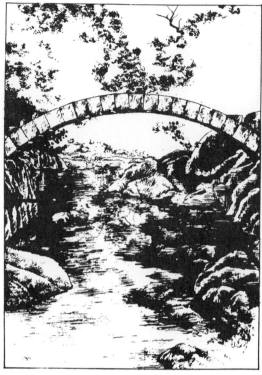

금천교 가장 오래된 다리 중의 하나.
1411년에 만든 다리.

채미정 입구 목교(採薇亭入口
木橋) 전북 무주군 설천면에
옛 신라와 백제의 경계가 있
다. 이것을 나제 통문이라 한
다. 나무 다리는 이곳의 채미
정 입구의 목교

극락교(極樂橋)
경상남도 양산군 영취산 속에 있는 통도사에
있는 다리. 고려 중혜왕 5년에 창건

선죽교
주위의 석란은 정조 4년(1780년)
에 가설함. 정조(正祖)가 친필로
일대충의 만고강상 (一代忠義萬古
綱常)이라고 쓴 성인비가 있다.
경기도 개성에 있음.

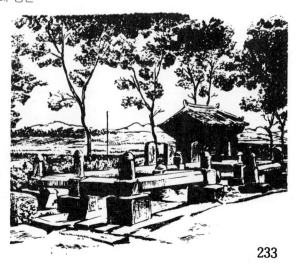

233

다 리

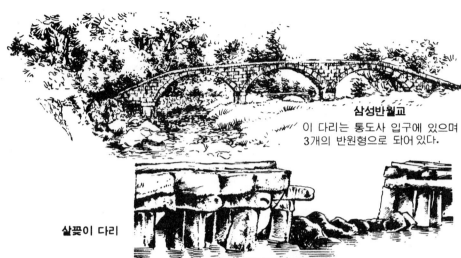

삼성반월교
이 다리는 통도사 입구에 있으며
3개의 반원형으로 되어 있다.

살꽂이 다리

돌다리
장충단공원석교(奬忠壇公園石橋)

서울 남산의 동쪽 뒤에 있는
이 공원은 1900년에 만들어졌다.

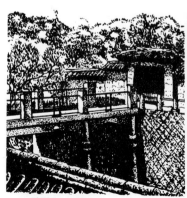

창경원 육교

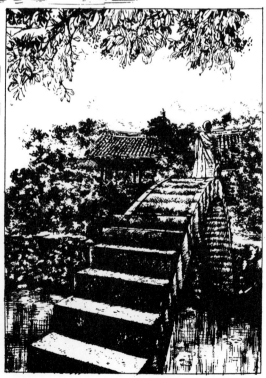

일승교(一乘橋)
경상남도 통도사에 있는 다리. 화강석으로 되었으며
절 남쪽에 있다.

234

판권본사소유

한국화컷
KOREAN
TRADITIONAL CUT
ILLUSTRATION

2008년 1월 11일 2판 인쇄
2018년 8월 2일 5쇄 발행

저자_미술도서연구회
발행인_손진하
발행처_🐮 돋을 오림
인쇄소_삼덕정판사

등록번호_8-20
등록일자_1976.4.15.

서울특별시 성북구 월곡로5길 34
#02797 TEL 941-5551~3
FAX 912-6007

값 : 11,000원

ISBN 978-89-7363-184-1
ISBN 978-89-7363-706-5 (set)